나만의 이야기를

그리는 법

살랭의
일러스트레이터

The Survival of
an Illustrator

생존기

saleign 지음

YoungJin.com Y.
영진닷컴

살랭의
일러스트레이터 생존기

ISBN 978-89-314-7723-8

독자님의 의견을 받습니다.

이 책을 구입한 독자님은 영진닷컴의 가장 중요한 비평가이자 조언가입니다. 저희 책의 장점과 문제점이 무엇인지, 어떤 책이 출판되기를 바라는지, 책을 더욱 알차게 꾸밀 수 있는 아이디어가 있으면 팩스나 이메일, 또는 우편으로 연락주시기 바랍니다. 의견을 주실 때에는 책 제목 및 독자님의 성함과 연락처(전화번호나 이메일)를 꼭 남겨 주시기 바랍니다. 독자님의 의견에 대해 바로 답변을 드리고, 또 독자님의 의견을 다음 책에 충분히 반영하도록 늘 노력하겠습니다.

주 소 : (우)08512 서울특별시 금천구 디지털로9길 32 갑을그레이트밸리 B동 1001호

이메일 : support@youngjin.com

※ 파본이나 잘못된 도서는 구입처에서 교환 및 환불해드립니다.

STAFF

저자 saleign | **총괄** 김태경 | **진행** 윤지선 | **디자인·편집** 김효정

영업 박준용, 임용수, 김도현, 이윤철 | **마케팅** 이승희, 김근주, 조민영, 김민지, 김진희, 이현아

제작 황장협 | **인쇄** 제이엠

✦✦ 목차 ✦✦

1인 브랜드 생존기

The Survival of
an One-Person
Illustrator Brand

1부

개인 일러스트레이터의 탄생





1

개인 일러스트레이터
브랜드의 생존

The Birth of an Illustrator

닻을 올리며

"살랑, 네 그림을 메모지로 만들어 보는 건 어때?"

때는 대학교 4학년 1학기, 동료 작가인 새턴라이트^{Saturnlight}로부터 들었던 말입니다. 벼락치기를 못 하는 저의 성정상 3주 전부터 시험 준비를 들어가곤 했는데, 이 말을 들은 건 시험 4주 전이었습니다. 당시 새턴라이트는 우리나라에서 가장 큰 오프라인 문구 입점처와 성공적으로 계약해 문구 작가로 활발하게 활동하던 친구였지요. 그리고 저는 〈칸트와 헤겔〉 기말고사 시험을 앞두고, 헤겔이 무슨 말을 하는진 모르겠고 칸트 선생님의 3비판서를 몸부림치며 정신없이 읽

고 있었습니다. 비쩍 의욕이 죽어 있던 저에게, 흥미로운 딴짓은 아주 달콤한 제안이었습니다. 그래… 이제 일주일만 있으면 꼼짝없이 시험 공부에 시달려야 할 테니, 일주일 동안 '메모지'를 만들어 보자! 종강 후 그 한 주에 완성한 일러스트레이션 5종을 다듬어 유월 말, 10*14cm의 큰 떡메모지로 교내 커뮤니티에 선보였습니다. 반응은 폭발적이었습니다. 그 이후, 제 삶은 드라마틱하게 달라졌지요.

저는 고등학생 때부터 '그림을 업으로 삼지 말고, 일은 다른 것을 하면서 취미로만 두자!'는 철칙과 함께 학생 일러스트레이터로 활동해 오고 있었습니다. 그런데 문구 일러스트레이션으로 맛본 잠깐의 전업 작가 생활이 '그림'을 포기하고 싶지 않은 일상적 즐거움이자 과업으로 각인해 준 것이죠. 그림이 너무 재미있었고 적성에 맞음과 동시에 그림으로도 지속 가능한 전업 생활을 할 수 있다는 가능성을 깨달아 버리고 만 것입니다. 이때부터 하루종일 그림과 물성에 대해 고민하고, 맘껏 그리면서 대중과도 교감하고, 지속적으로 작품 활동을 할 수 있게 되었습니다. 새턴라이트가 던진 한 마디, 시험 준비 기간의 광기, 공부가 아닌 그림 활동에 굶주렸던 그때의 저까지 삼박자가 맞아 인생의 중요한 터닝포인트가 되었지요.

그로부터 5년 차인 2022년, 이 책 출간 제의를 처음 받게 되었습니다. 담당자님은 저도 모르게 잊고 있던 문구 작가이자, 제 취향을 듬뿍 담은 전업 일러스트레이션을 지속적으로 이어 오는 예술가라는 저의 속성을 상기시켜 주셨습니다. COVID19의 직격타로 이어진 개인 문구 작가들과 일러스트레이터들의 활동 중단, 이직, 줄폐업 사태에도 남아 활동할 수 있었던 이유도 다시 보게 되었죠. 아주 대중적인 그림을 그리기보다는 '나름의 고집을 이어 나가는 일러스트레이터'인 데서 출발하는, 개인 일러스트레이터가 하나의 브랜드화되면서 지속

개인 일러스트레이터의 탄생

가능한 전업 예술 활동을 할 수 있는 가능성을 보셨다고 말씀해 주셨습니다. 자기 그림에 대한 잣대가 높고, 대중성과 타협하기보다는 무소의 뿔처럼 혼자서 자신의 예술성을 지키며 꿋꿋이 활동할 수 있는 일러스트레이터의 길. 꼭 문구가 아니더라도, 일러스트레이터로서 하나의 브랜드가 되는 것. 그 브랜드를 지켜내고 펼쳐나갈 수 있는 힘이 무엇인지에 대해 나름의 노하우가 있는 것 같다고요. 곰곰이 생각해 보니 저는 제 한몸 건사하기도 어려운 부족한 사람이지만, 그래도 말씀처럼 그림을 업으로 삼고 어찌어찌 잘 생존해 오고 있더군요. 그래서 새턴라이트 작가님이 저에게 조언해 주신 것처럼, 저도 책을 출간하기로 마음먹었습니다. 제 생존 방법이 도움이 된다면, 자기 그림을 펼쳐 나가는 다른 예술가들에게 작은 창이자 등불이 될 수 있기를 바라면서요.

1인 일러스트레이터 브랜드, '살랭의 은신처'를 세운 지 6년 차인 올해, 먹여 살릴 저 자신, 2022년부터 함께 해 주시는 직원 '수호자' 님들, 그리고 기르는 앵무새들을 조각배에 태웠습니다. 풍랑을 헤쳐 나가는 조각배, 제 작은 배의 이야기를 찾아 극의 장막을 올려봅니다.

살랭의 은신처

제 소개를 먼저 해 보겠습니다. 저는 살랭의 은신처saleign's lair라는 1인 작가 브랜드를 운영하는 일러스트레이터 살랭saleign입니다. 일러스트레이터로서는 더 오래 활동했지만, '전업' 일러스트레이터로서 활동한 건 이 브랜드를 세우고 나서부터입니다. 살랭의 은신처는 제가 사용하고 싶은 일러스트레이션 아트 상품(주로 문구류)을 직접 제작하는 것을 기반으로 활동하고 있는 개인사업자 브랜드입니다.

제 브랜드는 좋아하는 것들을 전부, 투 머치^{Too much}로 운영하고 있는 맥시멀리스트^{Maximalist}의 일러스트레이터 브랜드입니다. 빈티지-앤틱 무드를 좋아하나 기성 자료들을 편집해서 쓰는 편집디자인 브랜드가 아닌, 드물게 창작 일러스트레이션으로 접근하고 있습니다. 살랭의 은신처는 패스트푸드와 같이 빠르고 많이 저밀도로 대중성 높은 작업들을 그려내는 것보다, 조금 더 느리더라도 고밀도의 창작 일러스트레이션을 추구합니다. 보통은 비용과 시간의 제약으로 잘 만들려고 하지 않는, 무게 넘치는 일러스트레이션 아트 상품들을 장인 정신으로 그리고 깎습니다. 할 수 있는 모든 선을 동원해, 문구류 하나라도 예술 작품이 되도록 빚어내고 있지요.

'내 취향의 일러스트레이션 활동을 지속 가능하게 만들자!'가 살랭의 은신처의 목표입니다. 문구 브랜드 이전에 일러스트레이터로서의 생존을 목표로 하고 있지요. 제 취향의 보루를 세우고, 이를 지켜나가며, 시류에 깎여나가지 않고 고아하고 화려한 이미지를 유지하고 지속하기. 거창한 목표를 가진 문구 브랜드라기보다는, 활동 방향과 목표가 분명한 일러스트레이터 브랜드인 셈이지요. 제 취향을 더 발전시키고 발굴하면서, 꺾이지 않는 저만의 동굴(은신처^{lair})을 만들어 확장하고 지켜내는 것. 살랭의 은신처는 수성(守城)과 생존을 제1의 목표로 삼고 있답니다.

살랭의 은신처는 디자인 문구를 중심으로 여러 아트 상품 제작, 일러스트레이션 외주 작업을 병행하며 생계를 꾸려나가고 있습니다. 물류와 운영 전반 관리를 도와주는 직원 '수호자'님을 제외하면 일러스트레이터 혼자서 기획, 운영, 그림 작업, 아트 상품 제작, 품질관리, C/S와 A/S, 아웃리치를 모두 시행하고 있는 일러스트레이션 브랜드이지요. 제 브랜드는 1인 작가 브랜드치고 작업량이 많기로도 유명한데, 대표 아트 상품 품목인 메모지만 해도 현재까지 약 200

여 종 이상 만들어 왔답니다. 포장지인 랩핑지, 마스킹테이프, 여러 종류의 테이프와 스티커들, 스카프와 같은 패브릭 용품과 잡화들을 포함하면 250~300여 종이 훌쩍 넘습니다. 1년에 40~50여 종씩 작업해 왔으니 한 달에 세 종에서 다섯 종의 일러스트레이션 아트 상품들을 작업해 온 셈입니다. 탄탄하고 완성도 있는 작품을 창작하는 일러스트레이터치고 아주 빠르고 꾸준히 작업해 오고 있습니다.

물론 단순히 브랜드 업무를 혼자서 모두 수행한다고, 작업량이 많다고 해서 일러스트레이터로서 생존할 수 있는 것은 아닙니다. 그렇지 않은 분들도 활동하고 있습니다. 그러나 제가 쌓아온 시간에서는 이런 특성들이 모두 대중적이지 않은 그림을 그리는 일러스트레이터로서의 정체성을 지킬 수 있도록 도와주었습니다. 그리고 이제 일러스트레이터로서의 발돋움을 하는 분들이나, 본인의 브랜드를 굳히고 싶은 여러분에게 권하고 싶은 것들이기도 하지요. 이 책에서 제가 진행해 온 일들을 보면서, 어떻게 해야 할지 혼란스러운 분들이 길을 찾을 수 있는 길이 되기를 바랍니다.

살랭의 은신처는 네이버 블로그와 인스타그램, X(舊 트위터)를 국내의 기반으로 삼고 있답니다. 브랜드 소개 페이지로, 브랜드의 대표 상품인 메모지와 PET 테이프 섹션 카탈로그를 만들어 보았는데요. 이미지들을 보시면 더 직관적인 소개가 되지 않을까 하여 실었습니다.

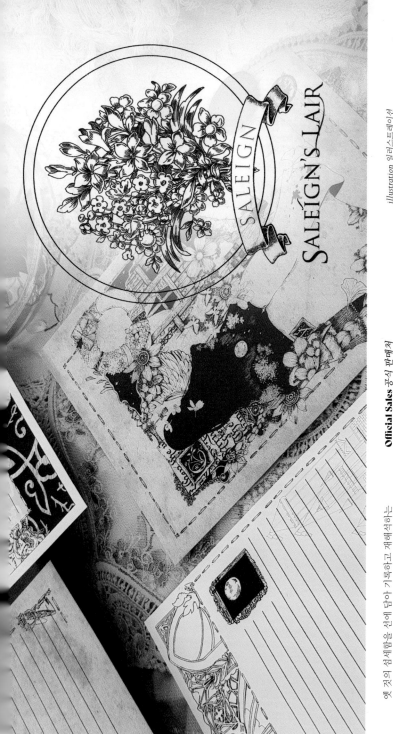

SALEIGN

SALEIGN'S LAIR

옛 것이 섬세함을 손에 담아 기록하고 지혜석하는
고아하고 화려한 이미지의 담지자.
빛 바랜 이야기를 기록하는 섬뱅이 은신처

Tell-Tale 동화작인
Old&Antique 빛바래고 오랜
Extricate 섬세한
Observative&Recording 관찰&기록작인

illustration 일러스트레이션
stationery design 문구 디자인
living&decoration goods 리빙&데코굿즈

saleign@naver.com

Official Sales 공식 판매처

South Korea 대한민국(블로그, 스마트스토어)
Japan 일본(Pinkoi, MT Hazelnut)
Taiwan 대만(Pinkoi, MT Hazelnut)
China 중국(Mint Rabbit, MT Hazelnut)
North America 미국, 캐나다(Papergame Co.)
Southeast Asia 동남아시아 9개국(Shopee, Pinkoi)

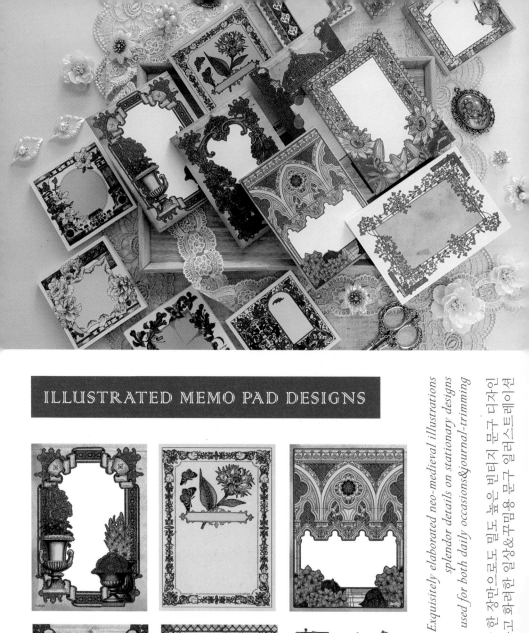

ILLUSTRATED MEMO PAD DESIGNS

Exquisitely elaborated neo-medieval illustrations
splendor details on stationary designs
used for both daily occasions&journal-trimming

단 한 장만으로도 멋도 높은 빈티지 문구 디자인
섬세하고 화려한 일상&꾸밈용 문구 일러스트레이션

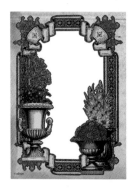
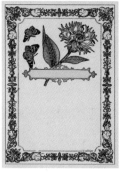
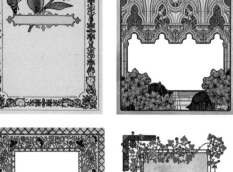

〈온실정경〉〈덩굴나무〉 시리즈 일부(2018)

A fully woven patch of delicate lines
which unravels a vast story
Influenced by medieval manuscrips

중세 수도원 재직본을 연상시키는
꽉 찬 선들의 짜임새
한 장으로 이야기를 담습니다.

WINTER & SEASON PREPARATION
for Christmas and Winter Seasons

Merry Christmas

SALEIGN'S LAIR POSTCARD ALBUM BOOK

SALEIGN'S LAIR

Winter Wanderer
• • •
*Welcome the wanderer of winter
she who shall travel the long nights
with you in your winter dreams*

SALEIGN'S LAIR
POSTCARD
ALBUM BOOK

Winter Wanderer
**SALEIGN'S LAIR
POSTCARD
ALBUM BOOK**

세트 기획: 앨범북, 포장지, 마스킹테이프, 메모지, 엽서, 자석(2018)
른 봄〉〈원예 왈츠〉〈확대경〉 시리즈 중(2019)

.from 2020 summer set(memo pad & wrapping paper design)
Blank White Space for the Summer Horizons
Along with extricate lines

2020 여름, 세트 디자인(메모&포장지)
탁 트인 여백과 섬세한 묘사가 공존하는 하모니

from Horizon Investigation
"Strings of the Ocean"
지평선 탐사 "바다의 현"

〈원예 엑스타시〉 태그 명반걸 시리즈, (배경) 〈누들이 상〉 시리즈(2021)

VIBURNUM

BELLADONNA

CENTAUREA

GERBERA

NASTURTIUM

The Horticulture Series: H. Waltz & H. Ecstacy

〈봄의 편린〉〈녹음의 성〉〈밤의 두 층위〉 시리즈 중(2021, 2022)
〈봄 별장의 꿈〉 시리즈(2022)
〈구름다리를 건너면〉 시리즈(2022)

PET AND VARIOUS TAPES

PET tapes, washi tapes, masking tapes
various materia tapes with foil- first in South Korea

PET, 화지, 마스킹테이프
다양한 재질의 테이프와 박의 조화– 한국 최초 시도

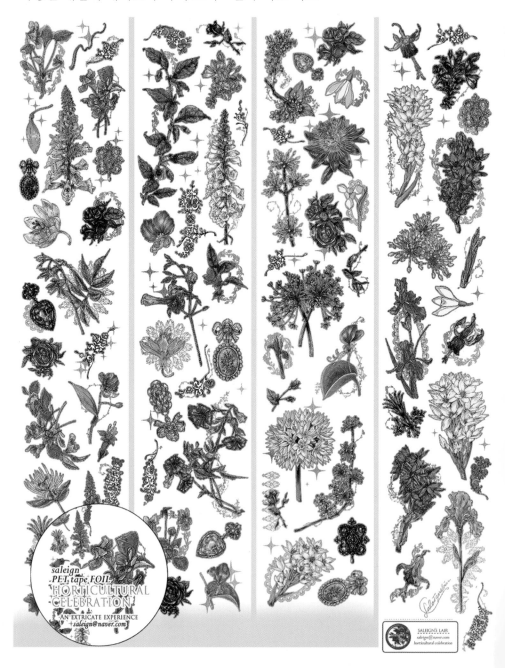

PET tapes with release-paper on the back
Various foil and white print layer, coating on the backside

이형지에 감겨 있는 PET 테이프
다양한 박과 후면백색 인쇄, 여러가지 코팅 옵션

COLLABORATION PET TAPES

살랭의 은신처(saleign's lair) X 엘라의 집(House of Ella, Saelah)(2022)

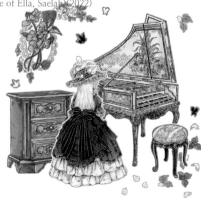

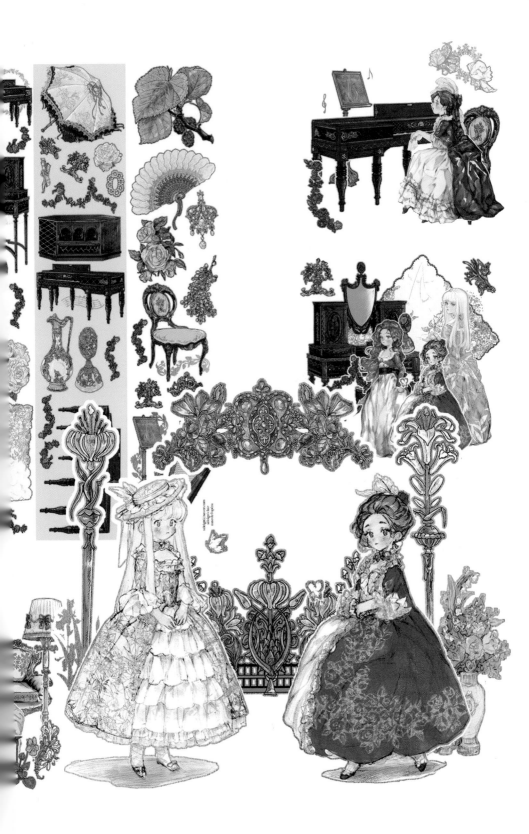

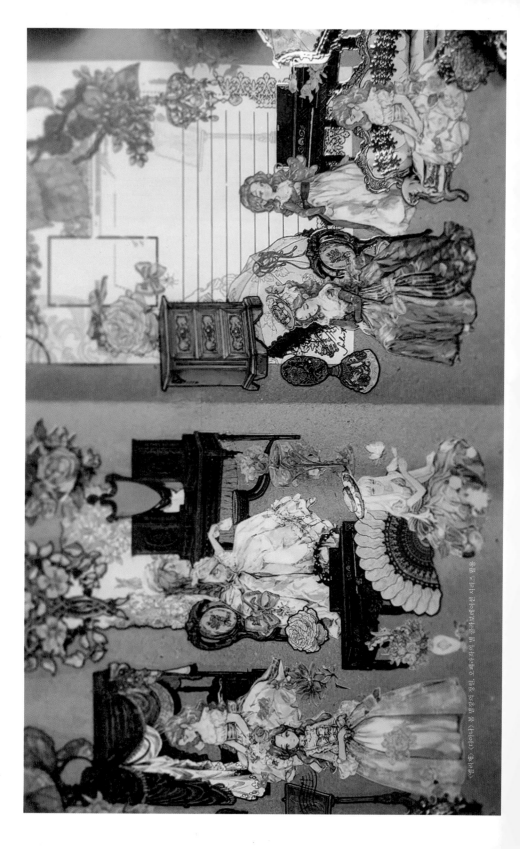

〈향모〉. 〈나이아드〉 등 꽃을 향한 열정이 느껴지는 뮐러화의 주제는 꽃이 만발한 정원을 배경으로 삼고 있다.

<당신만의 제식본> <원예 축제 2> PET 테이프 (2022)

easily attachable tapes to diaries and living decoration goods

다이어리 꾸미기와 리빙 용품 꾸미기에 쉽게 붙이는 테이프

Easily layerable, transparent-background tapes
Cut the tapes into masses and the background will hide into the materia

Incredible Foil with 0.38mm width

중중이 쌓을 수 있는 투명 바탕의 테이프들
바탕이 투명하고 후면백색인쇄처리되어 있어 대강 잘라도 그림 부분만 불투명하게 보인다. 0.38mm의 정교하고 세밀한 박

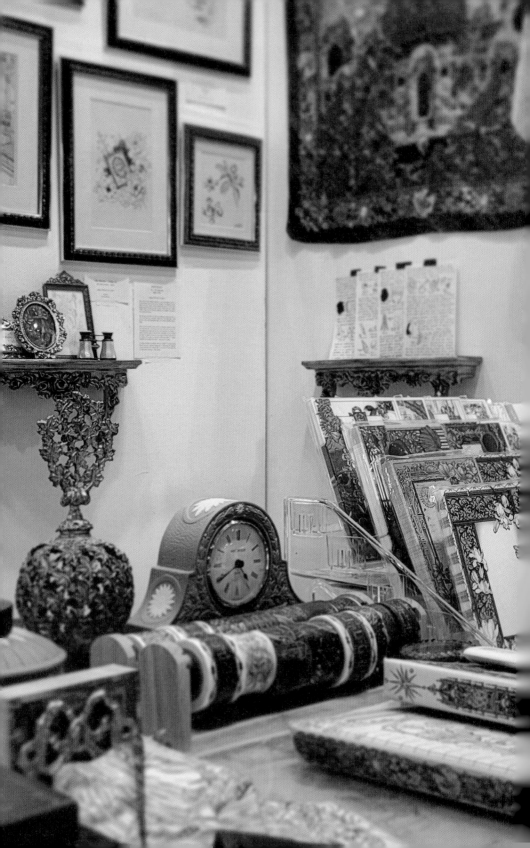

Stunning collection stamp die-cut tape⟨Collectors- Major⟩
28 best drawings of saleign's lair included, release paper on washi tape

수집가들을 목표로 한 ⟨수집가들-메이저⟩ 우표금박마스킹테이프
살랭의 은신처 28가지 대표작들로 구성된, 이형지가 있는 화지 테이프

오랜 강박과 불안을 동력 삼아

저는 학창 시절부터 강박과 불안에 시달려 왔습니다. 햇수로도 십 년이 훌쩍 넘었고, 제 인생의 과반을 이 두 요인과 함께 보냈지요. 원래는 그럴 때 글을 쓰곤 했는데, 중학교 때 한 친구로부터 온라인 창작 활동을 하는 창작자 집단을 소개받아 그림을 시작하게 되었답니다. 그때는 네이버 카페에 여러 창작 집단들이 똬리를 틀고 있었는데, 게시글 목록을 보면 제목과 그림 첨부 여부, 조회수와 댓글 수가 표시되어 있었습니다. 그리고 그림이 첨부되었다고 표시된 게시글이 글만 있는 게시글보다 조회수가 압도적으로 높았습니다. 뭔가 창작을 하고 다른 사람들과 피드백을 주고받으려면 당시 그곳에서는 그림이 좀 더 유리했던 것이지요. 그때부터 그림을 시작하게 되었고, 막연한 인생의 강박과 불안을 그림으로 다듬고 잠재우며 두 요인을 다스리기 위한 나름의 요법으로 삼게 되었답니다.

오래 집중하고 몰두해야 강박과 불안을 잊을 수 있었기에, 제 그림은 그리는 시간이 많이 필요하고 디테일이 많은, 아주 복잡하고 섬세하며 화려한 화풍을 목표로 삼게 되었습니다. 강박과 불안은 집요한 요인들입니다. 둘을 잠재우기 위해서는 기가 센 고집이 저를 차지해야 했지요. 쉼을 용납하지 않고, 완성될 때까지 스스로를 채찍질하는 정신적 목표가 필요했습니다. 그래서일까요, 저는 서양 중세 수도사들이 경전을 필사하고 장식하며 수양을 했던 것처럼, 판화와 같이 섬세하고, 예스럽고, 디테일이 많이 들어간 스타일을 목표로 삼게 되었지요. 그림을 그릴 때 정신, 그리고 이를 수행하는 육체 모두의 수양을 필요로 하는 이 수도사적 예술가 정신은 스스로에게만 국한되지 않고 나아가 타인들과의 교류에서도 타협하지 않게 되었습니다. 그리하여 저는 대중적인 취향을 녹여내기보다는 스스로가 추구하는 예술성을 더 중요하게 목표로 삼게 되면서, '마이

너 일러스트레이터'로서 쭉 활동해 오게 되었습니다.

마이너 일러스트레이터 생존기

로버트 프로스트의 〈가지 않은 길〉Robert Frost, <The Road Not Taken>이란 시를 아시나요? 저는 인생에서 사람과 언어를 불문하고 이 시를 가장 많이 추천받았습니다. 선생님, 은사님, 친구, 동료, 업계 관계자들……, 예술 활동이라는 선택을 할 때, 분야를 선택할 때, 장르를 선택할 때……. 수도 없이 추천받은 시입니다. 두 가지 길이 있는데, 하나는 사람들이 더 많이 간 길이고, 하나는 덜 간 길입니다. 저는 오늘도 메이저와 마이너 사이에서 덜 대중적이고, 더 고집스러우며, 매니악하다고 일컫는 그림을 꿈꾸며 하루를 꾸려 나갑니다.

요즘은 예술이 꼭 입시 미술로 대표되는 정규 교육 과정을 의미하는 것은 아닙니다. 제도권 바깥의 예술 활동에 쉽게 접근할 수 있고 비전공자를 위한 취미 예술 활동도 많이 열려있습니다. 그림이 시작하기 몹시 어려운 취미는 아니게 된 시대이지요. 그러나 로버트 프로스트의 〈가지 않은 길〉처럼, 예술에도 사람들이 많이 몰리는 분야가 있는 만큼 잘 오지 않는 길도 있습니다. 특히 상업 예술의 경우 대중성은 수익, 즉 먹고 사는 문제와 연결될 가능성이 크다고 여겨지기 때문에 아주 중요한 지표로 취급되어 다른 예술 요소보다 우선하기도 하지요. 예술에 다양한 분야가 있는 것처럼 예술가도 다양한 종류가 있어서, 어떤 예술가는 대중적 취향과 자기 취향 사이를 잘 발견해 중간점을 짚어내지만 어떤 다른 예술가는 그 거리를 쉽사리 좁히지 않기도 합니다.

저는 소위 이야기하는 '마이너' 일러스트레이터입니다. 마이너라 함은 메이저의 반(反), 메이저 감성이 아닌 일러스트레이터를 말하지요. 제가 전업 일러스

트레이터로 일한 지는 이제 7년 차. 그림을 그린 지는 그 두 배 정도 되었습니다. 선을 최소화해 색채와 그러데이션으로 표현하는 이미지나, 몽글몽글하고 귀여운 이미지, 도시적이고 모던한, 현대의 일상적 이미지 등이 제가 자라면서 보았던 '메이저' 이미지인데, 저는 죽어도 그런 이미지와 잘 맞지 않더군요. 제 취향은 한결같이 고아하고 화려한, 섬세한 펜션이 돋보이는 화풍으로, 현대의 메이저 감성을 추구하는 것 같진 않다는 말을 많이 들어 왔습니다.

1년에 신규 작가가 몇만 명씩 탄생하고, 작가가 AI가 대체할 직업 후보군에 오르고, 아무래도 스타 작가가 아니면 먹고 살 수 없는 직업 화가로는 못 살지 않겠니, 라는 말을 많이 들어왔습니다. 웹툰 시장으로 대표되는 대중예술시장은 뒤집힌 압정 구조라서, 상위 1% 미만만 먹고살 수 있고, 그 아래로는 그림으로 생계를 유지하기 어렵다고들 하더군요. 그래도 오늘도 저는 펜 한 자루를 무기 삼아 들고, 중세의 용병기사가 달리듯 프리랜서 생활을 해 나갑니다. 저는 죽어도 그림을 매일 그려야겠고, 출퇴근 회사생활이 아닌 자기-루틴self-routine 속에서 움직여야겠거든요.

이 책은 '마이너' 프리랜서 일러스트레이터를 위한 저의 생존기입니다. 전업 마이너 일러스트레이터를 꿈꾸지만 아직 브랜드화되지는 않은 일반 작가가 참고해볼 만한 생존 팁들을 수록했습니다. 지극히 주관적이고 일반론과는 거리가 먼 책이지요. 대단히 부자는 아니지만 전업 작가로 생계를 꾸려나가는 처지에서, 가늘어도 길게 존속할 수 있는 예술을 꿈꿉니다. 힘들어도 예술을 직업으로 삼아야겠다면, 동료 작가로서 작성하는 이 책의 내용이 도움이 될 것입니다. 그중에서도 대중적 취향과 타협하지 못하는 분명한 선을 가진 분들이라면, 제 기록을 읽고 가능성을 찾을 수 있으리라 생각합니다.

고고한 학처럼 살 수 없다, 그러면 굶어 죽는다며 온갖 부업과 기술을 권하는 험난한 사회 속에서, 대쪽 같은 취향을 지키고, 연구하고, 현실의 물질로 구현해 나가는 마이너 일러스트레이터 여러분. 많은 책들이 '살아남으려면 대중성을 따라가라!'고 강조할 때 저는 마니아층을 찾고 두텁게 모으는 방법—마이너 일러스트레이터의 브랜드화Branding—을 권하고자 합니다. 나와 같은 취향을 가진 사람, 이 많은 인류 속에 없겠습니까. 어딘가에는 분명 존재하고, 아무리 소수라도 존재한다면 인연이 닿지 않을 것입니다. 나아가 그 인연이 당신의 생존에 탄탄한 기반을 만들어 줄 수 있기도 하다고 말하고 싶습니다. 마이너 일러스트레이터도 충분히 생존할 수 있다는 희망을 권해보고자 합니다. 그럼 저의 생존 경험과 노하우가 도움이 되길 바라며, 적어 보겠습니다!

마이너 일러스트레이터라는 게
도대체 뭔데?

'마이너' 일러스트레이터란?

저는 철학과 생명과학을 전공했습니다. 예술과 별 상관이 없어 보이는 두 분야이지요. 그러나 예술은 의외로 사람을 배척하지 않아 자기만의 굳센 심지만 있다면 향유하고 만들 수 있었습니다. 제 본 전공인 철학이 스스로의 심지를 굳히는 데에 영향을 많이 주었기 때문에, 관련해서 조금 이야기를 하지 않을 수가 없답니다.

감사하게도 대학에 들어와서 만난 여러 행운 중 하나는, 철학 상담이라는 새로운 상담 분야를 접하게 된 것입니다. 철학 상담은 내 삶에 발생하는 문제들을

철학적 대화를 통해 내담자와 상담자가 돌아보고, 나아가 창의적 통찰을 얻고 행위할 수 있도록 돕는 활동입니다.[1] 저의 은사님께서는 철학 상담을 통해 자아정체성을 탐구하는 활동에 집중하셨고, 자아정체성의 핵심 구성요소로 욕구Desire, 믿음Belief, 가치Value들의 체계를 지목하셨어요. 갑자기 웬 자아정체성이냐고요? 예술은 자아에 뿌리를 두고 자랍니다. 자아가 없다면 세계를 독창적으로 바라보고 해석하는 결과인 예술이 도출될 수 없으며, 예술가로서의 나는 불안정할 수밖에 없지요.

저는 철학 상담을 통해 자아정체성의 요소들을 탐구하는 데 도움을 받으면서 예술가로서의 자아를 설립해 나가게 되었습니다. 갓 성인이 된 불안정한 스스로에게 철학적 대화들을 통한 자아정체성—그중 가치관의 탐구—은 다음 질문을 던져 줍니다. 예술가로서의 활동 방향을 정하는 데 있어 이 〈가치관 사고 실험〉이 많이 도움이 되었는데요. 여러 주변 작가들과도 이 질문을 두고 대화를 나눴었고, 이 대화가 앞으로 이어 나갈 예술 활동에 도움이 되었다는 답변을 받았답니다. 먼저 여러분은 어떤지 깊게 생각해 보세요. 부록(222p)에는 저 말고도 다른 두 작가님의 인터뷰를 실어 두었습니다. 다른 듯하면서도 비슷한 작가들의 인터뷰를 보면서 본인이 포기할 수 없는 것은 무엇인지 생각해 보세요.

<div style="text-align:center">

가치관 사고 실험

</div>

> 쇼펜하우어의 세 가지의 가치—소유(금전적인 뒷받침, 재화), 표상(타인이 나를 어떻게 평가하는가), 자아(자기 실현)—가 있을 때, 이 가치들 가운데 나에게 가장 중요한 것은 무엇이며, 중요한 정도에 따라 가치들의 순서를 배열한다면 어떻게 되는가? 나의 가치가 타인의 가치나 사회의 가치와 충돌할 때 나의 가치를 유지하는 편인가, 혹은 어떻게 조정하는가 살펴 보자.[2]

1 『철학상담 – 나의 가치를 찾아가는 대화』, 김선희, 아카넷, 2015
2 위의 책, 135쪽

저의 경우, 자아(자기 실현)만큼은 포기할 수 없었습니다. 세 가지 모두 중요한 가치이지만 자아를 펼치지 않는 예술을 할 바에는 차라리 다른 직업을 택하는 것이 낫겠더라고요. 제 취향이 소유나 표상을 얻지 못하더라도 스스로 합당하고 만족스럽다면, 저는 적어도 예술에서는 그것으로도 만족합니다. 스스로 의미 없는 작업은 소유나 표상을 얻을 수 있더라도 하지 않습니다. 오로지 자신에게 만족스러운, 유의미한 그림을 그리는 뻣뻣한 사람들. 이것이 제가 생각한 '마이너' 일러스트레이터의 성향입니다.

스스로 취향이 '메이저' 즉 대중적이거나, 사회의 가치(대중의 입맛)와 타협할 수 있다면 당신은 메이저 분야의 일러스트레이터가 될 확률이 높습니다. 하지만 스스로 취향이 매니악한데다가 사회의 가치와 타협할 수도 없는 고집쟁이 예술가면, 축하합니다! 당신은 이 책이 들려주고자 하는 이야기의 독자인, 마이너 일러스트레이터랍니다.

'마이너' 일러스트레이터도 예술의 지표들을 넘나들 수 있답니다.

많은 사람이 흔히 하는 착각이 있습니다. 그건 바로 마이너 일러스트레이터는 대중적이지 않기 때문에 상업성, 대중성, 예술성 세 가지 척도 중에서 예술성이라면 몰라도 상업성을 얻을 수는 없다는 것입니다. 쉽게 말해 대중성이 곧 상업성과 연결되고, 예술성은 대중적이지 않은, '좀 더 고고한 입맛'이라는 편견이 숨어 있습니다. 예술사를 살펴보면 그렇지 않습니다. 예술가의 성공을 측정하는 가장 정확한 척도는 무엇일까요? 뒤에 써보겠지만, 간략하게 언급하자면 이 세 가지가 아닌 제4의 요소인 '운'이라고 생각합니다. 이것도 단정 지어서 말할 수는 없겠지만요.

많은 예술가들이 상업성, 대중성, 예술성을 벤 다이어그램으로 생각하고는 합

니다. 세 가지를 동시에 갖기란 매우 어려우니 두 가지를 노리라는 것이 공식처럼 여겨지기도 합니다. 하지만 이 세 척도의 관계는 하나가 많아지면 다른 게 적어지는 제로섬 게임보다는 어느 정도 교류하며 발전해 나가는 생태계에 가깝습니다.

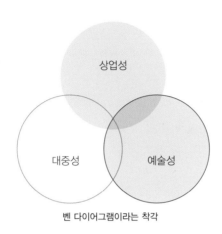

벤 다이어그램이라는 착각

이 벤 다이어그램은 왜 딱 들어맞지 않을까요?
세 가지 명제를 검토해 봅시다.

대중성과 상업성은 반드시 같이 가지는 않는다.
대중적이어도, 소장하거나 구매하지 않는 작품들이 있습니다.
대중적이지 않더라도, 높은 금액에 낙찰되는 작품들이 있습니다.

대중성과 예술성은 양립(동시에 성립)할 수 있다.
대중은 바보가 아닙니다.
'예술적'인 작품은 한 시대의 시류를 열어 대중의 새로운 취향이 될 수도 있습니다.

예술성과 상업성은 확정적인 관계가 없다.

예술이 아무리 예술적 가치가 없더라도, 돈세탁의 획기적 수단일 수 있습니다. 반대로 예술성이 아주 높더라도 아무도 사려고 하지 않을 수도 있지요.

저는 마이너 일러스트레이터에게 이것을 말하고 싶습니다. 대중적이지 않더라도, 상업적일 수 있고, 예술적일 수 있다고요. 그럴 수 없다는 통념은 자신감을 깎아 먹는 환영에 가깝습니다. 이 세 가지는 아무런 확정적인 관계가 없습니다.

이렇게 생각을 해 봅시다. 마이너 예술이라도, 세 가지를 모두 얻을 수 있습니다. 바로 '노출도'를 통해서입니다. 사람들에게 많이 노출될수록 상업적이든, 대중적이든, 예술적일 수 있습니다. 반대로 노출되지 않는다면 그 어느 것도 얻을 수 없습니다. 예술은 그것을 읽는 독자가 없다면, 성립하기 어려우니까요.

가게를 열었다고 생각해 봅시다. 물건의 가격은 얼마가 적절할지, 많은 사람이 좋아할지, 품질이 좋은 평가를 얻을지 궁금해하는 당신에게 가장 중요한 것은 손님의 존재입니다. 손님이 많을수록 후기, 즉 가치 평가를 얻을 가능성이 높아지겠죠. 그 평가가 좋든 나쁘든 간에 가게에 손님을 받지 않으면 당신은 당신의 수완을 영영 알 수 없습니다. 예술철학에서는 이것을 관객 조건이라고 합니다.[3] 예술은 작품을 읽는 이, 즉 관객이 있어야 예술로서의 가치를 갖습니다. 행여 그 관객이 작가 그 자신이라고 할지라도요. 노출도는 현대를 살아가고 있는 당신에게 상업성, 대중성, 예술성 자체를 평가받을 수 있는 가장 유의미한 지표입니다. 노출도를 얻는 데는 두 가지 방법이 있는데 한 가지는 운이 주어지는 것이고, 나머지 하나는 운을 만들어 나가는 것입니다.

3 『예술철학』 노엘 캐럴. 이윤일 역. 도서출판 b. 2019

그러므로 마이너 일러스트레이터가 전업 예술가로서 영위하기 위해 해야 하는 가장 중요한 일은 스스로 운을 만들어 나가 작품을 노출시키는 것입니다. 이 책은 당신이 스스로의 운을 쌓아 올리는 데에 도움을 줄 목적으로 저의 생존기를 정리해 놓은 것이랍니다.

그럼에도 나 자신을 배반하지 않는 마이너 일러스트레이터

예술이 판단의 대상이 되기 위해 노출도가 필요하지만, 한 가지 확실히 하고 싶은 것이 있습니다. 마이너 일러스트레이터는 세 가지 가치 중 **자아**를 포기하지 않는 사람들이라고 말씀드렸지요. 나 자신의 취향, 심지가 없거나 이에 합당하지 않은 예술을 하면서 마이너 일러스트레이터로서 생존할 수는 없습니다. 어떠한 예술 브랜드를 만들 때, 그 브랜드는 적어도 브랜딩하는 사람, 즉 브랜더와 모순되지 않아야 합니다.

예술 철학의 한 갈래인 예술 표현론—즉 예술은 창작자가 표현의 의도를 가지고 창작한 결과물이다—의 가장 기초적인 조건에는, 앞서 말한 '관객 조건'이라는 것이 있습니다. 관객 조건은 예술이 전달의 의도를 가진다는 것인데, 이는 예술이 관객에게 어떤 정서 등을 전달하기로 의도한다는 뜻입니다. 그리고 예술의 관객은 타인에게서부터 찾을 수도 있지만, 최소한 나로부터 시작된다는 것을 잊지 않았으면 합니다. 아무리 혼자 예술 활동을 하는 작가라도, 해석 가능한 기호를 사용한다는 점에서 모든 예술은 공적 이해 가능성(공공의 이해를 받을 가능성을 가진다)을 내포하고, 잠재적 관객을 산정하고 있습니다. 그리고 예술가가 작품을 제작하고 바로 없애버린다고 하더라도, 자기 자신이 작품을 제작하는 동안 예술가 자신이 관객의 역할을 수행하기 마련입니다. 모든 예술은 전달 의도를 가지고 있는 한 작가 자신인 나를 포함한 관객에게 노출될 것을

상정하며, 이 때문에 브랜드는 브랜더와 모순될 수 없습니다.

옷가게를 예시로 들어봅시다. 내가 내 사이즈가 아닌 옷을 팔더라도, 적어도 내가 설명할 수 있는 범위의 옷을 팔아야 나 자신에게도 힘들지 않고, 타인인 고객들도 납득할 수 있겠죠. 마이너 일러스트레이터로서도, 어쨌든 내 예술의 존속을 위해서는 예술의 성공적 지표를 무시할 수 없습니다. 이를 위해서는 관객에게 노출되어야 하는데, 이미 자아를 버릴 수 없어서 '마이너' 일러스트레이터로 규정된 사람들이 본인과 모순적인 예술을 하고 살아남을 수 있을까요?

스스로 예술의 관객이 되는 동안 자신에게 맞지 않는 작품을 하다 보면 지치기 마련입니다. 또한 상업 윤리상으로도, 나 자신이 확신하거나 만족하지 못하는 예술을 대중으로 하여금 만족했으면 하고 바라는 것은 고객에 대한 기만입니다. 내가 보장할 수 없는 품질의 상품을 보여주고 판매하는 것이 모순인 것과 마찬가지입니다. 그러므로 모든 예술 브랜드는 나의 정체성을 배반하지 않아야 모순을 가지지 않고 오래 존속할 수 있으며, 나아가 마이너 일러스트레이터로서 살아남을 수 있습니다. 많은 브랜드 책에서 일정한 페르소나(타겟 고객층의 정체성, 또는 보여주고 싶은 모습의 가면)를 중요하게 이야기합니다만, 마이너 일러스트레이터로서의 생존을 목표로 하는 여러분은 적어도 맞지 않는 가면보다는, 여러분에게 딱 맞는 가면을 쓰시길 바랍니다. 논리적으로도, 감정적으로도, 자기모순적인 가면을 쓰고 오래 갈 수가 없는 것이 마이너 일러스트레이터의 성격이니까요.

대중성과 예술성, 상업성은 제로섬 게임이 아닙니다. '마이너'라고 정체화했을 때는 대중적이지 않은 화풍이겠지만, 그 마이너가 한국에서 마이너일지, 지구상에서 마이너일지, 10명 중에 1명일지 100명 중에 10명일지는 정해지지 않았

습니다. 그리고 마이너인 본인을 인정한 여러분은 이 한계를 넘어설 힘을 가질 수 있습니다. 아무리 노출도를 높이고 싶더라도, 운을 만들어 가는 과정에서 스스로 못 견딜 행동을 할 필요는 없습니다. 이 책을 읽으며 소개하는 운의 사다리를 참고하되, 반드시 자기에게 맞는 것을 선택하세요. 우리는 그래야 예술가로서의 삶을 이어 나갈 수 있는 족속이니까요.

개인 갤러스트레이터의 탄생

3

그림의
물화(物化)

원화 시장의 쇠퇴와 그림의 라이프스타일(생활상, 生活相) 수행화

COVID19 이후, 인테리어 시장이 활발해졌습니다. 사람들이 집에 있어야 하니 가구의 배치를 바꾸고 소품으로 공간을 꾸미는 등 집 꾸미기를 통해 생활공간에 변주를 주고, 집 밖 카페, 문화시설, 백화점, 휴게공간 등을 집 안에 분배하려 노력했지요. 방역 지침이 어느 정도 풀린 완화된 시점에서도 사람들은 인테리어, 집 꾸미기를 활발히 하고 사진과 영상을 SNS에 공유합니다. 어떤 소품과 가구들을 가지고 어떤 컨셉으로 집의 공간을 꾸몄는지, 아무리 작은 공간이어도 전시에 거침이 없습니다. 작은 공간 꾸미기 또한 한정된 공간에서 꾸며야 하는 고난도 작업이기 때문에 관심을 많이 받는 요즘이지요.

각종 인테리어를 공유하는 '오늘의 집' 피드

인테리어의 SNS 공유를 보며 느낀 점은 사람들이 생활상(라이프스타일)에 대
해 전보다 더 많이 생각하게 되었다는 점입니다. 집 밖 공간에 외주를 주었던
생활상을 집 안으로 들여오면서 집이 house에서 home이 되고, 잠만 자는 공
간이 아니라 나의 가치를 표현하는 세트장, 아무리 작은 공간이라도 자기 표현
의 창구가 되었다는 것이지요. 자연스레 사람들은 집의 테마를 생각하게 되었

습니다. 테마파크 속의 스텝들이 테마에 맞는 생활 모습을 수행하는 것처럼, 사람들도 궁극적으로 어떤 생활상을 추구하고 더 고민해 보게 되었습니다.

소품샵의 폭발적인 인기는 이런 집 꾸미기의 붐과 연결되어 있습니다. 작은 공간에 작은 소품들을 모아 하나의 테마, 나아가 생활상을 형성하고, 사람들은 이를 수행하려 노력하지요. 그리고 소품은 그림이 들어가기 딱 좋은 물건입니다. 원화(그림-작품)를 판매하기 어렵게 된 지금, 새로 떠오르는 그림의 역할을 소품이 하고 있다고 할 수 있습니다.

원화 시장이 쇠퇴한 시기, 고가의 원화가 대중적으로 많이 소비되지 않는 데다 디지털의 등장으로 원화라는 개념조차 희박해지는 시대입니다. 여러분이 감상자(소비자)의 입장에서 생각해 보세요. 미술관에 가서 그림을 보는 것은 심적 부담이 거의 없습니다. 하지만 미술관의 그림을 구매해서 집에 걸어놓으라고 한다면 부담이 크게 느껴지지요. 그러나 미술관의 기념품 가게에서 그림의 디지털 프린트(엽서)를 구매해 가는 것은 부담이 거의 없습니다. 다시 말해 그림-작품을 사기에는 심리적, 금전적 부담이 크지만, 그림-소품을 사 가는 것은 거부감이 거의 없다는 것입니다.

요즘은, 그림이 어떤 작품으로만 존재하는 것이 아니라 소품화되면서 물화materialize되었습니다. 이 물건은 어떤 생활상, 어떤 테마를 수행하기 위한 작은 퍼즐 조각입니다. 사람들은 소품을 이용한 공간을 전시하거나 사용합니다. 예컨대 일상의 루틴을 만들기 위해 기록에 신경 쓰거나, 자신을 스스로 정돈하고 가꾸기 위해 운동을 하기도 합니다. 기능성 소품의 일종인 문구류는 여러 기록의 종착지이며 생활상의 밀접한 수행자이기도 합니다. 저처럼 '기록하는 삶'이나 '루틴화된 삶'의 생활상 추구자라면 문구류를 소품으로 들이겠지요.

가구 같은 큰 분야도 물론 거대한 예술 분야이자 생활상의 수행자이지만, 시작하는 일러스트레이터라면 디지털-프린트, 즉 작품을 복제해 만든 개별 단가가 낮은 작은 엽서 등, 생활 소품에 스며들기 쉬운 것들을 브랜딩의 시작점으로 삼는 편이 체감 난도가 더 낮은 편입니다. 그래서 주변에도 소품 중 주로 문구류를 만들어 보길 추천하지요. 무엇을 그릴 것인지, 누구에게 그림을 보여줄 것인지 생각과 정리를 해 보았다면, 그림이 들어간 소품을 만들어 보는 것을 요즘 살아남는 방법으로 추천하고자 합니다.

다시, 생활상과 일러스트레이션 소품

앞서 보았던 제 그림들의 '원화'를 사 가는 사람이 얼마나 될까요? 1년에 다섯? 셋? 아니요, 정답은 슬프게도 '한 명도 없다'였답니다. 저는 잉크펜이나 색연필로 원화를 그린 다음 스캔하여 디지털 채색을 하거나, 처음부터 디지털 작업을 하는 두 가지 방법으로 그림을 그립니다. 원화의 비율을 줄이게 된 것은 원화 시장이 일반 대중으로부터 멀어졌다는 걸 느끼면서입니다. 대신 생활상을 본뜬 소품을 만들기 시작했지요. 순수 예술 리그가 아닌 대중예술 속에서 살아남으려면 그림의 소품화가 필요하다는 것이 이 책의 기본 입장입니다.

메모지와 PET테이프, 마스킹테이프, 태블릿 케이스 등 생활상을 담은 소품들

원화는 단가가 굉장히 높습니다. 원화를 판매하는 작가의 노동력과 미적 감각도 많이 들고, 구매하는 입장에서도 단 한 장밖에 없는 원화를 사려면 구매가가 높을 수밖에 없지요. 물론 이 희소성은 원화의 메리트가 됩니다. 원화를 N명에게 판매한다면, 예술가의 수입은 원화*N입니다. 하지만 원화를 소품화해서 N을 백, 천, 만으로 늘린다면 어떨까요? 희소성이 떨어져도 예술의 기본 단가가 있기 때문에 총합이 커지며, 구매자 한 명 한 명에게 의존해야 할 필요도 적어집니다. 존속 가능한 예술을 위해서는 적어도 예술가가 생존해야 합니다. 생존하지 못하면 영영 그 사람의 예술을 더 볼 수 없습니다. 그렇다면 전업 예술가가 생존하기 위해서라면, 예술 활동이 적어도 생활을 보장할 수 있어야 하겠지요.

아직도 많은 작가들이 소품화된 예술은 순수 예술보다 한 단계 급이 낮다고 생각하곤 합니다. 예술 작품의 소품화를 반대하는 심리에는 '예술성과 상업성이 양립 불가능하다'는 오래된 편견이 숨어 있습니다. 여기에 '상업화를 위해 대량 생산하는 과정에서 예술의 희소성이 훼손된다'는 숨은 전제가 또 있지요. 하지만 희소성이 감소한다고 예술성이 반드시 감소하지는 않습니다. 더 많은 사람들이 예술적인 경험을 할 수 있다면, 그 작품의 예술성은 오히려 보존, 또는 증

가되는 것이 아닐까요? 소품의 생산, 단 하나의 그림이 아닌 같은 그림의 복제가 예술성을 소거하진 않는다는 것을 말씀드리고 싶습니다.

구매자 입장에서도 마찬가지입니다. 단 하나의 그림이라는 희소성에서 예술적 가치가 발생하기도 하고, 단 하나의 그림의 소유자라는 특성이 그 사람의 수식언이 되기도 하지요. 하지만, 원화보다 접근 가능성이 뛰어난 소품, 굿즈는 여러 사람으로 하여금 소품을 구매하고, 감상하고, 생활 속에서 사용하고, 배치하여 보관하는 행위를 가능하게 합니다. 그리고 이 행위를 통해 '예술 작품으로서의 관조'라는 미적 경험을 주는 원화와 달리, 다양한 행위를 통한 일상적, 미적 경험을 얻을 수 있습니다.

당신이 예술의 소품화를 납득하고 이를 시행하고자 마음을 먹었다고 한다면, 우리는 어떻게 소품화된 그림을 지속적으로 세상에 내놓을 수 있을까요?

지속적으로
독창적 예술 소품(굿즈)을
창조하기 위해서

탐구의 일상화

일러스트레이터가 굿즈 판매를 통해 기반을 쌓아가려고 할 때, 어떤 굿즈를 주로 삼을 것인지는 작가마다 다릅니다. 원화나 엽서를 판매하시는 작가님도 있고, 저처럼 디자인 문구 쪽으로 오시는 분도 있고, 패션 잡화나 리빙 앤 데코 쪽으로 가시는 작가님도 있지요. 원화, 그림책, 그림엽서를 크게 같이 묶고, 메모지, 스티커, 테이프, 편지지, 다이어리 꾸미기 용품 등을 함께 묶고, 가방, 의류 등의 패션잡화를 또 하나로 묶어 보세요. 무드등, 디지털 액세서리(핸드폰, 노트북, 스마트워치 주변 액세서리 등), 아크릴 키링과 참charm, 뱃지, 안경 닦이 천, 이불과 담요, 패브릭인쇄 액자, 수건 등을 하나로 묶으면 일러스트레이

선을 사용한 굿즈의 결이 대략 보입니다. 시중에 〈제조백과 1200(2023)[4]〉과 같이 문구나 생활용품 굿즈 제작 업체들을 정리해 놓은 책과 PDF 자료들도 있고, 품목별 인쇄 후기들도 쉽게 검색 가능하니 참고해 보세요.

원화 계열
원화,
그림책,
그림엽서

문구류
메모지, 스티커,
테이프, 편지지,
다이어리 꾸미기 용품 등

가전 계열
무드등,
디지털 액세서리

섬유 계열
아크릴 키링, 참, 뱃지,
안경 닦이 천, 이불과 담요,
패브릭인쇄 액자, 수건

디자인 문구 안에서도 저처럼 메모지를 많이 만드는 작가가 있는가 하면, 스티커만 만드는 작가도 있습니다. 스티커도 마스킹테이프, 디자인테이프, 잘라 쓰는 스티커나 칼선 스티커 등 종류도 다양합니다. 일단 뭔가를 만들고 싶다면 일러스트레이터 스스로의 생활에서 사용해 볼 수 있는 것을 만들어야 소비자에게도 납득을 잘 시킬 수 있고, 나 자신도 상품의 성격을 탐구하여 잘 만들 수 있습니다.

저는 일상에서 메모를 많이 하는 편입니다. 메모라 함은, 단순히 메모지에 쓰는 것만 메모가 아니고, 메신저 앱에서 '나에게 메시지 하기' 기록을 이용한다던가, 다이어리를 쓴다던가, 모바일 캘린더를 쓴다던가, 좋았던 순간을 사진으

4 일반 서점에서는 유통되고 있지 않으며, 네이버 스마트스토어 "워터멜론"에서 구매 가능

로 기록하는 등 기록에 관한 광범위한 활동을 모두 일컫습니다. 저는 전업 일러스트레이터라면, 메모를 많이 하는 것을 무조건 추천합니다. 우리는 취미로 일러스트레이션을 창작하는 일회성 창작이 아닌, 일정 기간마다 마감을 쳐내서 전업 생활을 유지할 수 있는 루틴을 만들어야 하기 때문입니다. 독창적인 작업을 규칙적으로, 정기적으로 확립할 수 있는 힘은 우연성에서 나오는 것이 아니라 규칙적이고 고정적인 탐구에서 나옵니다. 그런데 잠시, 원론적인 이야기를 하겠습니다─독창성은 어떻게 산출될까요?

독창성은 어디에서 오는가

**칸트의 초월적 관념론과 경험적
실재론, 인간 인식의 구조**

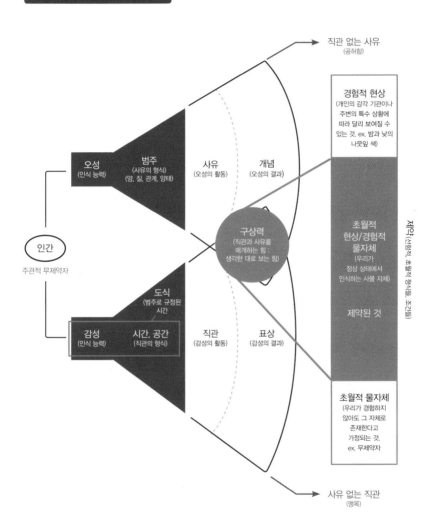

직관 없는 사유
(공허함)

경험적 현상
(개인의 감각 기관이나
주변의 특수 상황에
따라 달리 보여질 수
있는 것. ex. 밤과 낮의
나뭇잎 색)

오성
(인식 능력)

범주
(사유의 형식)
(양, 질, 관계, 양태)

사유
(오성의 활동)

개념
(오성의 결과)

초월적
현상/경험적
물자체
(우리가
정상 상태에서
인식하는 사물 자체)

제약된 것

인간

주관적 무제약자

구상력
(직관과 사유를
매개하는 힘 :
생각한 대로 보는 힘)

도식
(범주로 규정된
시간)

감성
(인식 능력)

시간, 공간
(직관의 형식)

직관
(감성의 활동)

표상
(감성의 결과)

초월적 물자체
(우리가 경험하지
않아도 그 자체로
존재한다고
가정되는 것.
ex. 무제약자)

사유 없는 직관
(맹목)

제약(선험적, 초월적 형식들, 조건들)

개인, 원더스트레이티의 탄생

저는 여기서 거창한 걸 이야기하려는 것이 아닙니다. 이 표는 칸트가 바라본 인간의 인식 체계를 정리해 놓은 표[5]입니다. 아주 간단하게 말하자면, 왼쪽에 인간이 있고, 오른쪽에 우리가 경험하는 세계가 있습니다. 우리는 두 개의 프레임을 통해 이 세계를 인식하는데, 하나가 오성, 즉 인식 능력에 의한 사유이고, 다른 하나는 감성에 의한 직관입니다. 이 둘을 이어주는 것을 구상력(직관과 사유의 매개능력—상상력과 지성)이라고 합니다. 여기서 말씀드리고 싶은 것은 예술적 창조는 무에서 갑자기 유로 나오는 것이 아니라, 이미 존재하는 사람의 인식 능력에서 산출된 것이라는 점입니다. 칸트론에서는 인간의 두 인식 능력이 자유롭게 뒤섞여 유희하다 보면, 아름다움이라는 미적 판단력이 산출됩니다.

근대 철학에서, 아름다움과 숭고함이라는 예술적 활동은 미적인 판단력에서 나오는 것입니다.[6] 현대 예술 철학에 와서는 예술이 아름다울(미적이어야 할) 필요가 없이 줄 수 있는 특수한 경험(예술적 경험)이 있고, 미적 판단이 예술의 전부가 아니라는 이야기가 나왔지요. 하지만 저는 칸트론에 중점을 찍고자 합니다.

제가 메모를 강조하는 이유는, 우리는 무엇인가를 적을 때 대체로 아무런 생각을 하지 않고 적는 게 아니라 어떤 것을 우리도 모르게 인식하고, 판단하여 각자의 인식 능력으로 산출된 결과를 적기 때문입니다. 메모는 우리가 세계를 인식하고 이에 대한 두 가지 인식 능력을 거쳐 사고한 결과물이지요. 예술, 나아가 독창적 예술은 아무것도 없는 상태에서 갑자기 나오는 것이 아니라 우리의 인식들에서 출발하고, 이를 규칙적으로 산출하기 위해 우리는 기본적으로 아주 많은 인식들에서 예술적 영감이 될 수 있는 단초들을 골라내야 합니다.

5 칸트의 3비판서 중 『순수이성비판』, 『실천이성비판』 참고
6 칸트의 『판단력비판』 참고

많은 예술가들은 스케치북의 모든 그림을 완성하지 않습니다. 스케치를 수없이 그리고 그중에 몇 가지를 다듬어 그림을 완성하지요. 이처럼 독창적 그림을 규칙적으로 그리는 것은 갑자기 떠오른 영감에 의지하는 것이 아니라 아주 많은 인식과 판단으로부터 직조하듯이 짜내는 것입니다. 따라서 전업 일러스트레이터로 활동하고자 한다면, 일상에서 느끼는 수많은 인식들을 메모하는 습관을 들이고, 여기서 창작의 실마리를 찾아내는 것이 지속적이고 완성도 있는 결과물을 내는 방법입니다.

제가 칸트론을 굳이 넣은 이유는 '반짝이는 아이디어'에만 의존하지 않고 규칙적인 인식, 그리고 그에 대한 메모를 해야 한다고 설득하기 위해서입니다. 오래전부터 사람들은 이미 예술이 무에서 나오는 것이 아니라 인식 기관을 거친 결과물들의 조화로 나온다는 것을 주장하고, 이론화해왔습니다. 아무리 예술이 제도권 안에만 있는 것이 아니라 하더라도, 현인들의 조언을 들었으면 좋겠습니다. '나는 반짝이는 아이디어들을 그때그때 그려낼 건데?'라는 마음으로는 오래 전업 생활을 하기 어렵습니다. 아이디어는 고갈되기 마련이고, 천재가 아닌 이상 우리는 겸허하게 늘 대비를 해야 합니다. 한 달에 4~5가지 완성도 있는 일러스트레이션을 만들어 내는 것은 쉬운 일이 아닙니다. 평소에 세계를 관찰하고, 사유한 것들이 쌓여야 공장에서 가동하듯 규칙적인 주기로 아이디어를 산출할 수 있습니다. 어떠한 방식으로든 메모하세요. 글, 사진, 메신저, 다이어리. 뒷부분에서도 다시 말하겠지만 이 메모들을 주기적으로 취합해서 아이디어 스케치를 하면 탄탄하고 꾸준한 결과물을 낼 수 있습니다.

이미지와 개념

칸트론이 예술 철학에서 중요한 의의를 갖고, 이 책에서 칸트론을 굳이 적는 이유는, 메모하기를 강조하기 위해서이기도 하지만 예술의 두 축인 '이미지'와 '개념'을 꼭 설명해야 하기 때문입니다. 인간의 두 인식 체계를 이어주는 구상력(상상력과 지성)이 자유롭게 유희해야 미적 판단이 이루어지는데, 상상력과 지성은 근대 예술 철학에 나아가 '상상력 → 이미지', '지성 → 개념' 두 가지 단어로 변모하여 지금까지 이어져 내려옵니다.[7] 점, 선, 면, 명도, 채도, 휘도, 색채와 형태 등은 시각예술에서 시각적인 이미지와 개념어로 펼쳐집니다. 이미지 없이 개념만 추상 언어로 적은 것은 글이 되겠지요. 화풍은 이미지와 개념 두 가지로 나타낼 수 있는데요, 이 두 가지 갈래를 기억하고 아래로 넘어가 볼게요.

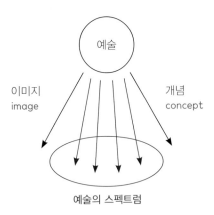

예술의 스펙트럼

7 이찬웅, 「이미지와 개념 사이에서: 현대프랑스미학의 문제와 지형」, 미학, 84권 4호, 2018. 12

큰 테마 설립하기

흔히 그림의 화풍이라고 하는 것은 한 일러스트레이터의 독창적인 특징을 말합니다. 이는 그림의 테마를 세움으로서 확립해볼 수 있는데요, 테마^{Theme}라는 것은 주제라는 뜻이죠. 내가 어떤 내용을, 어떤 방식으로, 어떻게 표현할 것인가가 테마의 세 가지 요소가 되겠습니다.

개인 일러스트레이터의 탄생

내용	봄꽃(원예종과 들꽃)과 시간의 흐름이 어우러지는 장식적인 풍경
방식	선이 돋보이는 세밀한 펜화를 기반으로 한 펜션 드로잉, 린네의 시계(1~12월까지 꽃을 개화 순서대로 보여주는 도표)
표현	빈티지, 앤틱풍, 고아하고 화려한 이미지

예를 들어 저는 꽃과 장식 문양을 주요 활동 테마로 잡고 있는 일러스트레이터입니다. 제 그림엔 거의 항상 선이 도드라지는 세밀한 꽃이 들어가고, 고딕~바로크~로코코풍 건축과 미술 양식에서 영감을 받은 장식 문양들이 프레임을 이루지요. 저는 꽃과 장식 문양을 선이 돋보이는 세밀한 펜화 형태를 기반으로 한 펜선 드로잉을 통해 빈티지, 앤틱풍, 고아하고 화려한 이미지로 표현합니다. 전업을 준비하는 일러스트레이터라면 대개 이 세 가지가 확실하게 확립되지는 않았어도 두루뭉술하게 생각하고 있는 게 있을 것입니다. 그게 없다면 화풍이 없다는 뜻이니, 전업 마이너 일러스트레이션을 하기 어렵습니다. 기초로 돌아가서 화풍부터 확실하게 잡아 볼까요? 나의 테마들이 무엇인지 돌아봅시다.

테마 설립의 도구들

마인드맵, 컨셉 보드, 키워딩, 무드보드, 페르소나 설정. 한 번씩 들어보셨지요? 이것들은 테마를 확립하게 도와주는 방법론적 도구들입니다. 물론 이 희소성은 원화의 메리트가 됩니다. 우리는 알록달록한 색상 퍼즐을 색깔별로 분류하듯 메모들을 각 도구를 이용해 크게 분류하고, 테마의 방향을 잡아 볼 것입니다.

❶ 역 마인드맵(개념)

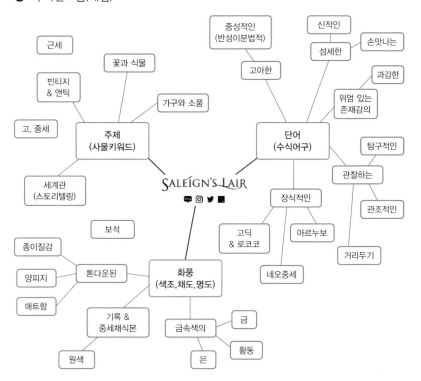

일반적인 마인드맵은 큰 개념에서 작은 개념(포괄 개념)으로 순서대로 뻗어 가지만, 우리는 테마(큰 개념)를 찾아내고 싶은 사람들이니까 역 마인드맵을 이용해 봅시다. 역 마인드맵이라 하면, 작은 개념들을 비슷한 것끼리 묶어 큰 개념을 역으로 도출해 나가는 방법인데요. 그동안 모은 메모를 준비합시다. 그리고 시각적으로 좀 더 도움을 받기 위해서는, 각 메모를 막 써도 되는 무지 포스트잇에 옮겨 적어봅시다.

다음과 같은 단계를 수행하며 예시와 같은 역 마인드맵을 완성해 보아요.

i) 일상에서 느끼는 단상들을 메모화하기

ii) 메모들을 포스트잇에 하나씩 옮기기

iii) 포스트잇을 큰 종이(전지) 또는 바닥에 붙여보기

iv) 결이 비슷하다고 느끼는 포스트잇들을 한데 모으기

v) iv을 반복해 여러 개의 덩어리로 묶기

vi) 묶은 덩어리를 포괄하는 개념을 생각하기

vii) 포스트잇들 간의 포괄-부분 관계를 짓는 선을 그리기

viii) 역 마인드맵 완성하기

❷ 사진 폴더화 하기(이미지)

두 번째 방법은 일상을 주로 사진으로 기록하는 일러스트레이터들을 위한 도구입니다. 첫 번째가 글로 메모하는 분들을 위한 방법이라면 두 번째는 이미지에 더 친숙한 분들을 위한 방법이지요. 휴대폰 또는 PC를 이용해 직접 찍은 사진 또는 자료 사진들을 분류해 봅니다.

i) 일상에서 찍거나 모은 사진들을 휴대폰 또는 PC에 모으기

ii) 폴더를 여러 개 만들고 결이 비슷하다고 느끼는 사진들을 한데 모으기

iii) 포괄-부분 관계를 상위 폴더와 하위 폴더로 정리하기

iv) 폴더의 개념어 라벨링하기

v) 개념어들 간의 상하관계를 마인드맵으로 한 번 더 표현하기

그리고, ❶과 ❷를 포괄하여 정리하는 방법으로 '무드보드 만들기'라는 것이 있습니다.

❸ 무드보드 만들기(이미지와 개념)

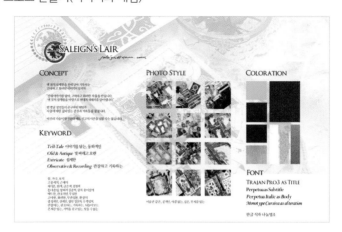

❶에서 얻은 개념과 ❷에서 얻은 이미지 중 내 테마의 핵심인 것들을 한데 모아 놓은 것을 무드보드Mood-board라고 합니다. 간혹 이미지만 나열한 것을 지칭하기도 하지만, 이미지와 개념 모두를 한데 모아 두는 게 더 좋습니다. 위의 예시처럼 컨셉과 키워드, 사진 이미지들, 즐겨 사용하는 색채의 팔레트, 디자인 요소에서 사용할 폰트 또는 서체를 한데 종합하고 작품 구상이 잘 안 될 때 돌아보면, 자신의 화풍을 되돌아보는 데 큰 도움이 됩니다.

이 무드보드는 자기 스스로 도움을 받을 수도 있고, 동료 작업자가 있을 때 나를 표현하고 어떤 스타일을 내가 추구하는지 전달하는 포트폴리오가 되기도 합니다. 이 무드보드는 나와 주변 사람들이 보는 대내용과 대외용, 두 가지를 만들 수 있는데, 대내용이라도 물론, 직접 만든 것이 아니라면 출처까지 표시해 주시면 저작권을 지킬 수 있겠죠.

이렇게 정리한 나의 중심 테마들을 쥐고, 다음 장부터 전장에서 살아남는 법을 본격적으로 설명하겠습니다.

누가 나의 그림을 감상해 주는가 = 테마의 관객 기준

여러분도 한 번쯤은 '페르소나를 산정해 보세요'라는 조언을 들어본 적이 있을 것입니다. 페르소나Persona란, 예술 경영에서 내 그림(과 아트 상품)을 감상해 주고 구매해 주는 타겟층의 정체성을 가리킵니다. 이미 나의 그림을 좋아해 주는 분들을 토대로 산출할 수도 있고, 창작 브랜드를 설립하기 전에 미리 정하고 난 다음 그림을 그릴 수도 있지요. 각각 목표가 된 현상, 그리고 목표로 삼는 현상 이라고 정의할 수 있겠는데, 그것이 얼마나 실제 고객층과 일치하느냐가 마케 팅의 성공 여부를 판가름합니다. 하지만 사람과 문화가 교류할 때 영향의 방향 이 한 방향으로만 흐르는 것이 아니듯, '목표로 삼는' 것과 '목표가 되는' 것은 딱 잘라 구분할 수 없는 문제랍니다.

페르소나를 고객층(타인)에서 찾기도 하지만, 저는 마이너 일러스트레이터라면 자신에게서 찾아보는 것을 권하고 싶습니다. 애초에 자기충족적 예술을 추구 하는 마이너 일러스트레이터에게 제 1관객, 가장 큰 영향력을 행사하는 관객은 자기 자신입니다. 저는 제 취향에 딱 맞는 문구류가 없기 때문에 스스로 그리 고 만듭니다. 즉 제 자신이 만족하는 문구류를 만드는 것이 브랜드 최초의 목표 인 셈이지요. 메이저 일러스트레이션이 귀류법으로 수많은 대중에게서 얻어낸 대중들의 반응을 토대로 현상화된다면, 마이너 일러스트레이션은 '내' 관객을 모으는 등대가 됩니다. 랜드마크라고도 할 수 있겠어요. 대중이 조명하는 예술 은 메이저가 되지만, 나 홀로 밝히는 등불로 사람들이 모이도록 할 수도 있습니 다. 마이너 일러스트레이터라면 스스로를 잘 탐구해 보고 자신의 등불을 밝히 는 방법을 추천드려요.

예시를 들어볼까요? 저는 스스로를 20대 후반, 장인정신이 담긴 빈티지와 앤 틱한 물건을 좋아하고, 새를 키우고, 정교하고 섬세한 것을 좋아하는 사람이라

고 생각합니다. 여기서부터 저와 비슷한 부류의 사람을 모아 페르소나(부류의 공통점이 되는 인간상)를 머릿속에 그려 볼까요? 20~30대 여성으로 자기 커리어를 가지고, 옛 장인정신이 깃든 물건들을 좋아하고 수집하는 사람, 섬세하고 화려한 것, 차분하고 아름다운 것을 좋아하는 사람이라는 인간상을 도출해 볼 수 있겠지요. 이것이 반드시 실제 관객층과 일치하는 것은 아니지만, 적어도 페르소나를 잡아주면 스스로 예술 활동을 지속할 때 이런 사람들을 만날 것을 기대하게 되고, 이는 나의 활동 방향을 잡아주는 등대의 조감도가 됩니다.

〈넓히기〉와 〈공고히 하기〉를 병행하는 전략을 여기에 적용해 볼 수 있겠습니다. 나를 기초로 산정한 페르소나를 기반으로 그림을 그려 세상에 내놓으면, 나의 관객들은 미적 경험이 추가됨으로써 조금 더 공고히 다져질 가능성이 올라갑니다. 나의 관객들과 비슷한 것을 좋아하는 사람들에게 이 그림이 퍼진다면, 나의 관객층이 넓어질 가능성이 올라가지요. 나의 중심축, 등대를 잡고 넓히기와 공고히 하기로 나와 내 그림, 굿즈들을 좋아하는 관객을 단단히 다져나갑니다. 요즘엔 인터넷의 알고리즘이 무섭도록 잘 되어 있어, 내가 좋아하는 것과 비슷한 부류들을 자주 노출시키고 권합니다. 오프라인상에서도 결국엔 좋아하는 결이 비슷한 사람들끼리 모이기 때문에 알고리즘이 없어도 팬들끼리의 교류와 신규 유입이 늘어나기 마련입니다. 꾸준히 자신의 등대를 밝히고 사람을 모아 작은 성채를 세우는 것을 목표로 해 봅시다. '넓히기'와 '공고히 하기'를 전략화한 예시는 다음 페이지에서 간략하게 다룬 다음, 뒤 파트에서 자세히 이야기해 볼게요.

일러스트레이터로서 노출도를 올리는 방법은 트렌드를 따르거나 개척하는 두 가지 방향이 있습니다. '트렌드를 따르는 건 '메이저'의 일이고 '마이너' 일러스트레이터는 개척해야 하는 것 아닌가?'라고 생각할 수 있지만, 아닙니다. 우리

는 둘 다 가능합니다. 가능성을 닫아두지 마세요.

운은 준비된 사람이 가져갈 수 있다는 말이 있지요. 운을 만들기 위해서는 트렌드를 개척하는 것뿐 아니라 트렌드에 올라탈 수도 있습니다. 쉬운 예시를 들자면 인스타그램에서 해시태그를 다는 것도 노출도를 올리기 위한 전략입니다. 나만의 해시태그를 만들 수도 있지만, 기존에 존재하는 비슷한 결의 해시태그를 사용해 이미 그 해시태그에 익숙한 사람들에게 나를 노출할 수 있는 거지요.

저는 노출 전략을 짤 때 관객층을 '넓히기'와 '공고히 하기', 두 가지 방향을 고려합니다. '넓히기'에는 노출 관객 수를 높이기 위해 트렌드를 따르고 개척하는 두 방법 모두 사용합니다. '공고히 하기'에는 트렌드를 개척하고 관객을 마니아 층으로 굳히는 방법을 고민합니다. 앞서 대중적인 것과 상업적인 것 사이에 절대적인 관계가 있진 않다고 말씀드렸지요. 대중적인 것은 상업적일 경향이 분면 높지만, 대중적이지 않더라도 상업적일 수 있습니다. 나의 작품에 깊이 빠지는 매니아 층을 높이면, 대중적이지 않되 상업적인 일러스트레이션을 지속할 수 있습니다. 마니아층은 새로운 사람들이 유입되면서 단단히 굳어지지요. 트렌드를 개척해야 한다는 부담에 짓눌리기보다는, 따르는 것과 개척하는 두 가지 방법이 있다는 것을 기억하세요. 그리고 이로부터 관객을 넓히고, 공고히 하는 무기를 만들 수 있다는 것을 기억해 두고, 너무 겁먹지 마세요.

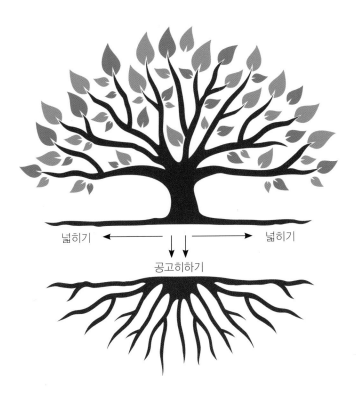

넓히기 ←————— | | —————→ 넓히기

공고히하기

그림의 탄생

다시, 이미지와 개념

일러스트레이터 자신이 평소에 메모해 둔 이미지와 개념을 토대로도 작품을 만들 수 있지만, 저는 주기적으로 이미지와 개념을 '구독'하길 권합니다. 정기적으로 잡지나 뉴스레터를 읽듯이, 일정한 이미지와 개념 자료를 제공 받는 것은 탄탄하고 규칙적인 예술 활동의 토대가 됩니다.

이미지는 어디에서 찾을 수 있을까요? 평소에 접하는 그림, 사진, 영상, 소품, 하물며 인테리어 디자인에서도 찾을 수 있습니다. 개념은 오감으로 접하는 다양한 감각들을 키워드로 언어화하는 시간을 갖추거나 글로 된 매체를 읽으면

서 접할 수 있지요. 감각에서 오는 오성(나아가 이미지)과 생각에서 오는 지성 (나아가 개념)을 풍부히 해야 둘을 자유롭게 다룰 수 있습니다. 전업 일러스트 레이터라면 평소에 정기간행물처럼 이미지와 개념을 접하고 메모해 두고, 이를 가지고 주기적으로 예술 작품을 산출해 내는 훈련이 롱런의 필수 요소입니다.

흘러가는 일상에서 양질의 이미지와 개념을 꾸준히 접하기란 어려운 일입니 다. 그래서 우리는 직접 자료를 찾아야 하지요. 이를 위해서는 전문 서적, 간행 물들을 이용하는 방법도 있지만, 좀 더 가볍고 자주 자료를 주기적으로 접하려 면 SNS의 공공 자료를 활용하는 것을 추천합니다. 많은 공공 기관들이 소유하 고 있는 방대하고 질 좋은 자료들이 주기적으로 SNS에 큐레이팅되고 있습니 다. 이 존재를 모르는 사람이 많다는 것이 아쉬울 정도지요. 제가 즐겨 보는 공 공 자료를 몇 가지 소개해 드릴게요. 저는 주로 X(트위터)의 리스트 기능을 활 용해 공공 자료 큐레이팅 계정을 모아 보거나, 인스타그램의 몇몇 계정들을 하 루에서 일주일 간격을 정해 놓고 주기적으로 들어가 확인합니다. 저는 고대부 터 근세 서양 예술 계정들을 주로 확인하는데요. QR코드로 각 계정을 확인하 다 보면, 저의 작업과 결이 비슷하다는 것을 찾을 수 있을 것입니다. 여러분의 작업에는 어떤 계정들의 정보가 도움이 될지 생각해 보세요.

❶ 박물관과 마니아 큐레이터들

미국의 메트로폴리탄 박물관은 1870년부터 뉴욕에 자리해 온 대형 박물관입 니다. 공식 사이트와 계정에서는 여러 예술 주제들을 주기적으로 큐레이팅하지요. 자료가 워낙 많기에 섹 션이 많이 나누어져 있는데, 이 중 공식 또는 비공식

큐레이터들(박물관 자료의 일부 주제를 깊이 파고드는 마니아들)이 올려주는 자료가 있답니다. 왼쪽 QR은 공식 홈페이지, 오른쪽 QR은 X(트위터) 계정입 니다.

The Met: Costitume Institute는 메트로폴리탄 박물관의 의복
섹션을 자동 게시[8]를 통해 주기적으로 업로드하는 계정입니다. 계
정의 주인이 박물관 의복 카테고리의 마니아라, 해당 카테고리의
자료를 자동으로 인용 재발행하도록 설계해 둔 계정이지요. 주로 17~18세기의
유럽, 미국 의복 자료들이 올라오며, 매일 열댓 개의 자료가 올라옵니다. 올라
오는 자료들은 모두 저작권에서 자유로운 저작권 만료 자료(퍼블릭 도메인)들
이며, 박물관 사이트에 들어가 추가 설명을 확인할 수 있습니다. 서양 근세 의
복에 관심이 있다면 이와 같은 계정들을 구독해 보고, 하루마다 올라오는 자료
를 모두 저장하여 살펴보는 것을 추천합니다. 저는 의복 그림을 많이 그리진 않
지만, 의복들에서 장식 형태의 모티브나 색 배합, 재질에 대한 영감을 많이 받
기 때문에, 이런 자료들을 주기적으로 보고 스케치를 합니다.

The Met: Cloisters는 메트로폴리탄 박물관의 클로이스터(수도
원 생활), 즉 수도원 문화를 업로드하는 계정입니다. 메트로폴리
탄 박물관의 클로이스터 카테고리가 원문 링크와 함께 인용 재발
행되게 설계되어 매일 업데이트됩니다. 위의 의복 계정과 같이 퍼블릭 도메인
사진들이 올라오며 박물관 사이트 링크에서 설명을 확인할 수 있습니다. 저는
고중세의 수도원에서 발생한 서양 예술을 좋아하기 때문에 이 계정의 자료들도
매일 확인하고 있습니다.

Wiki Victorian은 빅토리아 시기(1800~1920년)의 마니아인 인
류학자 헬레나 디 구이스티Helena Di Guisti이 운영하는 계정입니다. 스
페인의 인류학자인 헬레나는 빅토리아 시기의 사진, 복식, 패턴,

8 박물관 사이트의 이미지를 다운받고 출처와 함께 큐레이팅하여 자동 업로드를 하는 알고리즘을 활
 용하는 게시물

잡지, 잡화, 생활용품, 광고와 화보 등을 매일 업로드합니다. 빅토리아풍 시대의 창작을 하는 일러스트레이터라면 이 저작권 만료 자료들이 중요한 참고 자료가 되겠지요. 로맨스 판타지 웹툰 작가들에게 주로 위의 The Met: Costume Institute와 이 계정을 추천하는 건 한국에서 '서양 판타지'라고 통용되는 장르에 나올법한 의상의 원형들이 많이 보이기 때문입니다. 의상뿐만 아니라 패션잡화에 관련된 자료도 많이 올라와서, 패션잡화의 실용적 용도와 장식적 용도를 생각하며 물성을 탐구하는 제게 큰 도움이 됩니다.

빅토리아&알버트(V&A) 박물관은 영국의 빅토리아 시대에 관련된 유물들을 모으고 큐레이팅하는 영국 박물관입니다. 제가 좋아하는 다양한 그림, 사진, 액세서리 디자인을 많이 큐레이팅하지
요. 박물관마다 집중하는 주제와 자료의 특징들이 있는데, 이를 파악하고 각국의 박물관과 공식, 비공식 큐레이터 계정들을 구독하면 훌륭한 공공 자료들을 주기적으로 공급받을 수 있습니다. 예를 들어, 대영박물관은 박물관의 역사가 깊은 만큼 많은 자료들이 있습니다. 물론 세계 각국에서 탈취한 역사가 있지만 그 때문에 슬프게도, 자료의 질은 방대하고 좋은 편입니다. 특히 세계의 부가 집약된 제국주의 시대 걸작들, 풍요로운 예술품을 많이 볼 수 있습니다.

비잔틴 레거시는 여러 명이 운영하는 비영리 마니아 단체입니다. 비잔틴 시대의 예술, 건축, 역사 관련 자료를 올리고 있으며 자료의 출처를 게시글과 자체 홈페이지에 기재하여 큐레이팅하고 있
습니다. 영리적 목적의 자료 사진 활용은 불가능하지만 교육 목적으로는 활용할 수 있으며, 개인이 공부용으로 구독하기에 좋은 계정입니다. 저는 고중세 시기도 좋아하기 때문에 비잔틴 시대의 유산들에게도 많이 도움을 받습니다. 형태나 종교적, 수도사들의 노동집약적 예술 유산에 영감을 많이 받는 편입니다.

Deserted Places은 개인이 운영하는 계정입니다. 폐허, 고성, 버려진 유적들, 이제는 사람이 살지 않거나 손길이 닿지 않는 곳들을 올립니다. 사진의 저작권은 각 촬영가들에게 있고 이 계정은 큐레이팅하는 계정일 뿐이지만, 마찬가지로 개인이 공부하기에 좋은 계정입니다. 저는 형태와 물성에 대해 공부할 때 이 계정을 많이 들어갑니다. 완성된 형태가 어떻게 마모되는가를 지켜보다 보면 형태의 근본 뼈대를 추측할 수 있습니다. 장식적 형태의 뼈대를 알면 풍성한 장식미술도 무엇부터 표현해야 할지 알 수 있습니다.

이 외에도 많은 박물관과 큐레이터, 개인 마니아들이 큐레이션 계정을 운영하고 있으니 이것저것 구독해 보시고, 이를 바탕으로 알고리즘이 추천하는 계정 중 취향에 맞는 것들을 추가로 구독해 나가면 본인의 자료 풀이 됩니다. 세계의 대표적인 박물관들을 국가별로 서너 개만 구독해도 훌륭한 질의 자료를 정기적으로 얻을 수 있습니다. 마이너 일러스트레이터 독자들이라면 기본적인 그림 지식과 작업 방식은 갖춰져 있을 터. 본인이 영감을 받는 방식들을 역추적하여 관련 공공 자료를 구독하시면 주기적으로 안정적인 예술적 자극을 받을 수 있습니다.

위에 설명한 계정 외에도 저는 다양한 계정들을 구독하고 있습니다. 여러분도 본인의 작업에 도움이 될 만한 계정을 찾고 모아서 본인만의 자료 풀을 만들어 보세요.

@cartographer_s	@met_costume
@AmyEBalog	@archaeologyart
@vintagemapstore	@ghostofhellas
@historicwomens	@plummie9
@AStitchinTime13	@courtjeweller

* 살랭의 추천 구독 계정

❷ 출판사와 잡지사

다양한 주제별로 양질의 자료를 제공받을 수 있는 오랜, 대표적인 방식은 바로 책입니다. SNS는 좀 더 자유분방하고 모두가 이용할 수 있는 반면, 출판은 권한을 부여받은 저명한 저자들이 시간과 노동력을 들어 엄선한 결과입니다. 예술가들을 위한 작법서, 자료집은 많은데 요즘은 실물이 아니더라도 E-book을 구입할 수 있기도 하지요. 저는 직접 종이에 인쇄된 자료를 보는 것이 눈에 익어 대부분 단행본으로 구입하곤 하지만, 몇몇 자료들은 E-book으로 보고 있습니다.

우리나라보다 디자인 북들을 더 많이 읽는 해외 국가의 책들을 접하는 것도 질 좋은 자료를 한발 앞서 접하는 방법입니다. 대표적인 장식 문양 작가 윌리엄 모리스^{William Morris}(영국, 1834~1896)의 책이 영국의 빅토리아&알버트 박물관에서 패턴북으로 나와 있듯이, 일본과 영미권에 관련 책이 특히 많이 나와 있습니다. 저는 『William Morris, Father of Modern Design and Pattern』, PIE International(2013)처럼 일본의 저자 운노 히로시^{Hiroshi Unno}가 낸 디자인 시리즈 책들을 좋아합니다. 이외 오웬 존스^{Owen Jones}(영국, 1809~1874)의 『Grammar of Ornament』는 장식 문양을 집대성해 놓은 카탈로그로 여러 출판사에서 발간되어 있고, 인터넷에서 무료로 풀려 있는 것도 찾을 수 있습니다. 한국에서 많은 사랑을 받는 알폰스 무하^{Alphonse Mucha}의 그림들도 책으로 많이 발간되어 있죠.

개인 일러스트페이터의 탄생

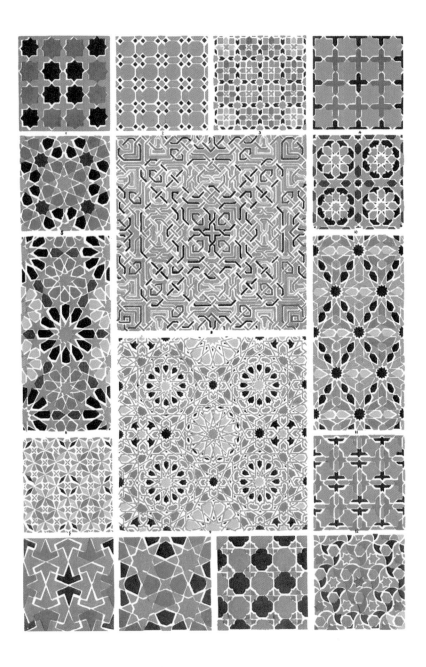

오웬 존스, 〈The Grammar of Ornament〉

저는 생명과학을 전공하기도 했지만, 꽃의 배열과 규칙적인 형태에서 영감을 많이 받기 때문에 원예나 화훼 같은 식물 예술 분야에도 관심이 많습니다. 원예 꽃으로 하는 예술에서 더 성숙한 문화를 가진 유럽권 잡지들을 보면, 규칙적인 식물들로 만든 거대한 조형물들을 자주 볼 수 있어서 여기서 군집과 문양의 형태를 많이 상상하는 편입니다. 『큐가든 보태니컬아트 컬러링북』, Elly Book(2016)과 같은 얇은 책들을 보기도 하고, 빈티지 꽃 관련 책들도 좋은 참고자료가 됩니다.

또한 결혼 관련 잡지에서는 의복, 꽃을 포함한 생활잡화와 문화, 예컨대 패션, 커틀러리, 베이킹, 소품, 원단과 패브릭 용품, 벽지 등을 한데 아울러 볼 수 있어 자료로 삼기에 좋습니다. 그래서 웨딩 관련 잡지도 몇 년간 구독했었답니다. 해외 잡지를 전문적으로 취급하는 출판사, 유통대행사들이 있고 미술 관련 컨벤션(서울 일러스트레이션 페어, K-일러스트레이션 페어, 서울 디자인 페어 등)에 가거나 컨벤션 참가자 리스트를 확인하면 관련 업체들을 찾아볼 수 있는데, 현장에서 취향이 맞는 책들을 취급하는 회사를 골라 잡지 구독 신청을 합니다. 전문가와 MD들이 심혈을 기울여 기획한 생활 속의 예술 문화들이 잘 나와 있어 영감을 얻는 분위기를 스스로 형성하기 좋은 매체입니다.

예술 전문 단행본 발간 출판사 TASCHEN도 추천에서 빼놓을 수 없습니다. 서점이나 일러스트, 디자인 페어에서도 TASCHEN 사의 책은 꼭 빠지지 않지요. 여러 예술작가별, 테마별 작품집을 전문적으로 발간하는 만큼 질 좋은 자료들이 빼곡합니다. 가격대는 조금 높지만, 출판사의 홈페이지를 둘러보고 깊이 알아보고 싶은 작가나 테마의 책 한두 권 정도는 구비하는 것을 추천합니다.

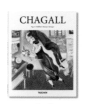
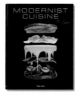

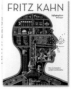

Chagall
24,000원

Modernist Cuisine at Home
350,000원

Greek Myths
33,000원

Fritz Kahn. Infographics Pioneer
66,000원

NEW
The Book of Colour Concepts
US$ 200

NEW
Basilius Besler.
The Garden at Eichstätt
US$ 200

Anna Atkins.
Cyanotypes
US$ 125

Jan Christiaan Sepp.
The Book of Marble
US$ 125

© TASCHEN 공식 홈페이지

❸ 학술 자료들

식물과 건축을 좋아하는 저는 박물관, 출판사, 단행본 외에도 학술 자료를 챙겨보는 편입니다. 아주 많은 수의 논문, 저널들이 읽어줄 독자를 기다리고 있답니다. 새로운 지식은 이미지와 개념 중 개념의 형성에 많은 영향을 끼치니, 영감을 위한 '공부'라고 받아들이시면 된다고 할까요. 저는 식물분류학 논문에도 관심이 많지만, 새로운 원예종의 탄생과 양상에도 관심이 많습니다. 괄호 안의 @은 X(트위터) 계정 아이디입니다. Plant Heritage(@Plantheritage), **영국왕립원예학회**(@RHS Libraries, Royal Horticultural Society Libraries)를 통해 식물세밀화나 신규 원예 품종의 최신 논문들을 간간이 들여다봅니다. 스미**소니언 자연사박물관**(@NMNH, Smithsonian Natural Museum of Natural History)와 같은 오래된 자연사박물관에서 큐레이팅해주는 옛날, 신규 논문들

도 자주 들여다봅니다. 논문이나 정기 발행물을 얻을 수 있다면 온·오프라인 상관없이 모아두기도 합니다. 공공 자료와 학술 자료는 각국의 세금으로 운영되는 경우가 많으니, 귀중한 자료들을 흘려보내지 않고 알차게 많은 사람들이 쓰면 좋겠지요. 더불어 자료 이용객이 늘면 관련 예산이 늘어날 가능성이 높으니, 질 좋은 공공 자료와 학술 자료를 많이 이용하는 것을 추천합니다.

모은 자료를 체화하기

일상생활과 앞의 과정을 통해 얻은 자료와 단상, 메모들을 열심히 취합하고 정리해 두었다면, 이를 적극적으로 체화(내 것으로 정제하여 만들기)해 나의 언어로 정리해 두는 게 좋습니다. 흔히 영감이 떠오른다고 하지요. 마이너 일러스트레이터가 전업 작가로 살아남으려면 무작정 영감이 떠오르길 기다리는 게 아니라, 주기적으로 영감을 떠올려야 합니다. 자료, 레퍼런스들을 1차로 필터링해 나의 언어로 써서 정리해 놓으면, 나중에 그 정리본들만 살펴봐도 주기적으로 영감을 얻을 수 있습니다.

저는 일주일에 두어 번 이상 '스케치 데이^{Sketch Day}'를 잡는 편입니다. 스케치 데이란, 자료들을 한데 모아 집중해서 나의 그림 스케치로 만드는 날입니다. 너무 자주 잡으면 피로해지거나 그림을 완성하는 공을 깊이 들일 시간이 부족하고, 너무 적게 잡으면 주기를 잃습니다. 저는 일주일에 두어 번이 잘 맞는 것 같습니다만, 여러분은 여러분의 속도로 딱 맞는 자료 체화 루틴을 만들어 보세요.

저는 스케치 데이를 형태와 색감 스케치 두 가지로 나누는데, 주로 형태 스케치를 많이 합니다. 정물들, 장식 요소들, 꽃과 소재들을 주로 그리고 인물을 그리지 않는 저로서는 '주제부'라고 하는 인물 실루엣이 없어도 형태의 변주를 다이나믹하게 해야 그림을 다양하게 그릴 수 있거든요. 그래서 형태감에 신경을

많이 쓰는 편입니다. 디지털 시대이니 자료를 대고 그리는 트레이싱을 할 수도 있겠지만, 그렇게 하면 관찰력이 잘 늘지 않습니다. 자료들을 디지털 화면이나 인쇄물로 띄워 두고 그 옆에 공책을 펼쳐 자료에서 잡아낼 수 있는 형태들을 대강 스케치합니다. 그렇게 일주일에 예닐곱 장 정도 스케치를 뽑아내면, 형태를 조합하는 미감이 활성화됩니다.

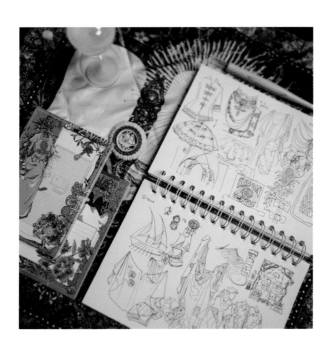

스케치 데이에 날을 잡고 그린 스케치들을 보며 이리저리 머릿속으로 조합해 본 후, 본 그림의 밑그림을 여러 자료 이미지와 함께 구성합니다. 스스로 아름답다고 느껴 메모한 스케치들을 쭉 보다 보면 규칙적으로 이미지를 구성하는 데 많은 도움이 됩니다. 그림을 어느 정도 그릴 준비가 되었다면, 본격적으로 그림을 물화하기 위해 다음 장으로 넘어가겠습니다.

업무 일지

저에게는 스케치 데이에 쓰는 스케치북 외에 두 가지 종류의 노트가 더 있습니다. 하나는 다이어리(스케줄러)로, 매일 할 일과 한 일을 기록하는 용도입니다. 일상, 업무, 공부, 운동 등 다양한 일상의 루틴을 기록하는데요. 스케치북과 다이어리를 제하고 마지막 남은 중요한 노트는 바로 '업무 일지'입니다.

업무 일지를 쓰는 일이 모든 작가들에게 효율적으로 작동하는 것은 아닙니다. 개인마다 성향 차이가 있기 때문이지요. 때문에 이 부분을 책에 포함할지를 조금 고민했지만, 업무 노트를 쓰는 게 맞지 않아서가 아닌 쓸 줄 몰라서 못 쓰는 분들도 있다는 것을 알게 되었습니다. 그래서 본격적인 업무 루틴 설명을 시작하기 전, 제가 업무 일지를 쓰는 방법을 간단한 부록으로 작성해 보았습니다.

업무 일지를 시작하게 된 계기는 프로젝트 미팅을 하면서부터였습니다. 저는 스스로의 불확실한 기억을 신뢰하지 않기 때문에 가능한 정확한 기록을 많이 남기려 하는 성향이 있습니다. 특히 그림과 관련된 일이 되면 초기 미팅 때 논의한 기초적인 방향을 꼭 기억해야 하는데, 이건 기록의 도움 없이는 어렵습니다. 작가들의 기억법은 저마다 다르지만, 저는 무지 노트에 강의 필기를 하듯이 클라이언트와의 대화를 기록하는 것을 선호합니다. 일러스트레이션 미팅의 경우 간단한 그림을 그리며 이야기를 나누는 경우가 많아서, 노트북을 사용하는 것보다 종이에 펜, 또는 타블렛(아이패드, 갤럭시탭)을 쓰는 게 효율적입니다. 저는 미팅 시 적는 초벌 필기가 있고, 이를 집에 돌아가 정리하여 깔끔한 문서로 디지털화하지요. 초벌 필기는 손으로 하는 것이 익숙해서 쭉 종이 노트와 펜에 작성하고 있습니다.

그림을 업으로 삼은 경력이 길어지다 보니 이 노트를 작성하는 노하우가 어느 정도 생겼는데요. 예를 들면 미팅이 있을 시 종이 노트와 펜, 명함집, 얇은 마스킹테이프를 준비합니다. 미팅 때 명함을 주고받아야 하기 때문에 제 명함집을 가져가고, 받은 명함을 당일 미팅 시 작성하는 노트 페이지 위쪽에 마스킹테이프로 붙여 놓으면 누구와 미팅을 한 기록인지 한눈에 보기가 쉽죠. 상대에게 "미팅 중 필기를 해도 괜찮나요?"를 확인한 다음, 명함 아래에 미팅 내용을 적어 내려가고 도표들을 옆에 그려 놓으면 작업을 본격적으로 시작할 때 참고할 수 있는 1차 지시 자료가 됩니다. 다양한 미팅들의 기록을 한 노트에 모아 두면 나중에 한 분기를 반추하며 회고할 때에도 페이지를 넘기며 볼 수 있습니다. 물론 새로운 미팅 시에는 이전 미팅의 업무상 기밀이 드러나지 않도록 미팅 기록들 사이에 빈 페이지나 새 지면을 넣어 구분하면 더 좋겠지요.

미팅뿐만 아니라 이메일로 주고 받는 사안에 대해서도 미팅 기록을 하듯 노트 필기를 남겨 놓으면 필기들을 쌓아가면서 그림 방향을 구체화할 수 있습니다. 업무 노트를 어떻게 작성할까요? 저는 체계적으로 경영(?)에 대해 배운 적이 없고 회사를 다닌 적도 없지만, 다만 제가 작성하는 방식이 누군가에게 도움이 되는 참고 자료가 되길 바라며 적어봅니다.

❶ 강조해야 할 프로젝트 스케줄 / 분기별 목표 기록

프리랜서 일러스트레이터라면 집중적으로 작업해야 할 시기가 생기고는 하죠. 다이어리(스케줄러)에 평균보다 훨씬 밀도 높게 스케줄을 짜야 할 때입니다. 또는 다이어리와 별도로 업무의 시작, 마감일 등 기한을 별도로 표시해야 할 때도 있죠. 이것들을 다이어리의 먼슬리(Monthly) 칸에도 적는 편이지만, 그것이 불가능하거나 프로젝트별로 스케줄을 빼야 하고 업무 지시 사항, 브레인스토밍, 아이디어 메모 등 프로젝트 단위의 기록을 한 눈에 보는 것이 필요할 때, 저는 업무 노트를 작성합니다. 포스트잇 또는 여러 번 떼어 쓸 수 있는 마스킹테이프와 메모지에 옮겨 적어서 매일 보는 플래너에도 붙여두면 큰 목표들을 잊지 않고 기억할 수 있겠지요.

❷ 연구 노트

앞서 언급한 '스케치 데이'의 스케치북을 사용하기도 하고, 스케치를 좀 더 정교화. 구체화한 것을 적기도 하는 이 노트는 연구적 성격이 강합니다. 참고 자료들을 다양하게 찾아보면서 형태를 선으로 기록하기도 하고, 색감의 배치를 색연필로 기록하기도 합니다. 또는 레퍼런스에서 찾은 특이한 점을 표시해놓기도 하지요. 연구 노트 파트를 돌아보면 새로운 그림을 구상할 때나 구체화할 때 큰 도움이 됩니다.

The Birth of an Illustrator

일하면서 느낀 점이나 습득한 정보를 적어놓기도 합니다. 어느 프로젝트에서는 커뮤니케이션 문제가 있었는데, 무엇이 원인이었을까, 또는 개선할 수 있었을까 논리적으로 검토하기도 하죠. 예컨대 미팅을 준비하면서 너무 많은 것을 미리 구상해놓지 말고, 클라이언트에게 보여주지 말 것 같은 유의사항들을 적곤 합니다. 미팅을 통해 프로젝트의 방향을 정확하게 그려내기도 전에 힘을 빼면 작가에게도 좋지 않고, 클라이언트에게 모든 패가 공개되어 있는 것이 때론 독이 될 수 있기 때문입니다.

〈엘티카〉 프로젝트 노트

❸ 지원 사업 등 관련 정보 얻기

저는 '일러스트를 사랑하는 사람들'이라는 네이버 카페를 주기적으로 들어가서 보는데, 2023년부터 운영진이 큐레이션하는 예술 뉴스가 있습니다. 예술 뉴스에서 기억해야 할 예술 관련 법, 제도적 업데이트 사항이나, 공모 사업, 새로운 기술적 인사이트를 업무 노트에 메모하기도 하고, 스크랩 북처럼 쓰기도 합니다. 또한 '아트누리'에 올라오는 정부 지원 공모 사업들을 따로 모아 주에 한 번씩 보기도 하는데요. 일정들을 잘 체크해 지원할 수 있는 사업들을 살펴봐야 합니다.

❹ 제품의 상세페이지 레퍼런스 분석

제품의 상세페이지를 구성할 때는 만화의 컷 연출처럼 사진과 글이 조화롭게 배열되어야 하고, 각 사진의 의미가 명확해야 합니다. 이 때문에 다른 브랜드의 제품 중 인상 깊은 상세페이지가 있다면 이 페이지를 연구 노트에 분석해놓기도 합니다. 상세페이지뿐만 아니라 다른 브랜드에서 배울 점을 찾아 적어놓기도 하지요.

❺ 경험 지도, 관람 지도

마지막으로 어떤 장소를 둘러보고 작성한 경험 지도, 관람 지도 등이 있습니다. 예컨대 인상 깊은 팝업스토어나 전시가 열리면 여러 번 방문하는데, 첫 번째는 순수하게 감상, 경험하고, 두, 세 번째에는 관람 여정의 지도를 작성합니다. 다음은 제가 작성한 관람 지도의 예시입니다.

──────── (3/2) ㅇㅇㅇ 문구점 관람 여정 지도(CJM) ────────

"고급 문구점"
"소품집"

12시 오픈,
대기줄이 있다.
외관 관람

설렘 - 뭐가 있기에
이렇게 절차를 꼼꼼
늘어 놨지?

모조화지/우드/
브라스 3톤
각 층별 계산대가 있다.
직원 유니폼:
니트에 앞치마
거리감이 느껴져
관조 유도

인터넷에서 인포 검색	현장 방문	둘러보기	섹션 1~3 (층별 계산)
⬇	⬇	⬇	⬇
드로잉	대기	입장	1층(TOOL)

- 엄청 크다(3층).
- 빛이 잘 드는 공간에 문진과 썬 캐처가 자리한다.
- 낯선 제품들이 바깥에 있다.
- 직원들이 다들 천천히 반복적으로 무언가를 하고 있다.

- 문턱이 있어 잠시 멈춰 선다.
- 이중, 삼중문이다.
- 밝은 우드톤, 모조지나 화지, 브라스, 흰색 툴이 가득하다.
- 전시회에 온 것 같다.

- 노트, 필기구, 스탬프, 다이 간 섹션 분리
- 직원들의 작업실에 들어온 것 같다.
- 문진 선반이 동선 흐름을 유도한다.
- 회화 전시 제목표 같은 설명들
- 창작자 타깃의 도구, 종이 쪽지들

The Birth of an Illustrator

도화지/다크우드/
브라스 3톤
인테리어의 일러스트가
산업혁명기 판화 느낌
(근대기)
모던-인더스트리얼
직원 유니폼:
스트라이프, 외투
시중과 가격 차이가 꽤 남

거울/아이보리/
브라스 3톤
직원 유니폼:
가을 코트, 정장 상하의
손님 같은 직원 복장,
종이 3D 인쇄로 황동을
재현한 것들

섹션 1~3	섹션 1~2	관람	귀가 후 물품 확인
↓	↓	↓	↓
2층(SCENE)	3층(ARCHIVE)	입장	물품 확인

• 1층과 상판되는 분위기와 섹션들(검정)
• 선반, 오브제, 문진, 확대경, 경대, 썬 캐처
• 생소한 것들이 바깥, 익숙한 제품이 안쪽
• 일본–프랑스제, 독일–미국제의 분리 섹션
• 온라인에서 팔리지 않는 포장지를 잘 진열

• 체험 가능한 칼라러블
 스탬프
• 계단이 1~3층 테마를
 연결

• 해 들어오는 곳에 모래시계, 문진,
 오브제들
• 창가에는 창작자가 멈춰 작성하게
 만드는 종이 설문들
• 거울이 벽 끝면을 넓게 보이게 한다.
• 만년필, 실링 왁스, 제도 도구

• 종이 포장, POV 로고 봉투
• 전체적으로 전시 관람을 한 기분이
 든다.
• 재방문 의향 ㅇ, 재구매 의사 △
• 수수료가 높아 보인다.
• 제품 파악 후 인터넷 구매가 합리적
 으로 보인다.

1/10 - 1/11 AAF Artist Ability Field

건대입구 CXC Museum

＊ 액자, 프레젠테이션 방식 복기

① 인쇄 (오린 주제부?)
　 색칠한 종이
　 여백
　 프레임

② 투명아크릴
　 스티커 도안·양상도
　 우드 액자

③ 크라프트지
　 전시물
　 액자

④ 돌돌·료ㄴ
　 TV 안쪽에 맞추기

⑤ 돌돌된 주제부
　 배경
　 프레임

⑥ 오브제북

⑦ 은색 반사광
　 검은 배경

⑧ 액자
　 배경지
　 이등한 주차.주?)
　 ＋
　 '마스킹테이프

⑨ 사진
　 ＋
　 원화도록

❻ 프로젝트 노트

프로젝트 노트 부분에는 진행 중인 프로젝트의 미팅 기록, 이메일 로그 요약 기록, 회의록 등을 작성합니다. 컨셉 시안과 이에 대한 피드백 오간 것을 개념화해서 명확히 기록하곤 하죠. 그냥 넘어갈 수 있는 러프한 대화 중에서도 기억해볼 만한 취향, 화풍 관련 조각들을 기억 속에서 끄집어내 적기도 하는데요. 프로젝트를 진행하면서 작성기도 하고, 프로젝트가 끝난 후 다시 한번 정리하기도 합니다.

❼ 포트폴리오 노트

포트폴리오 노트 부분은 프로젝트가 끝난 후 완결된 건을 인쇄물로 보여주기 위해 작성하는 것입니다. 공개 허가를 받은 범위 안에서, 다른 감상자, 고객, 클라이언트에게 보여줄 수 있는 과거 프로젝트들을 포트폴리오로 만들지요. A4 용지에 인쇄해 제본 또는 스테이플러를 찍어 묶을 수 있도록 규격을 잡고 레이아웃부터 내용까지 구성, 작성하는데요. 프로젝트를 회고하면서 스스로 느낀 점을 개인적인 프로젝트 노트 부분에 적는다면 포트폴리오 노트는 공개 가능한 포트폴리오로써 스토리텔링 부분을 적습니다.

주요 작업을 총망라한 작품집 카탈로그. 내용은 4부에서 후술.

❽ 기획 노트

기획 노트는 그림이나 프로젝트를 기획하면서 그림 외적 부분 — 주로 마케팅, 서피스 디자인^{surface design}에 사용되는 재질에 대한 메모, 상세페이지를 구성하기 전 들어가야 할 주요 포인트, 전시나 행사의 아르바이트 업무와 동선, 재고의 파악과 재입고 등 기획에 관련된 부분을 적는 노트입니다. 이에 관련해서는 2부에서 더 자세하게 보실 수 있습니다.

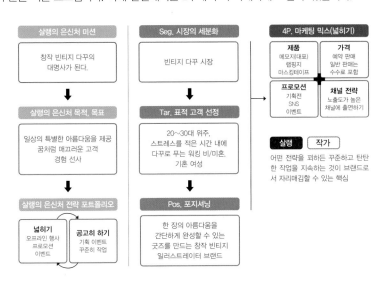

✦

운영 매뉴얼

혼자서 일할 때는 필요하지 않았지만. 직원과 일하게 되고, 또는 다른 작가와 협업하면서 운영에 대한 매뉴얼도 필요해졌습니다. 따라서 업무 자료와 회의 내용을 적을 메신저를 따로 사용하기도 하고, 재고 관리 앱도 사용하고, 노션이나 엑셀을 사용해 정산 관련해서 논의를 하기도 합니다. 저는 기획과 운영 측면이 강한 작가라는 평을 많이 들었고, 이에 대한 설명 요청을 많이 받았지만 스스로 느끼기에는 숨쉬듯 하는 것이라 글로 잘 표현이 되지 않네요. 이미지와 함께 예시를 살펴 보세요.

❶ 업무 메신저 (JANDI)

처음 잔디를 추천받은 건 마스킹테이프 공동 구매 방이었습니다. 최소 제작 단가로 주문할 수 있도록 몇천 개의 주문 수량을 여러 문구 작가가 모여 합해서 주문하는 방입니다. 혼자 일할 때는 업무 툴을 별도로 두지 않거나 다이어리 정도만 사용했는데, 마스킹테이프 공동 구매처럼 여러 작가나 수호자, 외부 인력과 일하게 되면서 일상 속에서 사용하는 메신저와는 분리된 업무 메신저가 필요했습니다.

카카오톡은 너무 일상과 밀접했고, 외국에서 많이 쓰는 SLACK은 저에겐 생소했어요. 일상 계정들과 분리되어 있는 메신저를 찾기 위해 여러 업무 메신저를 검토했습니다. 당시 공동 협업 툴 잔디(JANDI)가 막 떠오르던 때였습니다. 마스킹테이프 공동 구매를 하면서 한 작가님이 잔디를 처음 개설해 주셔서 사용하게 되었죠.

잔디는 프로젝트별로 방을 꾸릴 수 있고, 방마다 주제별로 작은 주제방을 연계할 수 있습니다. 멤버를 멘션(호출)할 수도 있고, 업무 자료를 모아보거나 구글 드라이브와 연동도 가능하지요. 멤버를 관리자, 정회원, 준회원으로 나눠 상시 인력과 잠깐씩만 함께하는 인력, 더 이상 함께하지 않는 멤버를 구분할 수도 있고, 할 일 기능으로 업무별 담당자 지정이 가능합니다. 저는 웹툰 콘티 기획이나 채색 어시스턴트를 하기도 했고, 문구 작가로서 일을 하기도 했으며, 회사의 외주 인력으로 프로젝트를 함께하기도 했는데요. 잔디가 네이버, 카카오와 분리되면서 여러 프로젝트를 관리하기에 좋은 협업 툴로 떠오르고 있었습니다. 기존에 카카오톡 오픈채팅으로 '공지방', '사담방', '업무방'을 나눠야 했다면 잔디에서는 한 프로젝트 내에 여러 토픽을 생성할 수 있어 통합 관리가 용이합니다. 여러 분야에서 서로 다른 일을 해야 했던 입장에서 메신저가 가볍고, 모바일과 웹이 동시에 가능하면서, 통합 업무 허브 관리가 가능하다는 것이 큰 메리트가 되어 지금까지도 사용하고 있습니다.

❷ 프로의 필수 툴, 엑셀과 노션

SALEIGN'S LAIR PET TAPE

매입	종류	비율	금액	Paypal	목표액			
고정 매입	제작단가	고정액	6,600	1.03%	순익 (元)	마진율 (%)	수수료제	
	포장재	고정액	0		최대 (원가)	24,000		
	안전비	고정액	0		최소 (할인가)	18,000		
변동 매입	부가세	3%						
	광고비	0%						
	교환/클레임	2%						

구성	규격	재질	업체		단위		제작비	
PET tape	5cmX10m	PET	타인/대만		1개(400이하)		6600	NT 154
	라벨스티커	이형지			1개(500이하)		6450	NT 148
		1m포함			1개(1000이하)		6350	NT 148
		히이트			1개(1500이하)		6300	NT 147
		박						

활용품	수수료	원가	할인율	매출	매입 (고정)	매입 (변동)	(수수료)	총매입	순익	마진율
판매대면	35.0%	24,000	0%	24,000	6,600	1,200	8,400	16,200	7,800	33%
			10%	21,600	6,600	1,080	7,560	15,240	6,360	29%
			15%	20,400	6,600	1,020	7,140	14,760	5,640	28%
			20%	19,200	6,600	960	6,720	14,280	4,920	26%
			25%	18,000	6,600	900	6,300	13,800	4,200	23%
			30%	16,800	6,600	840	5,880	13,320	3,480	21%
			35%	15,600	6,600	780	5,460	12,840	2,760	18%
			40%	14,400	6,600	720	5,040	12,360	2,040	14%
			45%	13,200	6,600	660	4,620	11,880	1,320	10%
			50%	12,000	6,600	600	4,200	11,400	600	5%
	최대 마진	원가	0%	24,000	6,600	1,200	8,400	16,200	7,800	33%
	최소 마진	할인가	20%	19,200	6,600	960	6,720	14,280	4,920	26%

매판가	할인율	매출	매입 (고정)	(변동)	매입	(수수료)	순매입	순익	마진율
18,000	0%	18,000	6,600	900	-		7,500	10,500	58%
	10%	16,200	6,600	810	-		7,410	8,790	54%
	15%	15,300	6,600	765	-		7,365	7,935	52%
	20%	14,400	6,600	720	-		7,320	7,080	49%
	25%	13,500	6,600	675	-		7,275	6,225	46%
	30%	12,600	6,600	630	-		7,230	5,370	43%
	35%	11,700	6,600	585	-		7,185	4,515	39%
	40%	10,800	6,600	540	-		7,140	3,660	34%
	45%	9,900	6,600	495	-		7,095	2,805	28%
	50%	9,000	6,600	450	-		7,050	1,950	22%
원가	0%	18,000	6,600	900	-		7,500	10,500	58%

한편 잔디를 업무 허브로 쓰더라도 세부 프로젝트 기획 또는 단가를 따지기 위해서는 엑셀이나 노션을 병행해서 이용해야 했습니다. 애초에 업무용으로 도입된 엑셀의 기능을 업무 협업을 목적으로 만들어진 어플리케이션에서 모두 흡수를 할 수 없지요. 이 때문에 업무 분배, 자료 공유, 대화는 잔디로 하되 경비 계산, 제작비 계산, 마진율 계산 등 수식에 관련된 일은 엑셀을 이용했습니다. 잠깐 노션을 사용하기도 했는데, 엑셀이 범용적인 프로그램이다 보니 엑셀을 더 자주 사용하게 되었습니다.

❸ 손쉬운 재고 관리 앱, BOXHERO

요즘은 재고 관리와 결제, 여러 스토어 연동이 모두 되는 어플리케이션이 많지만, 박스히어로는 제가 오래 사용하고 있는 의리의 재고 관리 애플리케이션입니다. 제품을 이름, 카테고리, 규격, 위치별로 등록해놓고 안전 재고(일정 재고 이하로 수량이 떨어지면 알림을 주는 것)를 설정할 수도 있지요. 여러 명의 사용자가 한 물류 시스템에 접속하여 실시간으로 입출고 명세서를 작성할 수 있습니다. 재고의 수량을 주기적으로 체크하고, 박스히어로에 반영하고, 스마트스토어 또는 개인 주문, 협력사 주문 때 재고를 출고 표시하여 재고의 수량을 한눈에 파악할 수 있습니다. 또한 어느 재고가 어느 주기에 얼마큼 나가는지 그래

프로 변환하여 볼 수 있어, 대략적인 제품의 인기나 재발주 시기를 짐작할 수 있습니다. 제품에 바코드 라벨을 붙여 놓는다면, 바코드 스캔을 통해 마트에서 캐셔들이 이용하듯 입출고 관리를 할 수도 있습니다.

소개한 프로그램 외에도 업무 효율성을 위해 생성된 프로그램들이 많습니다. 제가 사용하는 프로그램 별로 제가 생각하는 장점들을 정리해 두었으니, 여러분의 업무에 좋은 조력자가 될 수 있도록 다양하게 시도하고 사용해 보세요.

개인
일러스트레이터의 생존

The Survival of
a Person Illustrator

2부

살랭의 은신처 연대기

개인 소품 제작의
시대가 열리다

1

Chronicles of Saleign's Lair

개인 소품 제작자의 예약 판매

사람들이 원화보다 생활상에서의 그림-물건을 선호하기 시작한 것은 생각보다 오래된 일입니다. 단순히 COVID19, 팬데믹 기간이라 급격히 이루어진 것이 아니고, 2000년대부터 현재까지 선호도가 꾸준히 증가해 왔죠. 이유로는 경제 성장이나 디지털 리터러시의 보급화, 세대 간의 격차 등 여러 가지를 꼽아볼 수 있지만, 이 책이 논문은 아니니 깊이 다루진 않으려고 합니다. 여하튼 강조하고 싶은 것은, 생활상에서의 그림-물건 즉 '소품' 시장의 성장은 세계적인 트렌드 변화였고, 저는 문구라는 형태로 이런 응용예술 분야에 뛰어들게 되었다는 점입니다.

빈티지-앤틱풍, 고전적인 화풍을 고수하는 제가 문구 제작에 입문한 2018년은 고맙게도 빈티지 문구가 유행이었고, 그 때문에 저는 비교적 수월하게 그림의 소품화를 실행해나갈 수 있었습니다. 돌이켜 보면 여러분도 느끼실 거예요. 미술관 한켠에 자리 잡은 기념품숍에 점점 다양한 품목이 들어섰던 것처럼, 그림은 점점 생활 속의 물건으로 변모해 함께 해 왔습니다. 그리고 이러한 분위기를 선도하는 건 큰 기업들이었겠지만, 중소기업들, 나아가 개인 작가들도 차츰 이 흐름에 올라탈 수 있게 되었지요.

문구류라고 했을 때 예전에는 모나미, 알파, 핫트랙스(교보문고), 양지사, 3M, 만년필들과 볼펜 회사들이 떠올랐다면 지금은 개인 사업자 문구 작가 또는 제작자가 아주 많아졌지요. 필기구와 노트를 처음부터 개인이 만들기는 어려워서, 개인 사업자들은 지류 인쇄 분야로 눈을 돌렸습니다. 2018년은 이러한 문구 붐 속에 개인 사업자들이 네이버 블로그에서 대기업과는 차별화된 시스템을 나름의 룰로 갖고 있던 시기였습니다.

직접 문구를 만들어 판매해 보기로 결심한 저는, 개인 사업자 문구 시장을 조사하고 어떤 시스템으로 구매자와 소비자들이 행동하는지 관찰했습니다. 빈티지 문구, 빈티지 메모지, 빈티지 랩핑지 등을 포털이나 SNS에 검색해서 큰 빈티지 문구 개인 사업자들의 이름을 몇 개 추려본 후, 이들의 거점인 블로그들을 살펴 보고, 구매에 참여하기도 했습니다. 대기업들이 온오프라인에 문구를 판매하는 방식과 다르게 문구 개인 사업자들은 독특한 판매 시스템을 가지고 있었고, 그들의 구매자들도 이 시스템에 익숙해져 있었죠.

보통 대기업들은 문구류를 기획하고 제작한 후, 온·오프라인 매장에 게시합니다. 고객이 금액을 지불하면 바로 물품을 지급하지요. 반면 개인 사업자들은

"예약 판매pre-order" 시스템을 기본으로 삼고 있었습니다. 초기 자본 부족, 재고 보관의 부담, 안정적 판매의 보장 부족 등이 주요 이유였는데, 어쨌든 로마에 가면 로마 법을 따라야 하니 저도 이 시스템을 도입하기 위해 나름대로 공부를 하게 되었지요. 예약 판매 시스템은 다음과 같이 진행됩니다.

❶ 개인 사업자 문구의 판매 경로

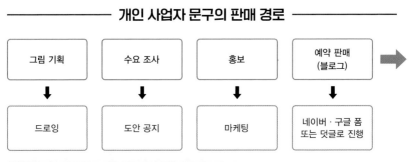

━━━━━━━━ **개인 사업자 문구의 판매 경로** ━━━━━━━━

그림 기획	수요 조사	홍보	예약 판매 (블로그)
↓	↓	↓	↓
드로잉	도안 공지	마케팅	네이버 · 구글 폼 또는 덧글로 진행

❶ 그림을 기획하거나, 기존 그림을 품목에 맞게 변형한다

❷ 그림을 품목에 맞게 미리보기 이미지로 만들어 블로그에 올린다.
실물 샘플을 만들기도 하고, 목업으로 대체하기도 함

❸ 블로그 도안 공지글 스크랩 이벤트, 또는 SNS 홍보로
추가 수요를 끌어모은다.

❹ 폼 또는 덧글로 디자인
품목별 주문 및 선입금을
받는다. 주문 수리, 입금
확인, 받을 주소와 연락처
확인.

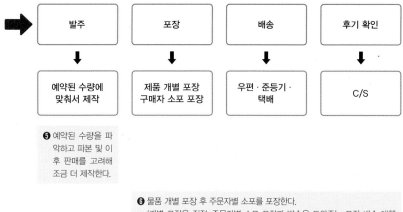

❺ 예약된 수량을 파악하고 파본 및 이후 판매를 고려해 조금 더 제작한다.

❻ 물품 개별 포장 후 주문자별 소포를 포장한다.
(개별 포장은 직접, 주문자별 소포 포장과 발송을 도와주는 포장 배송 대행 업체도 있음)

❼ 우체국에 우편 · 준등기 · 택배를 접수한다.
(준등기와 택배는 사전 예약 시스템을 이용한다)

❽ 물품 전달 후 A/S, C/S

■ 그림 기획

기획이란 게 주제나 내용을 말하는 걸까? 꼭 정하지 않아도 그리고 싶은 그림을 그려내면 되는 거 아니야? 라고 생각하실 수 있는데, 그림 기획에서 제가 강조하고 싶은 건 '규격'입니다. 즉 그림의 비율을 유의해야 한다는 거지요. 물성을 가진 굿즈로 변형되는 이상, 그림을 올리는 온라인 플랫폼마다 요구하는 규격이 있는 것처럼, 물건에 통용되는 규격들이 있기 때문에 이를 고려해서 원안을 만들어야 합니다.

예를 들면 인스타그램은 정사각형 비율의 그림을 올리기에 가장 최적화되어 있는 곳입니다. 국제적인 포트폴리오 사이트 비핸스Behance나 한국의 노트폴리오Notefolio는 PC에서 볼 수 있기에 다양한 그림 규격들을 모두 소화하지만, 요즘 사람들은 모바일에서 그림을 보는 경우도 많기 때문에 모바일에서 어떻게 보이는지 신경 써야 하는 것과 같은 맥락입니다. 예를 들어 국내 최대의 인쇄소인 애즈랜드Adsland나 성원애드피아Swadpia에서 랩핑지는 A4용지로 규격화되어 있고, 메모지는 8*8cm, 9*9cm, 10*14cm로 규격이 정해져 있습니

다. 기종마다 규격 크기가 다른 휴대폰 케이스를 생각해 보면 이해가 바로 되실 거예요. 그 규격 안에 전체 그림 또는 그림의 한 부분(장면)이 들어가야 하기 때문에, 어느 장면을 어떤 비율로 담을 수 있을지 생각해서 그려야 합니다. 편의성 문제뿐 아니라 비용 문제도 있습니다. 인쇄소 홈페이지에 명시된 규격 재단이 아니더라도 내가 원하는 대로(비규격) 재단할 수는 있겠지만, 비규격을 제작하는 것은 규격 재단보다 훨씬 단가가 높아지겠지요.

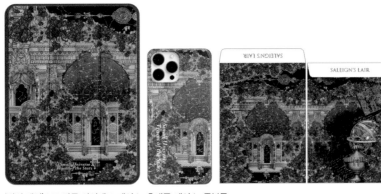

'별의 궤적'으로 만든 아이패드 케이스, 휴대폰 케이스, 중봉투

꽉 찬 그림의 경우 장면을 선별하는 과정이 조금 더 수월할 수 있지만, 프레임 장식이 많이 들어간 그림은 프레임을 어느 크기로 잘라낼 것인지 고민이 더 필요할 수 있지요. 가로로 긴 규격, 세로로 긴 규격이나 정사각형인 규격 등 그림의 주제부를 넣었을 때 잘리지 않고 잘 보일 수 있는지 고려하여 그림을 기획합니다.

저의 대표 품목인 메모지는 10*14cm 규격을 많이 사용합니다. 따라서 세로로 긴 그림을 주로 그리는데, 주제부 그림의 비율이 5:7을 유지하게 그리면 메모지에 전체 그림을 넣었을 때 딱 알맞게 아름답습니다. 원하시는 제작 품목의 규격을 먼저 살펴 보는 것은 소품 제작에 많은 도움이 되기 때문에, 꼭 작업 전에 해 보시길 추천 드립니다.

■ 도안 공지

예약 판매의 장점은 꼭 실물을 먼저 제작할 필요가 없다는 것입니다. 구매자들도 이를 감안하고 있고, 또 이러한 이유에서 일반 판매보다 가격을 좀 더 낮춘 프로토 타입 판매 형태를 취하는 편입니다. 보통 물건을 제작할 때, 아무리 소규모 제작사가 늘어났다 해도 최소 수량이 한 개인 경우는 드뭅니다. 예를 들어 랩핑지의 경우 500장. 메모지의 경우 100매짜리 5권이 최소 수량이지요. 개인사업자는 보통 판매가 보장되지 않은 샘플을 다량 만들 수 있는 여유가 없기 때문에 대신 도안 목업mockup을 사전에 공지합니다. '내 그림이 물건에 들어가면 이렇게 보일 것이라고 예상한다'라고 이미지를 만들어 공지하는 것인데요. 구매자들은 미리보기 이미지를 통해 완제품을 상상하고 예약 판매에 참여합니다. 따라서 미리보기 이미지는 매우 중요합니다. 물론 소량이라도 샘플을 제작할 사정이 된다면 실물 사진을 첨부하는 것도 금상첨화입니다.

'호랑이 담배피던 시절에' PET 테이프와 '유리 왈츠' 메모지 도안 공지

■ 마케팅

예약 판매는 보통 공지글을 두 번 작성합니다. 맨 처음 올리는 것을 사전 공지, 두 번째를 본 공지라고 합니다. 공지에는 보통 도안의 예상 제작 품목, 품목의 사양(재질, 크기, 장 수, 한 건당 가격 등)을 작성합니다.

사전 공지가 어느 정도 조회 · 공유가 되면, 본 공지를 작성합니다. 사전 공지와 본 공지는 거의 대부분 같으나, 본 공지에는 예약 판매 폼과 입금 받을 계좌를 첨부한다는 점이 다릅니다. 아래는 24년에 진행한 예약 판매입니다. 내용이 길어 책에 모두 싣지는 못했지만, 사전 공지와 동일하게 품목의 상세한 사항이 적혀 있고 예약 판매 폼 링크가 추가되었습니다.

지금은 예약 판매를 받을 수 있는 폼 연동 플랫폼(구글, 트웬티 등)이 몇 가지 있지만, 제가 처음 문구를 판매할 당시부터, 그리고 지금까지도 제일 보편화된 시스템은 네이버 블로그 글을 쓰는 것입니다. 따라서, 네이버 블로그에서 사전 공지를 작성해 주변 사람들에게 공유를 부탁하거나, 문구 커뮤니티에 공유하거나, 스크랩 장려차 스크랩한 사람 중 추첨으로 몇 분께 선물을 드린다는 식의 이벤트를 하는 것이 개인 제작자의 보편적인 마케팅 방안입니다.

■ 예약 판매

본 공지 덧글 또는 본 공지에 첨부한 폼으로 예약 판매를 받기 시작합니다. 품목, 수량,
총 가격, 제작자의 계좌, 주문자의 주소와 연락처를 상호 간에 잘 전달하고 오류가 없도
록 꼼꼼히 정리합니다.

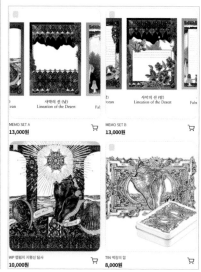

공지 폼과 구매자가 작성해야 하는 정보들

■ 발주 & 포장 & 배송

사전 공지와 본 공지에 고지한 대로, 사양과 규격을 유의하여 업체(또는 인쇄소)에 주문을 넣습니다. 본 공지 폼에서 나온 결과를 취합하고 파본이 나올 것과 이후 재고 판매할 수량을 고려해 폼 결과보다 조금 더한 수량을 주문합니다. 보통 주문량의 약 10% 정도를 추가로 주문하는데, 이 여유분이 팔리지 않고 재고가 되었을 때 소화 가능할지를 고려해야 합니다. 이후 개별 물품이 도착하면, 낱개로 비닐 또는 종이 포장을 해서 물품의 파손을 방지하고, 각 주문자별 소포를 포장합니다. 두 가지 방식이 보편적인데, 부피가 작은 물품은 안전봉투(에어캡이 붙어있는 두꺼운 종이 또는 비닐 봉투)에 포장하고, 부피가 큰 물품은 택배 상자에 포장합니다.

전체 주문건을 본 공지에 기재한 배송 방식(우편, 준등기, 소포(택배))으로 구매자에게 발송합니다. 이 과정이 번거롭거나 부담스럽다면 물품별 포장만 해서 맡기면 구매자별 소포 포장과 발송을 대신 해 주는 업체도 있습니다. 이런 업체를 '포장 배송 대행 업체' 또는 '풀필먼트 업체(3PL 업체)'라고 합니다. 대표적인 문구 포장 배송 대행 업체로 오케이로지스^{OKLOGIS}가 있습니다. 여러분이 소화할 수 있는 개수와 일정을 가늠해 보고, 대행업체를 이용하거나 직접 우체국, 택배사에 보냅니다.

■ C/S

발송된 물건이 도착하면, 오배송 또는 파본에 대한 문의를 받습니다. 배송 완료 일자로부터 1주일 정도 여유를 두고 응대하고, 마지막까지 긴장을 늦추지 않고 운영해야 비로소 한 번의 예약 판매를 잘 마무리할 수 있습니다.

개인 소품 제작자의 입점처 일반 판매

개인 문구 제작자가 어느 정도 제작한 물건 수가 쌓였을 때 시도할 수 있는 판매 방법은, 외부 입점처에 입점하는 것입니다. 입점처란 온·오프라인 매장을 가지고 있는, 나보다 팬을 많이 가지고 있거나 팬들에게 접근성이 좋은 편집숍들을 말합니다. 문구류의 오프라인 입점처는 대표적으로 핫트랙스(교보문고),

영풍문고, YES24 등 서점 연계 입점처, 팝업 스토어나 개인 편집숍, 또는 플랫폼인 텐바이텐, 젤리크루, 두근두근 문구점, PLAY 등이 있습니다. 서울 연남동이나 망원, 성수에 오프라인 편집숍들이 많이 모여 있고 서울 외 지역에도 지역 대표 편집숍들이 많지요. 입점처에서 개인 문구 제작자의 문구를 비치하고 싶다고 제안이 오기도 하고, 먼저 입점처 목록을 선별해 제안을 보내는 방법도 있습니다.

입점처는 대부분 수수료가 있고, 오프라인이라면 좋은 자리에 비치하는 비용(매대비)도 발생할 수 있습니다. 예약 판매보다 중간 업체가 하나 더 껴서 순이익률은 비교적 낮지만, 입점처마다 성격과 팬층도 다르고, 얻을 수 있는 메리트도 다르기 때문에 홍보나 확장, 팬 서비스를 목표로 한다면 사업을 넓히기 위한 괜찮은 방법입니다. 저의 경우 현재는 자사몰(스마트스토어) 운영을 하고 있지만 온라인 숍 텐바이텐에 오랫동안 입점하고 있었지요. 유명세와 규모를 떠나서 나와 맞는 입점처가 있는가 하면 맞지 않는 입점처도 있음을 유의하세요.

해외 입점처는 사정이 조금 다릅니다. 해외에는 직접 판매를 하기 어렵기 때문에, 해외 문구 도매상들을 통하거나 온·오프라인 샵에 입점하기도 합니다. 마찬가지로 제안을 받거나 역으로 먼저 제안을 보내 입점하는 방법이 있으며, 국가별로 대표적인 입점처가 다릅니다. 문구류의 경우, 중국을 중심으로 활동하는 Mint Rabbit과 MT Hazelnut, 일본과 대만 중심의 Pinkoi, 동남아시아의 Shopee, 북미의 Papergame 사 등입니다. 이러한 기업들은 해외배송 플랫폼을 제외하면 주로 도매가로 다량을 구입해 현지에 판매합니다. 해외 입점처들은 해외배송 및 현지배송, 물품 홍보와 관리 등 다양한 측면에서 그 나라 사람이 아니면 할 수 없는 이점들을 가지고 있지요. 국내 입점처와는 또 다른 경험을 얻을 수 있습니다.

개인 소품 제작자의 일반 판매(자사몰)

궁극적으로, 일러스트레이터가 추구해야 할 것은 자사몰이라고 생각합니다. 왜 냐하면 유통 중간 단계가 빠지면서, 마진을 작가가 많이 가져갈 수 있기 때문 인데요. 자사몰은 네이버 스마트스토어 또는 자체 도메인 홈페이지를 만들어서 가질 수 있습니다. 결국엔 내가 어디 있느냐에 상관없이, 사람들이 나의 이름, 브랜드를 기억하고 찾아오게 하는 것이 일러스트레이터로서 자립할 수 있는 길 이라고 생각합니다. 내가 어디서 판매하든 관련 없이, 중간 업체를 최소로 끼거 나 아예 끼지 않고 나에게 찾아오는 등대 같은 독보적 위치를 확보해야겠지요.

다음 장에서는 제 경험을 예시로 자세히 들어보려고 합니다. 본격적으로 설명 하기 전에 제 일러스트레이션과 문구 활동에 대한 2018년부터의 간략한 타임 라인을 전체적으로 보여드리고, 여기서 유의미했던 몇 가지 포인트를 설명하겠 습니다. 일러스트레이터로서 사업상의 비밀 유지 의무를 지켜 공개할 수 있는 것만 모았습니다.

2018~2024 타임라인

예 : 예약 판매　　　행 : 행사　　　입 : 입점　　　이 : 이벤트

프 : 프로젝트　　　외 : 외주　　　일 : 일반 판매　　　채 : 채용

2018　● 문구 제작 시작!

일

　예 06월 예판
　　Mm "온실정경" 5종

　예 07월 예판
　　Mm "아라베냐" 3종
　　WP "1라인 랩핑지" 1종

　　　　　　　　　　행 제5회 문구온

　예 08월 예판
　　Mm "덩굴나무" 2종, "꽃 테두리" 3종
　　WP "2라인 랩핑지" 1종
　　A5 ST "난색, 한색" 2종
　　MT "여름꽃 잔치" 1종
　　+) 예약 판매 덤 "중세 채식본 라벨"
　　　1종

　　　　　　　　　　입 텐바이텐 입점
　　　　　　　　　　입 텐바이텐 입점기획전

　예 09월 예판
　　Mm "기록과 공감각" 6종
　　TN 대형 틴케이스 1종
　　A5 ST "꽃장식 시계, 중세 테두리" 2종
　　MT "잔해의 기억" 2종
　　+) 예약 판매 덤 "마카롱 인스", "가을
　　　조형" 1종씩

　예 10월 예판
　　Mm "장미의 쪽지" 1종, "장미의
　　메모란덤" 3종, "니히르" 3종
　　+) 생일자 덤 메모지 "별의 궤적"

　예 11월 예판
　　Mm "태양과 달" 2종, "별과 혼천의" 2종
　　WP "소우주관찰" 3종
　　PP "소우주관찰", "혼천의의 방" 총 2종

　　　　　　　　　　입 텐바이텐 입점
　　　　　　　　　　이 이벤트 〈Vintage&Flora〉
　　　　　　　　　　이 이벤트 〈다량입양자 연말 선물〉

　예 12월 예판
　　AL "Winter Wanderer" 1종(한정)

Mm "크리스마스 만찬, 편지"(한정)
WP "옛 이야기, 푸른 보석의 단면들,
문양과 그들의 이야기" 3종
MT "겨울 축제, 겨울 자수, 문양과 그들의
이야기" 3종(한정)
PC "연말접이 엽서" 4종 (한정)
MA "별의 궤적, 겨울 여행자" 2종(한정)

2019

예 02월 예판
Mm "이른 봄" 3종
MT "가로나비" 4종
BT "엄숙한 계절" 2종

행 창작문구행사 "문시티"–행사 한정
품목 보유

예 03~04월 예판
Mm "원예 왈츠" 대떡, A5(2규격) 3종씩
+) 생일자 특전 소떡메모지

행 제6회 문구온–행사 한정 품목 보유

예 06~07월 예판 예 06~07월 일판
Mm "확대경" 2종
WP "확대경" 1종
MT "원예 왈츠" 1종

이 이벤트 〈Hell–cut Contest〉
행 서울일러스트레이션 페어

예 10~11월 예판
WP "모래성 환상" 2종
MT "아라베냐: 37대의 이야기" 1종
PP "일 년의 계절" 5종
SW "Autumn Explorer" 1종

예 12월 예판
Mm "밤의 두 층위" 2종

2020

예 01월 일판

예 02월 예판
Mm "완연한 겨울", "초상의 겨울" 총2종
PO "온정의 겨울"(한정)
LP "열세 번째 시간" 편지지 4종

행 상해 마켓(취소–COVID19)
입 텐바이텐 기획전 〈앤틱의 재해석〉

예 03월 예판
Mm "봄의 전조" 1종
PR ST "해사한 조각" 2종
TN "선홍의 함" 1종

입 텐바이텐 일판
Mm "험난한 기로" 5종

예 05월 예판
MT "소우주관찰 금박",
"창백한 세계 펄" 2종

예 07월 예판
Mm "지평선 탐사" 3종
WP "지평선 탐사" 3종
TN "벽청의 합"

행 제8회 문구온
입 텐바이텐 기획전
〈여름 앤틱이 주는 황홀경〉

예 09월 예판
Mm "계절 기록" 2종
WP "계절 기록" 1종
A5 ST "세 가지 계절"
TN "적황의 궤"

예 11월 예판
Mm "노래하는 액자" 3종
LP "열세 번째 시간" 편지지 8종

2021

예 03월 예판
Mm "녹음의 성" 2종
PC "녹음의 성" 2종
TN "명록의 관"

예 07월 예판
Mm "원예 엑스터시" 5종

외 굿즈비, "로드 오브 히어로즈" 사셰
프라임 8종

이 이벤트 〈SALEIGN X SAELAH〉

예 09월 예판
SST "탐미의 조각" 4종

예 11월 예판 "SALEIGN X SAELAH: ELISE"
SST "엘리제의 가구들" 3종
SST "엘리제" 3종
SST "콜라보레이션" 1종

예 12월 예판
DP "들판의 여제, 백합의 관" 패키지 1종
MT "진주의 시간" 1종

외 외주 2종

일 네이버 스마트스토어 개설
채 첫 직원 수호자 올빼미 채용

2022

예 02월 예판 "SALEIGN X SAELAH: 봄의
정원"
PET "봄 별장의 정원" 2종+바리에이션
2종
PET "봄 별장의 주인" 2종

일 네이버 스마트스토어 일반
기존 작업 중 일반 판매분 전량 업로드
Mm "봄 별장의 꿈" 2종, "계절 기록"
4종, "봄의 편린" 3종

프 텀블벅 "작은 세상" 스카프 6종

이 이벤트 〈응원가들〉
이벤트 〈늦봄의 창〉

예 06월 예판 "지평선 탐사 리바이벌"
Mm "지평선 탐사" 6종(리뉴얼)
WP "지평선 탐사" 3종
TN "벽청의 합" 1종

일 네이버 스마트스토어 일반
기존 작업 중 일반 판매분과 단종 판
매분 보완 업로드

이 이벤트 〈전승자들〉
외 외주 3종

예 09월 예판 "SALEIGN X SAELAH:
오페라좌의 별"
PET "오페라좌의 별" 3종
PET "오페라좌의 뮤즈" 3종

일 네이버 스마트스토어 일반
Mm "구름다리를 건너면" 2종,
"오페라좌의 별" 2종

프 텀블벅 "작은 세상 2" 스카프 2종

이 이벤트 〈수집가들〉
일 네이버 스마트스토어 일반
Mm "선연한 동경" 3종, "다이어리
앨리" 5종, "여왕 폐하" 6종

예 12월 예판 "수집가들"
PET "수집가들: 마이너" 2규격
TS "계절여행자" 4종

외 본 책 출간 제의

일 네이버 스마트스토어 일반
Mm "호텔 마그놀리아" 5종

행 K-일러스트레이션 페어
외 외주 3종
일 네이버 스마트스토어 일반
Mm "삼월색조관찰" 3종, "회한" 3종

프 외부 프로젝트 준비중
행 서울일러스트레이션 페어
이 이벤트 〈향유가들〉

2023

예 10월 예판 "SALEIGN X SAELAH :
Colorations"

PET "공간의 노래" 1종
PET "엘리제와 디아나의 가구들" 2종
PET "오페라 극장의 보석" 2종

(프) 송파구 청년예술가 사업 – 살랭의
은신처 개인전

(프) 사우디아라비아 왕립예술원 주최
한–사 문화교류전 'Eltiqa(엘티카,
만남)

(행) 서울일러스트레이션 페어

2024 | (예) 01월 예판 "호랑이 담배피던 시절에"
PET "호랑이 담배피던 시절에" 1종

(행) World Art Dubai
(행) 두바이 아트 토크
(행) 서울일러스트레이션 페어

2

팬, 작업, 브랜드로서의 사업을 넓히고
공고히 하기 (1)

앞서 말했듯이, 나의 저변을 넓히고 공고히 하는 두 가지 방향의 확장 방안이 있습니다. 단순히 '나의 저변'이라고 묶어 말하기에는 어려워 세 가지 층위로 나눠서 설명해보려 합니다. 첫 번째는 팬층입니다. 관객이 있어야 무엇이든 유의미해지겠지요. 두 번째는 작업입니다. 관객이 있다면, 나와 팬들의 상호작용을 통해 나의 작업이 다져집니다. 나아가 세 번째는 브랜드로서의 사업입니다. 마이너 일러스트레이터로서 홀로 서서 등대 역할을 하려면 브랜드로서의 사업자라는 위치가 강해져야 합니다. 이제부터 '살랭의 은신처'로서 일궈냈던 '넓히기'와 '공고히 하기' 예시를 자세히 보여드리겠습니다.

먼저 팬, 작품, 브랜드가 있을 때 중심은 작품입니다. 팬이 없으면 작품이 읽히지 못하고, 브랜딩이 되지 않으면 퍼지지 못합니다. 그래도 작품이 중심인 이유는 결국 작품이 없으면 아무것도 할 수 없기 때문입니다. 앞의 타임라인에 제 일러스트레이션 문구 활동을 간략히 적어놓았는데요, 주기적으로 새 그림을 신상으로 내는 것이 보이지요? 넓히기와 공고히 하기, 둘 중 무엇을 시도하든 결국은 꾸준한 작품 활동이 선행되어야 한다는 것을 잊지 말고 보세요.

우선, 제가 참고한 전략 설립의 도구 이론을 소개합니다. 미국 경영학자 코틀러의 『마케팅 원리』Philip Kotler, <Principles of Marketing>, Prentice-Hall, 1980. 는 저명한 경영학 전략서인데, 기업 미션 정의, 기업의 목적과 목표 설정, 사업 포트폴리오의 설계, 마케팅 전략의 책정을 마케팅 전략계획 결정의 첫 단계로 소개하고 있습니다. 다소 엉성하더라도 살랭의 은신처는 코틀러의 전략 계획 수립을 따라보기로 정하고, 다음과 같이 첫 단추를 끼워 보았습니다.

미션은 내 브랜드의 존재 이유이자 목표입니다. 이를 좀 더 구체화해서 목적, 목표를 세웠고, 이를 바탕으로 전략의 쌍창, 넓히기와 공고히 하기를 수립했습니다. 그 다음엔 살랭의 은신처가 어떤 시장에 있는지 시장을 세분화Segmentation하고, 타겟 고객을 선정Targeting하고, 시장에서 존재하고자 하는 희망 위치를 설정Positioning하였습니다. 이를 토대로 4P라고 요약되는 마케팅 믹스를 전개했습니다. 4P는 제품 전략Product, 가격 전략Price, 프로모션 전략Promotion, 채널 전략Place입니다. 다음과 같은 표로 방향을 설정하고 초창기 살랭의 은신처를 꾸려 나갔습니다.

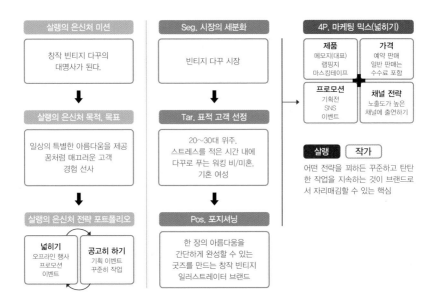

'살랭의 은신처' 넓히기의 예시들

나무를 심을 때를 생각해 보세요. 가장 먼저 어느 정도 깊이와 넓이가 있는 구덩이를 파야 하지요. 그런데 뿌리가 제 기능을 하려면 일단 심겼을 때 퍼지는 것부터 시작해야 합니다. 마찬가지로 씨앗이라는 단단한 일러스트레이션 세계를 가진 마이너 일러스트레이터가, 자기 작품 세계라는 배유를 가지고 땅에 심기면, 뿌리를 넓혀 자양분을 찾아야 추후 생장할 수 있습니다. 그리하여 다음과 같은 마케팅 믹스(넓히기) 전략을 먼저 펼쳐나갔습니다.

116

4P. 마케팅 믹스(넓히기)

제품	가격	프로모션	채널 전략
메모지(대표) 랩핑지 마스킹테이프	예약 판매 일반 판매는 수수료 포함	기획전 SNS 이벤트	노출도가 높은 채널에 출현하기
✦	✦	✦	
• 한 달에 최소 3종, 최대 6종의 꾸준한 일러스트레이션 작업 • 품목을 집중하되 늘릴 때는 예판 특전이나 생일자 덤으로 먼저 사람들의 반응 확인 • 메모지로 자리매김하기	• 예약 판매를 통해 조금 더 저렴한 가격으로 발주금 마련, 선판매 • 일반 판매를 플랫폼에서 함으로서 수수료 포함된 금액으로 판매 • 메모지가 당시 100매에 2000~3000원으로 너무 값이 저렴, 처음부터 높은 가격 설정해 고급화 전략(4000원/1ea)	• 입점 기획전과 비정기 기획전 등 플랫폼의 프로모션 활용 • 플랫폼에서 진행하는 4, 10월 '텐텐절'에 불참하고 자체 기획전에만 참가, 희소성 강조 • SNS를 활용한 이벤트 개최로 홍보 효과와 팬들의 즐거움 추구	• 블로그 시장에서 자리 매김 • 오프라인 행사에 부스 내고 관람객으로서 얼굴 비추기 • 입점은 많이 하지 않되 가장 큰 온라인 입점처 하나에 집중

■ 초창기 살랭의 은신처 (2018. 6 ~ 8)

첫 6월, '온실정경'이라는 작품 시리즈 다섯 가지를 메모지 버전으로 선보인 후, 이를 작업의 토양에 심고 넓히기를 시작했습니다. 첫 번째로, 6, 7, 8월에 공격적으로 꾸준히 작품을 내면서 성실함을 무기로 노출도를 올리고, 초기 독자들이 이탈하지 않고 새로운 작업을 계속 기대할 수 있게 열심히 그렸습니다. 먼저 기반을 광범위하게 넓혀야 어떤 땅이 나에게 맞고 기지로 삼을 만한지 알 수 있기에, 저는 작업을 계속 이어나가면서 제5회 문구온 행사에 참여했습니다. 더불어, 당시 디자인 문구 분야에서 독보적인 노출도를 가지고 있는 플랫폼 '텐바이텐'에 입점을 목표로 삼았습니다.

X: @moongu_only

문구온은 개인이 주최하는 문방구 온리전(행사)인데요. 기업이 아닌 개인 주최로서 장단점을 가지고 있습니다. 단점은 규모가 크지 않다는 것이고, 대중적인 행사장이나 부대 시설을 기대하기 어렵다는 것입니다. 그러나 장점은 주최의 일관적인 매뉴얼을 스태프가 잘 숙지하고 실행하고, 기업의 홍보에 개인 작가들이 좌지우지되지 않을 수 있다는 점, 그리고 기업체보다 개인 작가들을 고려해서 최대한 원활한 행사를 할 수 있게 지원을 해

준다는 점입니다. 예를 들어 기업이 진행하는 큰 행사인 여러 일러스트레이션 페어들과
달리, COVID19 전의 행사에서 문구온은 모든 부스에 물병을 지급했고, 쓰레기를 모아 둘
수 있는 비닐을 부스에 붙여 제공했습니다. 또한 COVID19 시기에는 라텍스 장갑과 알
콜 소독제를 모든 부스에 지급하고, 관람객들의 거리두기 방침을 잘 지키기 위해 스태프
들이 심혈을 기울였습니다. 사람이 몰리는 부스에는 따로 줄을 세워 관리하였고, 행사장
으로 보내는 작가들의 택배를 해당 부스에 가져다 주었지요. 주최의 사정에 따라 약간씩
세부 매뉴얼에는 변화가 있지만, 돈을 목표로 하는 기업 주최 페어가 아니고 문방구를
좋아하는 매니아가 여는 행사이기 때문에 작가 친화적입니다. 이런 장점 때문에 저는 제
작품 세계를 '넓히기' 위한 데뷔 공간으로 문구온을 결정했습니다.

문구온에 6, 7, 8월에 발표한 메모지 작품들과 소량의 인쇄소 스티커(인스)를 가져간 저
는 행사에 방문한 문구 마니아층의 주목을 받고 입소문을 탈 수 있었습니다. 저는 모든
메모지를 opp 봉투로 개별 포장하고, 뒷면에 제품 상세 스티커를 붙여 두었지요. 이 스
티커에는 제 브랜드명, 이메일, 제품의 종류(떡메모지)와 사양(100매/1ea)이 간략하게 적
혀 있었습니다(이후에는 SNS도 추가해 넣었지요). 메모지를 구매해 가는 분들이 제 블
로그를 찾아 들어올 수 있도록 행사에서 안내하고, 집에 돌아간 후에도 뒷면의 스티커로
저를 검색할 수 있도록 유도하였습니다. 탄탄한 자기 세계, 그림을 가지고 간 저는 문구
온에서 성공적인 데뷔를 치를 수 있었습니다.

opp 봉투에 부착한 연락처 및 상세 스티커

동시에 저는 당시 최대 디자인 문구 사이트인 **텐바이텐**에 입점하기 위해 열심히 밑작업
을 진행했습니다. 현재는 개인 문구 작가가 텐바이텐에 입점 제안을 넣을 수 있지만, 당
시에는 디자인 문구 MD가 셀렉해서 제안해야 입점할 수 있었지요. 이 때문에 소비자들

에게 텐바이텐은 좋은 작가들을 큐레이션 해 놓은 디자인 문구 판매처로 받아들여졌고, 저는 텐바이텐이 넓은 소비자층을 갖고 있는 만큼 '넓히기'의 일환으로 꼭 입점해야겠다고 생각했습니다. 텐바이텐 MD가 인스타그램을 통해 문구 작가를 찾고 연락한다는 소문이 있었기에 인스타그램 계정도 새로 만들고, 주변의 텐바이텐에 입점한 문구 작가들에게 제 제품을 증정해 협찬, 사용 후기를 올리도록 부탁했습니다. 또, 당시 마케팅을 잘 몰랐지만, 텐바이텐에 입점한 문구 작가들이 인스타그램에 사용하던 해쉬태그들을 찾아 게시글에 첨부하여 같이 노출될 수 있도록 노력했죠. 이런 계획들이 빛을 발해 텐바이텐 MD를 만났고, 개인사업자(간이) 등록을 하고 8월에 텐바이텐에 바로 입점할 수 있었습니다. 6, 7, 8월에 연이어 작품 활동을 꾸준히 하지 않았거나, 블로그나 인스타그램에 집중하지 않고, 문구온과 텐바이텐을 노리지 않았다면 초반에 기틀을 잡기 어려웠을 것입니다. 초기 전략은 제 뿌리를 시장이라는 땅에 심는 데 도움이 많이 되었습니다.

■ 기획전의 활용 (2018~2020)
대부분의 온라인 숍들은 '**기획전**'을 운영합니다. (온라인) 기획전은 시기를 정해 테마를 잡고, 이 테마 아래 묶을 수 있는 여러 추천 상품을 큐레이팅하는 온라인 행사인데요. 기획전은 MD가 참여 상품들을 고르기도 하고, 참여 신청과 심사를 통해 참가할 수도 있습니다. 저는 기획전을 전략적으로 활용했습니다.

우선, 2018년 텐바이텐에 입점한 직후, '입점 기획전'을 신청했습니다. 입점 기획전이 있는 줄 모르는 작가들도 많았는데, 보통 신규 입점처에 입점을 하면 작가가 새로 입점했다는 것을 알리는 입점 기획전의 기회가 주어집니다(온/오프라인 동일). 텐바이텐에서 먼저 입점 기획전 이야기를 꺼내지는 않지만, 저는 온라인 스토어들을 사전 조사하여 입점 기획전이라는 제도가 있다는 것을 알게 되었고, 이를 신청했습니다. 덕분에, 기존 텐바이텐 고객들이 제가 텐바이텐에 입점했다는 사실을 기획전 배너를 통해 알 수 있게 되었죠. 기존에 예약 판매나 문구온을 통해 저를 알게 된 팬들과 더불어, 저를 처음 보는 사람들이 '이런 작가가 있구나' 하고 알게 할 좋은 기회였습니다.

기획전은 입점 후에도 꾸준히 참가할 수 있습니다. 보통 기획전은 **할인**이나 **덤 증정**을 통해 기존 일반 판매 제품과 차별을 둡니다. 때문에, 기획전을 너무 자주 열면 노출도는

증가할 수 있지만 할인과 증정품의 부담이 있고, '이 작가는 언제든지 할인이나 덤을 제공하는구나'라는 인식이 굳어질 수 있어 장기적으로는 좋지 않습니다. 할인이나 덤이 없으면 작품을 구매하지 않을 수 있거든요. 때문에 저 또한 약 1년치의 기존 기획전을 모두 살펴보고, 기획전의 주기와 혜택을 면밀히 설정했습니다. 또한, 텐바이텐 정규 할인 기획전인 4월과 10월은 많은 작가들이 참여하는데, 저는 이에 의도적으로 참여하지 않음으로써 '이 작가는 희소성이 있다'는 인식을 얻기 위해 전략적으로 행동했지요.

2018년 11월 두 번째 기획전 〈가을의 색채를 전달하는 법〉을 열었는데요. 약 3주가량 진행한 이 기획전에서는 작은 메모지 덤을 증정하였습니다. 꾸준히 신작을 그리고 기획하고 냄에 따라 초반 6개월 뿌리를 넓히는 것이 중요하다고 생각했고, 공격적으로 노출도를 올리기 위함이었습니다. 가을과 잘 맞는 상품들을 9, 10, 11월 동안 갈고 닦아냈고, 납득할 수 있는 하나의 테마 수식구로 묶어 기획전을 진행하였고, 증정한 덤 메모지는 기획전에 참가한 상품의 자매 상품으로 구성해, 비슷한 그림의 변형본으로 그려냈습니다. 지금은 단종된 '장미의 메모란덤' 대떡메모지 시리즈의 자매품, '장미의 쪽지' 소떡메모지인데, 이렇게 한 이유는 덤 공지를 본 사람들이 저의 연관 상품을 둘러보도록 유도하고, 대표 품목인 메모지의 질을 체험해볼 수 있도록 하기 위함입니다.

장미의 쪽지

2020년 2월에도 넓히기의 일환으로 기획전에 참가했습니다. 당시, 1월부터 COVID19가 인근 국가에서 퍼지던 시기였습니다. 그때 꽤 알려진 빈티지풍 문구 작가였던 저는 본래 상해 문구 행사에 초청받아 행사를 준비하던 참이었는데, 행사 1주일 전 COVID19의 상해 상륙으로 행사가 취소되어 못 하게 된 '넓히기' 전략을 국내에서라도 한번 해봐야겠다고 생각했습니다. 오프라인 행사가 줄줄이 취소되던 당시, 기획전 〈앤틱의 재해석〉을 통해 온라인 시장에서 발빠르게 저를 알릴 수 있었고 문구를 오프라인에서만 주로 구입하다 COVID19 이후 온라인에 유입된 고객층을 흡수할 수 있었지요.

■ 행사 참여(창작문구행사 '문시티', 서울일러스트레이션 페어)
텐바이텐에 입점 후, 저는 문구 작가들이 교류할 수 있는 오픈채팅방을 개설했습니다. 문구온이나 SNS에서 알게 된 작가들을 모았는데, 흩어져 있던 문구 작가들을 모아 여러 정보를 교환하고 같은 작업 동료로서 힘을 얻기 위해서였습니다. 거기서 이야기를 나누던 저희는 2019년 초 오프라인 행사가 비는 시기가 있다는 것을 알게 되었고, 2019년 3월 1일 작가들 주관 자체 행사를 열기로 결의했습니다. 3월, 9월은 신학기로서 문구를 찾는 사람들이 가장 많은 시기이고, 이때 작가들이 주관하는 행사가 열린다면 신선한 충격이 되면서 문구 커뮤니티에서도 화제가 될 것이라고 생각했지요. 또한, 이 당시에는 저작권 의식이 아직 확립되지 않아 블로그 등에서 불법 제작 문구를 제법 판매할 때였습니다. 애니메이션이나 영화의 부분들을 캡처해 스티커로 파는 일이 허다했죠. 저희 작가들은 올바른 라이선스를 가진 창작 문구를 소비하자는 캠페인을 만들어, 창작 문구 작가들의 스티커를 만들어 행사에서 배포하고 온라인 캠페인도 진행하기로 했습니다.

이 당시에는 '창작 문구 작가들 주최 행사'가 아주 드물었기 때문에 많은 관심을 받았고, 커뮤니티에서도 화제가 되었고, 성황리에 마무리되었습니다. 온라인으로만 보던 작가들을 오프라인으로 처음 만난 구매자나 팬도 많았던 행사라, 의도는 넓히기였지만 기존 팬층을 공고히 하기에도 해당하는 행사였지요.

2019년 여름엔 서울일러스트레이션 페어에 참여했습니다. 기업이 주최하는 국내 최대의 일러스트레이션과 굿즈 관련 행사였는데, 이 때문에 오프라인에서 다양한 방문객들에게 저를 알릴 수 있었습니다. 일러스트레이션 페어는 행사 참여 자체를 목적으로 온 사람이

많았고, 이를 통해 저를 전혀 모르던 사람들에게 일종의 팝업 스토어로서 살랭의 은신처를 알릴 수 있었지요.

어느 정도 뿌리가 넓혀지면 다시 넓히기 전에, 단단히 해야 합니다. 따라서 이러한 '넓히기' 행동을 한 후 저는 '공고히 하기' 전략을 세워 병행했습니다.

'살랭의 은신처' 공고히 하기의 예시들

■ 이벤트의 활용

2018년 〈Vintage & Flora〉 이벤트, 2019년 〈Hell-cut Contest〉 등 자체 이벤트가 '공고히 하기'의 예시입니다. 이 이벤트들은 저의 제품을 이용해 특정 테마로 꾸민 다이어리를 SNS에 올려 응모하고, 팬들의 투표를 통해 5명에게 기념품 수상을 하는 방식으로 이루어졌습니다. 〈Vintage & Flora〉에서는 빈티지와 꽃을 주제로, 〈Hell-cut Contest〉는 제 제품의 그림이 복잡하게 레이어링된 것을 활용해 잘라내기 어려운 요소를 잘라 다꾸에 활용하는 것(자르는 난이도가 어렵다고 해서 '헬컷'이라고 했습니다)을 주제로 삼았지요. 이들은 팬, 구매자들의 흥미를 유발하고, 제 제품을 좀 더 심층적으로 사용해보도록 심화 경험을 유도했습니다. 수상작 투표를 통해 사람들에게 '공고히 하기' 외에 입소문이 나서 '넓히기'의 효과를 보이기도 했는데요. 긍정적이고 화기애애한 분위기로 팬들 간의 교류도 야기할 수 있었습니다.

■ 꾸준히 그리고 약속 지키기

무엇이든 꾸준히 작업을 하는 게 중요하겠지요? 저는 제가 반짝 그림을 그리다 떠나지 않을 거라는 확신을 줄 수 있도록 꾸준히, 지속적으로 작업했습니다. 또한 구매자들과의 신의를 지키기 위해 노력했습니다. 예를 들어 '한정'을 붙이고 판매한 것은 다시 내놓지 않거나, 사전에 고지를 하는 것입니다. 2018년 12월. 연말 특별 예약 판매에서 저는 많은 작품을 선보였는데, 한정으로 내놓은 메모지와 마스킹테이프, 엽서 등이 있었습니다. 그때 발주한 재고를 모두 소진한 후, 재입고하지 않고 영구 단종시켰지요. 팬들이 아쉬워하면서도 저를 믿고 여러 기획 물품을 구매해주는 것은 제가 고객으로서의 그들을 기만하지 않기 때문이기도 합니다.

단종하고 더 이상 판매하지 않는 상품들

3

팬, 작업, 브랜드로서의 사업을 넓히고
공고히 하기 (2) – 기획 프로젝트

제 브랜드의 역사와 판매 전략은 시간의 흐름에 따라 크게 두 부분으로 나눌 수 있습니다. 2018~2021년은 블로그에서 예약 판매를 하며, 예판 이후 텐바이텐에서 일반 판매를 하는 안정적인 사이클의 연속이었고, 품목을 넓힌 2021년도 후반부터 지금까지를 또 하나의 시기로 묶을 수 있습니다. 앞에서 전건을 설명했다면, 여기에선 후건을 서술하려 합니다.

2018년부터 2021년까지, 저는 예약 판매 시스템 아래 학업과 문구 작업을 병행했습니다. 팬데믹으로 인한 비대면 수업 제도가 도입되면서 가능했다고 생각합니다. 재택 수업은 등하교에 걸리는 시간과 에너지를 아껴 주었고, 저는 아낀 에너지로 공부와 일 두 가지를 할 수 있었습니다. 그렇다고 수업에 집중하지

<div style="writing-mode: vertical-rl;">Chronicles of Saleign's Lair</div>

못한 것도 아니어서, 저는 자기 루틴을 잘 지키는 사람들의 재택근무를 적극 찬성한답니다.

2021년도 3분기까지 살랭의 은신처는 딱 세 품목에 집중했습니다. 메모지, 랩핑지, 마스킹테이프. 메모지는 초창기부터 제 대표 품목이었고, 랩핑지는 빈티지 문구 붐(2018~2019)때 나타난 품목이자 기존에 많이들 쓰던 모조지가 아닌 스노우지라는 새로운 종이 버전을 제가 유행시킨 것으로, 두 번째 대표 품목이었지요. 마스킹테이프는 원래부터 애용하고 좋아하던 품목입니다.

이유가 거창한 것은 아니었고, 현실적인 이유와 예술가의 고집 이렇게 두 가지가 있었습니다. 현실적으로 3전공(결국 졸업할 때는 2전공이었지만, 당시에는 3전공을 시도하고 있었습니다)을 하면서 그림을 취미로 그리기에도 에너지가 부족한데, 품목 확장을 시도하자니 뭔가 대충 하는 성정도 아니었던 저에게는 물성을 공부할 시간도 부족했습니다. 2021년 하반기에는 생명과학과의 면역학을 수강하면서 울며 겨자를 먹던 기억이 나는군요. 저는 악명 높은 면역학을 수강하면서 다른 과목을 병행하고, 매주 과제를 하고 시험을 보던 때 남는 시간을 쥐어짜 스트레스를 메모지와 랩핑지 만들기로 풀었습니다. 또한 그 당시 빈티지 문구 열풍이 지나가면서 사람들이 메모지와 랩핑지를 점점 적게 쓰는 추세였지만, 저는 두 품목을 포기하고 옮겨타고 싶지 않았습니다. 샐러드만 파는 가게에서 시중에 유행하는 품목들을 계속 추가하다가, 본연의 샐러드집이라는 지위가 흐려지고 자칫 잘못하면 잡탕 가게가 되는 경우를 생각해 보세요. 팬들에게 '메모지와 랩핑지 장인'이라는 칭호를 얻을 만큼 쌓아 정교하게 궤도에 올려 놨는데, 이 품목들을 줄이고 다른 품목을 시도하면 이도 저도 아니게 됩니다. 그러므로 엄한 품목을 추가하지 않고, 기존의 메모지, 랩핑지, 아주 가끔 마스킹테이프, 이 세 가지만 집중했었습니다.

2020년 중반부터 문구 유행은 방향을 틀어 대 씰스티커 시대가 도래하게 되었습니다. 씰스티커^{seal-sticker}는 칼선 스티커의 한 종류로, 스티커를 가위로 오릴 필요 없이 테두리를 따라 칼선이 들어가 떼어 쓸 수 있는 스티커입니다. 스티커 한 판에 여러 장의 칼선 스티커들이 몰려 있으며, 한 조각의 크기가 2~3cm인 스티커가 대유행이었지요. 칼선 스티커의 제작 단가나 최소 수량이 높은 데다, 메모지와 랩핑지들만으로도 벅찼던 기간인지라 저는 한동안 칼선 스티커를 추가할 엄두를 내지 못했습니다. 그러다가 2021년 여름, 품목을 넓혀 보자는 결정을 하게 되는 결정적인 사건이 생겼지요. 바로 굿즈 제작판매 대행사 굿즈비에서 클로버게임즈의 〈로드 오브 히어로즈〉 공식 굿즈를 저에게 의뢰한 것입니다.

〈로드 오브 히어로즈^{Lord of Heroes}〉는 2020년 국내 게임사 클로버게임즈^{Clover Games}가 출시한 게임으로, 저 또한 친구, 지인들의 추천으로 이 게임의 마니아가 되어 있었습니다. 그런 와중에 굿즈비에서 로드 오브 히어로즈 게임에서 출시할 퍼퓸드 사쉐^{perfumed sachet}의 봉투 일러스트를 제안받은 것입니다. 학업 때문에 일러스트레이션 외주를 멈춘 지 오래된 상태였는데, 감사하게도 제 메모지들과 랩핑지들의 화려한 프레임워크^{framework}를 보고 담당자님이 연락을 주셨습니다. 〈로드 오브 히어로즈〉에 나오는 8개 지역의 장식 프레임을 테마로 즐겁고 열심히 작업했고, 같은 해 말 완성된 사쉐를 만나볼 수 있었습니다. 지역-국가별 영웅(게임 캐릭터)들의 의복과 무기, 건축물을 본따 만든 사쉐 프레임워크 일러스트레이션은 게임 팬들 사이에서도 인기를 많이 얻었고, 저는 메모지, 랩핑지, 마스킹테이프가 아닌 포장 용품(랩핑지도 일종의 포장 용품이지만, 이전에는 랩핑지를 꼴라주에 사용하는 것이 유행이어서 포장보다는 꾸미기 용품에 가까웠습니다)으로서도 잘 어울리는 제 그림을 보고, 이렇게 문구라는 장르 바운더리 외에도 생활상의 여러 소품들에 제 종이 위 일러스트레이션을 얹을 수 있다

는 발상을 처음 했습니다. 이 기회를 통해 문구라는 장르의 한계를 뚫고 여러 생활상의 물품, 물성을 생각해보는 경험을 하고, 이후 씰스티커를 비롯한 여러 다른 품목들까지 시도해볼 수 있었습니다.

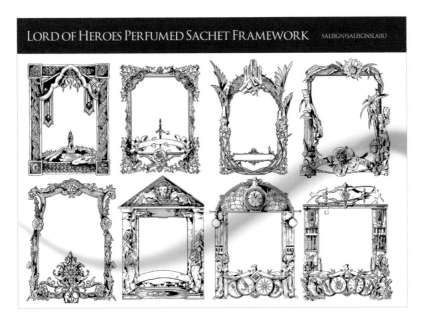

〈로드 오브 히어로즈〉 사쉐 일러스트 이미지(굿즈비)

씰스티커는 인스('인쇄소 스티커', 일명 칼선이 없어 가위나 칼로 잘라 써야 하는 스티커)에 비해 제작비가 몇 배나 높았지만, 소비자가 원하는 시장가라는 게 참 모른 척할 순 없더군요. 인스가 8~10장에 2,000원, 3,000원 했다면 씰스티커는 같은 가격에 1장만 제공했습니다. 기존 인스를 사용하던 고객들이 보기에는 스티커의 양이 1/8, 1/10로 줄어드니 제작비 대비 높은 가격이 아님에도 비싸다고 인식했지요. 씰스티커를 시도하지 못하던 이유에 이것도 한몫했는데, 당시 제가 메모지를 판매하고 있던 가격은 100매/1권에 4,000원이었기 때문입니다(당시 평균 시장가는 100매/1권에 3,000원). 저는 2018년부터 꾸준

히 '저 작가는 그림이 아름답고 인정할 만하지만 판매가가 평균보다 비싸다'라는 이야기를 많이 들어왔기에 시장가를 맞추지 못하는 것에 대한 죄책감 비슷한 것이 늘 있었습니다. 2022년 이후 세계 정세로 종이값이 약 3배가량으로 오르면서 전반적인 시장가도 많이 올라왔지만 당시에는 그렇게 느꼈습니다. 씰스티커의 평균 단가가 비싼 이유에는 규격 조건도 있습니다. 씰스티커는 5*15cm 사이즈 1장에 판매가가 2~3,000원이었는데, 제 그림은 품도 많이 들고 큼직한 편이라 사이즈도 10*15cm가 되어야 한 장을 맞출 수 있었습니다. 아무리 5*15cm 규격에 맞춰보려 해도 가로 세로 길이가 커져서 예쁘게 들어맞지 않았어요. 제 그림은 디테일이 가득해 너무 작게 넣으면 얇은 잔선들의 매력을 보일 수가 없었기 때문에 최소로 유지해야 하는 크기가 있었습니다. 저는 안 그래도 값비싼 제품으로 유명한 작가인데, 일반적인 규격이 아닌 크기로 제작해야 하니 단가가 더욱 올라가게 되지요.

그러던 와중 2021년 여름 저는 서울일러스트레이션 페어에 들렀고, 거기서 제 메모지 후기에 자주 같이 등장하던 문구의 원작자를 만났습니다. 제 메모지를 배경으로, 많은 분들이 인물 스티커를 배치해 이야기의 한 장면을 꾸미시곤 했는데요. 인물 스티커 그림의 주인공은 사엘라 작가님(SAELAH, 이후 1인 작가 브랜드 House of Ella)이었습니다. 구매자분들의 후기를 통해 제 그림과 잘 어우러지는 그림을 그리시는 작가님이네, 하고 인터넷으로만 보았던 작가님을 만나게 되어 신기했고 저는 사엘라 작가님과 언젠가 꼭 콜라보 문구를 내자고 마음먹게 되었습니다. 〈로드 오브 히어로즈〉 사쇄 작업 이후 새로운 품목을 찾고 있을 때, 사엘라 작가님이 생각났습니다. 2021년 11월, 약 두 달간 작가님과 같이 그림을 맞춰 기획을 해 보고, 'Elise' 씰스티커 콜라보레이션을 열게 되었습니다.

작은 캔버스로는 섬세함을 보여주기 어렵다고 판단되어
두 작가 모두 15X15cm의 대형 씰스티커, 인스를 만들게 되었답니다.
saleign 3종, saelah 3종, 그리고 같이 들어가있는 1종으로 구성되어 있는데요.
사엘라 작가님의 '엘리제'를 중심으로, 엘리제의 방은 어떨까? 이야기를 나누며 구현해보았답니다.

18세기 후반 프랑스 교외의 조용한 저택.
하프시코드 연주하기를 즐기는 작은 아가씨.
앞으로의 합작이 잘 성사된다면, 저희를 통해 그녀의 많은 가능성을 함께 보실 수 있답니다.

엘리제의 차가운 봄, 유년기. 첫 콜라보 특판 품목을 만나보시죠.

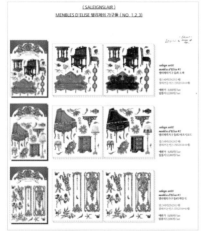

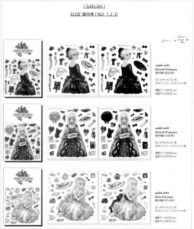

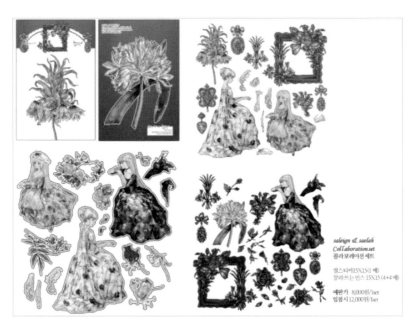

saleign & saelah
Collaboration set
콜라보레이션 세트

씰스티커 15X15 (1 매)
잘라쓰는 인스 15X15 (4+4 매)

예판가 8,000원/1set
입점시 12,000원/1set

공지 자세히 보기

씰스티커 콜라보레이션을 기획하면서 저는 메모지, 랩핑지, 마스킹테이프가 아닌 품목으로의 확장을 위해 몇 가지 다짐을 했습니다. 시장 평균 규격과 시장가에 맞출 수 없다면, 아예 최선을 다해 욕심을 내자는 것. 크기 규격과 가격을 신경 쓰지 말고 마음대로 설정하되, 누가 보아도 납득할 수 있도록 독보적인 제품을 만들 것. 그리고 콜라보레이션 작업인 만큼 두 작가의 상성, 물성을 상상하여, 상호 호혜적인 제품을 만들고자 했습니다. 그렇게 완성된 'Elise' 스티커 7세트는 제가 메모지나 랩핑지, 마스킹테이프 외에 퀄리티에 자족하면서도 생계를 이어 나갈 수 있었던 첫 번째 확장 품목이 되었습니다.

15*15cm 크기의 씰스티커 1장에 인스는 2가지 색이 4장씩 총 8장이었는데, 당시 씰스티커의 가격이 평균 규격(5*15cm) 기준 1장에 2~3,000원이었다면, 'Elise' 세트는 예약 판매가가 8,000원, 일반 판매가가 12,000원으로 평균의 3~4배 가격이었지요. 심지어 세트가 7가지 종류이고 규격이 생소하고 가격이 높았는데도, 'Elise' 7세트는 정말 폭발적인 반응을 얻었습니다. 7가지 세트를 일괄구매하면 56,000원이라는 높은 가격이었는데도 과반 이상이 일괄주문이었지요. 사엘라 작가님 또한 이 기획 이후 입점처를 나와 문구를 직접 판매하기 시작하시면서, 커리어의 전환점을 맞이하셨습니다.

여러 악조건(?)에도 좋은 결과를 얻을 수 있었던 건 꼼꼼한 기획 덕분이었습니다. 'Elise'의 주요 기획 포인트와 함께 이벤트, 프로젝트의 기획 방식을 대략적으로나마 설명해 보겠습니다.

씰스티커의 도전 - Elise : 정산의 문제

① 두 작가의 합동 판매는 정산이 까다로우므로, 3세트는 살랭, 3세트는 사엘라, 1세트는 컬래버레이션 세트로 수익을 5:5로 정산, 각자의 세트들은 각자 정산.

② 두 작가의 상호 호혜적인 예술성과 상업성을 위하여, 같이 활용하는 예시를 디지털 버전으로나마 보여주는 방식으로 홍보하기.

③ 메인 가구 3장, 인물 3장, 콜라보레이션 1판을 만들어, 총 여섯 장의 프로모션 이미지를 만들어 공동발행하여 마케팅하기.

④ 예판 진행과 정산을 살랭이 일임받아 정리.

⑤ 포장과 배송을 사엘라가 일임받아 진행.

씰스티커의 도전 - Elise : 주제

① 살랭은 소품과 꽃, 사엘라는 인물에 뛰어난 재원을 가지고 있음.

② 두 작가가 단순히 같은 판매처에서 같이 판매하는 것이 아니라, 서로의 작품
 이 상호 호혜적이어야 함.

③ ①, ②로부터, 두 작가는 조합형으로 사용 가능한 씰스티커를 추구.

⇒ 살랭은 배경(가구와 꽃), 사엘라는 인물(인물과 옷 파츠)을 그려 서로 레이
어드 배치가 가능케 하자!

서로 조합할 수 있는 인물부/소품부의 기획을 효과적으로 홍보하기 위해,
SNS(블로그, 인스타, 트위터)에서 각 스티커들을 어떻게 같이 조합할 수 있는
지 예시 이미지를 만들어 공동발행하였습니다. 날짜를 정하고 일주일 전부터
판매 직전까지 예시 조합 이미지들을 하루 하나씩 발행해서 팬들의 시선을 끌
고, 인스타그램 광고 등의 유료 마케팅도 활용하여 기존에 두 작가를 알지 못하
는 신규 고객층 확보도 진행하였습니다. 이 콜라보 예약 판매는 두 작가의 팬
층을 서로 교환cross하고 신규 고객을 확보하는 좋은 전략적 기획이 되었고, 추후
컬래버레이션의 발판을 마련해주었으며, 금전적으로는 저의 평소 예판 성적보
다 3배 넘는 매출을 가져다 주었습니다. '컬래버레이션은 이렇게 하는 거구나!'
를 깨닫게 해주는 큰 사건이었지요. 새로운 품목을 도전했는데 결과가 다방면
으로 좋았기 때문에 저는 씰스티커나, 또 다른 대표 품목이 된 PET 테이프에
다시 도전할 수 있었습니다.

2021년 겨울, 대만 팬으로부터 새로운 물성을 지닌 제품군을 제안받았습니다. 중화권에서 대유행을 일으킨 PET 테이프라는 제품이었는데요. PET 재질에 바탕이 투명하고 그림이 불투명하며, 여러 가지 화려한 박을 넣을 수 있습니다. 이 테이프는 보통 5cm 폭, 10m 길이로 마스킹테이프(보편적으로 일반 1.5cm, 큰 것은 3cm 폭, 10m 길이)보다 담을 수 있는 그림의 화폭이 훨씬 넓습니다. 사엘라 작가님과 함께 만든 15*15cm 씰스티커를 보고, 이렇게 큰 씰스티커는 처음 봤다며 PET 테이프도 잘 어울릴 것이라고 소개해 주셨지요.

이 분은 저를 오래 봐온 팬이자 친구로 대만 문구 커뮤니티에 저를 많이 소개해 주시기도 했는데요, 가끔 개인적으로 자신이 필요한 문구도 제작해 보는 문구 마니아이자 제작자기도 했습니다. 대만과 일본의 인쇄 기술은 무척 뛰어난데, 특히 박 관련해서는 월등하다고 할 만합니다. 우리나라에서 생성 가능한 박의 통상적인 굵기보다 1/10 수준으로 얇은 선을 안정적으로 생산할 수 있지요. 화려하고 얇은 박 기술과 제지(종이 만들기) 기술이 보편화되어 있어 기술의 접근성도 높고 창작자에 대한 존중도 높은 편입니다. 다만 좀 더 국제적으로 활동하는 중국 공장들과는 달리 대만과 일본의 공장들은 폐쇄적이거나 현지 언어로만 소통해서 연결하기가 어려운 편입니다. 감사하게도, 이 팬 분이 자기가 써 본 PET 테이프 회사 중 가장 뛰어난 곳을 추천해 주셨고, 통번역을 자처해 주셨습니다. 제가 영어로 질문을 하면 팬 분이 중국어로 번역해 업체에 전달하고, 업체에서 답이 오면 영어로 번역해 주셨지요.

PET 테이프도 품질이 다양한데, 소개받은 곳의 테이프는 두께가 굉장히 얇아 투명한 바탕 부분을 잘라 붙이면 뭐가 붙어 있다는 티가 거의 나지 않았습니다. 불투명한 부분은 쨍하고 단단한 화이트 레이어(불투명인쇄 레이어)가 깔려 있어서 다른 업체들의 테이프보다 비침이 없었습니다. 투명한 부분은 아주 얇

고 투명하고, 불투명해야 할 그림 부분은 비침 없이 솔리드^{solid}하게 확실했죠. 팬 분은 이 업체 외에도 여러 업체의 테이프 샘플들을 보내 주시며 업체들을 상세히 비교해주셨습니다.

제가 PET 테이프라는 새로운 물성에 관심이 있다는 소식을 블로그에 올리자 한국의 얼리어답터 팬 한 분도 저를 도와주셨지요. 중화권의 문구에 관심이 많고 새로운 문구를 많이 구매하시는 분으로, 직접 구매해본 여러 PET 테이프를 몇십 종을 샘플링해 보내주셨습니다. 이 분은 아직까지도 아시아권에 새로 출시되는 PET 테이프들을 분기별로 모아 보내 주시는데, 두 팬 분 덕분에 저는 PET 테이프의 매력과 화이트 인쇄(불투명 인쇄), 투명 인쇄, 반투명 인쇄, 여러 박의 활용, 물성에 맞는 디자인의 활용법을 물색할 수 있었습니다.

그래서 저는 한국에서 처음으로 고사양의 PET 테이프를 만들어 보게 되었는데요. 대만 팬의 도움을 받아 중화권 사람들이 PET 테이프를 어떻게 사용하는지 공부한 결과, 사람들이 바탕이 투명하고 그림 부분이 불투명하다는 점을 굉장히 잘 사용한다는 것을 깨닫게 되었습니다. 완전히 불투명한 그림을 복잡하게 자르는 것보다 바탕이 얇고 투명한 테이프를 대강 자르는 게 쉽고, 불투명 부분을 레이어링하면 여러 겹의 테이프를 겹쳐 장면을 연출할 수도 있었지요. 물론 한 겹으로만 쓰기도 했지만 테이프를 잘라 여러 겹을 겹쳤을 때 더 입체적이고 풍성한 꾸미기가 가능하다는 것을 알게 되었습니다.

처음에는 새로운 품목인 만큼 혼자 국내 첫 판매를 시도해 봐야겠다고 생각했었습니다. 리스크도 있고, 소비자들의 반응도 모르고, 판매가 될지 안 될지도 모르니까요. 그런데 해당 제조사에서 샘플 테이프를 받아본 저는 이것이 사엘라 작가님과 씰스티커 콜라보레이션을 했을 때처럼, 저와 사엘라 작가님 양쪽

에 호혜적이고 서로의 제품의 매력을 극대화할 수 있는 품목이라는 생각이 들었습니다. 그래서 사엘라 작가님에게 PET 테이프를 같이 콜라보레이션해서 도전해보지 않겠냐 제안드렸고, 작가님은 이를 수락해 주셨지요.

수작업과 구분되는 디지털 작업의 특징이라고 하면 그린 선을 취소할 수 있다는 것, 그리고 레이어를 나눌 수 있다는 점입니다. 수작업에서는 한 캔버스(종이)에 레이어링하기가 어렵지만, 저와 사엘라 작가님의 그림은 서로 호환이 잘되어, 꼴라주하는 방식으로 디지털 작업처럼 레이어링하는 효과를 낼 수 있었습니다. 씰 스티커를 만든 경험을 바탕으로, 두 작가의 테이프가 각각 독립적일 뿐 아니라 서로와 호환될 수 있는 PET 테이프를 고안했습니다.

씰스티커의 단점은 개별 단가가 무척 비싸다는 것입니다. 반면 PET 테이프는 1M의 도안을 10번 반복해서 10M짜리로 만들어도 씰스티커의 제작 단가와 크게 차이나지 않았습니다. 즉 씰스티커 한 세트를 만들 제작비로 PET 테이프 한 통, 열 번의 도안이 들어가는 제품을 만들 수 있다는 소리였는데요. 이에 '엘리제' 콜라보레이션 때 사용한 그림들을 다듬고 몇 가지를 추가하여 구매자분이 양이 적어 아쉽다는 불편함을 해소할 수 있는 PET 테이프를 기획했습니다. 물론, '엘리제'에서 두 작가의 스티커들이 상호 조합적인 것을 고려해 테이프를 잘라 조합할 수 있게끔 특정 가구와 인물의 자세, 각도, 크기를 맞추었지요. 칼선이 들어가지 않으나 바탕이 투명하기에 대강 잘라도 스티커를 쉽게 쓸 수 있고, 양이 무척 많다는 점은 저희가 가진 국내시장에서의 새로운 무기였습니다. 구매자분들은 씰스티커 10장보다 훨씬 적은 가격으로 PET 테이프 한 롤을 구매할 수 있다는 점에 매력을 느꼈고, 반면 국내에 없던 품목이라는 점에서는 호기심과 두려움을 느꼈지요. 때문에, 저는 테이프 샘플을 여러 번 샘플링해 블로그와 SNS를 통해 이 테이프의 물성과 사용법, 중화권 국가에서의 사용법을 소개하는 글을 다양하게 올려 새로운 제품군을 소개하고, 여러 제작처 중 가장 뛰어난 제작처라는 점을 강조하며 중화권에서의 인기 제품들도 선보였습니다. 국내에서 저에게 여러 PET 테이프를 구매해주신 팬분도 국내 문구 커뮤니티에 자신이 구매한 PET 테이프들을 열심히 소개하고 활용하는 후기를 올려주셨습니다. 또한 다른 사람들이 체험할 수 있게끔 테이프들을 한 패턴씩 잘라 커뮤니티에서 나눔을 하거나 판매하기도 해주셨지요.

여러 가지 박을 쓰려면 한국에서는 최소 제작 수량이 천 장 이상이고, 제작비도 많이 필요합니다. 그런데 PET 테이프 제조사에서는 10M에 통으로 금박을 들이부었는데도 씰스티커 10장 제작비보다 훨씬 저렴한 견적을 주었고, 기술상 상세한 박 구현에 무리가 없다는 자신감을 보여주었습니다. 저희는 조합형 테이프 한 종류씩과, 저희가 평소 국내에서 상세하게 박을 구현하기 어려워 도전해보지 못했던 디자인 한 종류씩을 제작해 보기로 했습니다.

PET 테이프의 제작 기간이 통상 6개월인데, 해당 업체에서는 최대한 빠르게 제작해 주었고, 파본도 모두 재제작해 주었습니다. 덕분에, 구매자분들께 완성도 높은 테이프를 전달할 수 있었고, 많은 분들이 이 신선한 품목에 매력을 느끼셨지요. 현재는 PET 테이프를 이용한 꾸미기를 일종의 다꾸 하위문화 장르로 만들기 위해 여러 활용방안을 연구하고 소개하며, 다른 작가들과의 공동구매도 추진 준비 중입니다.

이렇게 개인적인 이벤트를 자세하게 설명한 이유는, 지금 시점에 시장에 진입하려는 분들에게는 당연하게 느껴지는 소품들도 언젠가는 너무나 낯선 것이었고, '안 되는' 것이었다는 것을 설명하기 위해서입니다. 수익을 내기 어렵다는 말이 많았지만 어쨌든 저는 저의 만족감을 위해서라도(?) 이 어려운 소품을 제작해 내고 싶었고, 결과적으로 저의 대표 품목이 되었지요. 지금 이 글을 읽고 있는 마이너 일러스트레이터 독자분이 다소 망설이고 있는 분야가 있다면, 꼼꼼한 기획과 이벤트와 함께 도전해 보라고 말씀 드리고 싶습니다.

팬, 작업, 브랜드로서의 사업을 넓히고
공고히 하기 (3) - 이벤트의 활용

2022년 2월, 살랭의 은신처는 커다란 변화를 맞이하게 되었습니다. 바로 직원이자 운영자인 '올빼미'의 영입입니다. 이전까지는 저 홀로 학업과 일을 병행했는데, 학업이 끝나면 일을 하고, 일이 끝나면 학업을 하는 식으로 디자인 문구 플랫폼 텐바이텐과 네이버 블로그 위주로 활동하고 있었습니다. 어느 정도 수입은 있었지만 학업을 마치기 전이라 '전업' 작가라기엔 애매했는데, 2022년 2월부터는 비로소 모든 시간을 일에 쏟아볼 수 있게 되었지요. 네이버 스마트스토어를 2021년 12월 처음 가오픈해 보고, 2022년 2월까지 텐바이텐에 있던 모든 품목을 스마트스토어로 옮겨왔습니다.

제가 활동을 시작하던 시기에는 텐바이텐이라는 브랜드가 문구 시장을 독점하다시피 했었고 전체적인 라인업 관리도 유니크하게 되었는데, 시장이 커지고

플랫폼이 다양화되면서 그 전만큼의 독점적인 위치는 아니게 되었습니다. 자연히 부담을 감수하면서 텐바이텐에 입점해 있어야만 할 필요는 없게 되었지요.

빈티지 문구의 특성상, 대부분은 기존에 이미 있는 소스를 편집디자인으로 재가공하여 만든 것들이었습니다. 저는 빈티지 문구계의 몇 안 되는 창작 일러스트레이터였고, 창작 앤틱빈티지 문구는 수요는 있었지만 공급이 부족했지요. '대형 플랫폼에 입점해 수수료는 수수료대로 내고 관리는 제대로 받지 못하느니 스스로 스마트스토어를 개척해 보자!'라고 마음먹고 대이주 계획을 하나씩 수행해나갔을 때, 이전 플랫폼에 있던 제 수많은 팬들도 감사히 함께 해 주셨습니다. 플랫폼에 구애받지 않는, 공고히 하기 전략의 결과물이었습니다. 그러다 보니 매출이 초창기의 높은 수준으로 돌아왔는데, 바꿔 말하면 두 달 사이에 1이었던 매출이 10 단위가 되면서 혼자 감당하기 어려운 수준이 되었습니다. 거기에, 플랫폼은 자체 물류 창고와 자체 배송 시스템이 있는 반면 스마트스토어 초짜에게는 그런 시스템이 없었고, 매일 우체국 배송을 가는 것은 저에게 너무 힘든 일이었지요.

번아웃이 올 수 밖에 없었습니다. 그림을 그리고 문구를 기획, 제작하는 것에만 신경을 쓸 수 없었고 포장과 C/S, 시스템 이전과 매일 사투를 벌였습니다. 그렇게 고전하다 굿즈로 수익을 내는 온라인 강의를 운영하던 하슈 작가님의 "나만의 굿즈브랜드 만들고 월급만큼 벌기"라는 강의를 듣게 되었고, 어느 정도 규모가 있는 문구 작가는 1인 사업자에서 직원이 있는 형태로 변모하기도 한다는 것을 알게 되었죠. 그 당시 저의 수입은 대단히 많진 않았고 또래 중소기업 회사원 친구들의 1.5~1.8배 정도였는데, 그림을 그릴 시간이 부족해지고 기력이 쇠해지는 걸 스스로 느꼈을 때 이대로는 이 수입도 나올 수 없음을 직감했습니다. 그러다 직원을 뽑아야겠다는 큰 결심을 하게 되었지요.

다른 문구 작가들이나 일러스트레이터들에게 물어본 결과 첫 직원은 지인(친구 또는 팬)이 될 가능성이 높다고 들었고, 이후 제가 어떤 일을 나누고 어떻게 시급을 주고, 업무를 얼마나 맡길 것인가를 고민하고 나서 SNS에 직원 모집 글을 올렸습니다. 지원자 몇 분 중 오래 저를 지켜본 팬이자 동료 작가, 기획자인 수호자 '올빼미' 님과 여러 이야기를 나눈 끝에, 직원으로 맞이하게 되었습니다. 살랭의 은신처는 작가인 저, 살랭^{saleign}과 직원인 수호자^{guardian} 둘로 분업을 진행하고 난 후 서서히 성장하게 되었습니다. 포장, 배송, 스토어 및 입점처 물류 관리, C/S, 기획과 회계, 사무를 수호자님께 차차 이관하고 나니 저에겐 한 달에서 두 달 간격으로 꾸준히 새로운 그림과 문구류를 그리고 기획하는 루틴이 자리잡을 여유가 생겼고, 예전보다 좀 더 복잡한 기획을 시작할 수 있게 되었습니다. 저와 첫 번째 수호자, 올빼미 님과 쌓아 올린 여러 일러스트레이션 굿즈 기획 운영 팁들을 적어보고자 합니다.

팬들과의 연회, 이벤트 1 - <응원가들 (The Caretakers)>

첫 번째 수호자이던 '올빼미' 님이 물류와 스마트스토어 시스템을 숙지하고 맡게 되면서 처음 기획자로서 제안하신 것은 이벤트를 하자는 것이었습니다. 수호자 올빼미 님의 진단으로는 작가인 제가 전업에 들어서 스마트스토어로 이관 업무, 수호자 고용을 하기까지 매우 지쳐 보였고, 따라서 제가 힘을 얻는 것과, 새로운 시스템을 짜는 데 필요한 피드백을 받는 것이 필요해 보였다고 합니다. 그래서 올빼미 님이 제안한 이벤트가 〈응원가들^{The Caretakers}〉입니다. 올빼미 님께서 이벤트의 주제, 내용, 형태를 제안해 주시면 구체적인 것을 함께 상의하고 이름을 붙여 확정했습니다.

응원가들(2022/02/05~02/10)의 내용은 간단합니다. 제 SNS 계정(블로그/인

스타그램/트위터 중 하나 이상)을 구독(팔로우)하고, (1) 좋아하는 굿즈 또는 좋아하는 저의 작품명 그리고 그것들을 좋아한 이유, (2) '살랭 님 파이팅!'을 이벤트 공지글 덧글(답글)로 다는 것입니다. 어렵지 않으면서도 구독과 덧글을 확실히 확보해 이벤트 글의 SNS 노출도를 높이고, 사람들이 원하는 굿즈 방향과 제 이전 작업, 문구류들에 대한 피드백을 얻을 수 있도록 설계했습니다.

이벤트 〈응원가들〉 모집 이미지

〈응원가들〉을 통해 제가 얻은 것은 두 가지입니다. 첫 번째, 저는 사람들의 선호도, 즉 팬들이 저를 지금까지 팔로우 하고 있는 계기인 굿즈와 좋아하는 이유를 알게 되었습니다. 그리고 그것이 주제(테마)별로 나뉘는지, 품목(물성)별로 나뉘는지 꼼꼼히 체크하며 스스로의 세계를 돌아볼 수 있었습니다. 쫓기듯 여유도 정신도 없던 그때, 이 과정을 통해 제가 얼마나 꾸준히, 많이, 열심히 그려 왔는지 알 수 있었습니다. 그것은 스스로를 다잡는 데 도움이 많이 되었습니다. 이 책의 독자 중, 무엇이라도 새롭게 마음을 먹고 싶은 작가들에게 기존 팬

들을 대상으로 유사한 이벤트를 진행해 보기를 권장하고 싶습니다. 이 이벤트는 스스로를, 그리고 팬들을 공고히 하는 데 효과적이었습니다. 그리고 두 번째, SNS상에서 덧글이 많이 달리는 게시글은 고품질의 상호작용 유발 게시물로 분류되어 계정과 글 노출도가 올라가게 되는데, 이는 그림의 감상층을 넓히는 데도 큰 도움을 주었습니다. 이때 받았던 응원 중 일부를 갈무리하여 공개합니다. 닉네임은 익명화하고 너무 개인적인 서사는 제외했습니다.

@F: 빈티지 스티커는 순정템으로 좋아하고 최근에는 작은 포카들이 많아져서 콜북도 너무 좋아합니다! 사엘라 작가님이랑 같이 콜라보하신 스티커들 너무 애정하고 작가님 꽃 그림들 항상 다꾸할 때마다 유용하게 사용하고 있어요. 작가님 항상 응원할게요! 살램 님 화이팅!

@JJ: 조각스티커, 씰스티커, 마테를 좋아해요. 자르는 것마저 엉성한 저 같은 곰손에게는 아주 간편한 것들이 좋아합니다. 그리고 살램님의 소우주관찰에서 별의 궤적을 굉장히 좋아해요! 다른 작품들도 볼 때마다 항상 감탄하게 되지만 별의 궤적은 살램 님을 막 알게 되었을 때 보고 충격적으로 너무 예뻐서 그 이후부터 살램 님 하면 가장 먼저 떠오르는 아이거든요. 항상 멋진 작품들 잘 보고 있습니다! 앞으로도 응원할게요! 살램 님 화이팅!

@J: 장미의 메모란덤을 시작으로 살램 님을 알게 되었어요. 다이어리 꾸미기라는 취미를 가진 지 얼마 안 된 때, 확고하게 키치가 취향이었던 제게 빈티지의 매력을 가르쳐주신 게 살램 님의 작품들이었던 것 같아요. 살램 님이 그려내시는 아름다움을 전부 다 좋아하지만 딱 하나를 꼽자면 소우주관찰 중 달의 위상이 정말 개인적인 취향을 관통한 작품이라고 생각합니다. 힘드셨음에도 이렇게 또 멋진 작품들을 보여주셔서 감사해요. 말주변이 없어 어휘력이 영 유치하지만, 진심으로 작가님이 행복하시길 바라요. 살램 님 파이팅입니다!

@Y: 전 인스를 가장 좋아합니다! 인물다꾸를 하기 때문이죠. 그런데 요즘은 pet 마테에도 관심이 가더라구요! 선명하고 무엇보다 컷이 쉽기 때문에 인물집에 포인트 주기 좋아요. 그리고 작가님 작품에선 별의 궤적과 시린 목련, 원예 알츠를 좋아합니다. 특히 별의 궤적은 살램 님만의 섬세하고 정교하며 고풍스럽고 우아하고 화려함의 극치라고 생각합니다. 시린 목련은 프레임과 목련이 자연스럽고 아름답게 배치되어 인물 다꾸하기에도 좋고, 원예 알츠는 색감이 너무 예쁘고 꽃이 아름다워요! 살램 님만의 독보적인 작품들 앞으로도 기대할게요! 항상 건강하시고 무리하지 마세요! 팬 5349728696호로서 언제나 응원하겠습니다.

> @○: 안녕하세요 살랭 님! 저는 살랭 님 작품이
> 라면 다 너무너무 좋지만 진주의 시간 마스킹테
> 이프가 제일 좋아요. 살랭 님을 알기전까진 마
> 스킹테이프는 그냥 단순한 패턴이 반복되는 테
> 이프로만 알고 있었는데, 살랭 님의 진주의 시
> 간 마스킹테이프를 보고 마스킹테이프가 단순
> 한 상품이 아니라 작품이 될 수도 있구나라고
> 생각한 것 같아요. 그리고 진주의 시간 마스킹
> 테이프에서 작은 진주들과 레이스들이 대칭을
> 이루고 있는 것이 너무 아름답다고 생각해요.
> 그리고 제일 마음에 든 부분은 가운데의 왕진주
> 예요. 왕진주가 중심을 딱! 잡아줘서 더더욱 마
> 스킹 테이프가 빛나는 것 같아요. 그리고 갑자
> 기 중간에 꽃들이 있으면 약간 어색할 수도 있
> 는데 자연스럽게 녹아들어 있는 꽃들이 너무 예
> 쁩니다.

팬들과의 연회, 이벤트 2 - <전승자들(The Night-Tellers)>

유행을 타지 않는 메모지를 주로 만드는 저에게 유행의 흐름은 그닥 상관이 없었습니다. 반대로 말하면 유행을 타지 않기 때문에 메모지를 꾸준히 판매하는 것이 살랭의 은신처가 가진 가장 큰 난제이기도 했습니다. 메모 공간이 많지 않고 장식적인 성향이 커서, 일반적으로 문구 시장에서 메모지를 주로 사용하는 층인 수험생들이 제 브랜드를 자주 사용하는 편은 아니었습니다. 다이어리, 수제 봉투 꾸미기를 하는 사람들이 메모지를 이리저리 오려 많이 사용하긴 했지만, 스티커가 한 장을 쓰면 모두 소진되어 회전율이 높은 반면 메모지는 한 권에 50~100매라 회전율도 높지 않았습니다.

이벤트 〈전승자들〉 모집 이미지

올빼미 님과 이야기하면서 제가 왜 메모지를 계속 만드는지 생각해 보게 되었습니다. 처음에 친구 작가(새턴라이트)의 추천으로 만들었다가 대표 품목이 된 이후, 메모지를 계속 만든 이유는 제가 가장 많이 사용해서입니다. 다양하고 알록달록한 색색의 메모지들을 모으고, 저는 그 위에 일기를 자주 썼습니다. 메모지, 노트패드에 '쓰는 행위'를 곰곰이 생각하다 보니 책, 시, 노래 가사의 구절을 필사하는 만년필, 잉크 마니아들도 떠올랐지요. 그런데 메모지를 주로 구매하는 '꾸미기' 층과 '필사'하는 층이 생각보다 많이 겹치지 않는다는 것을 깨닫게 되었습니다. 그래서 '필사'의 즐거움을 '꾸미기' 층에게 알려주어 메모지에 기록하는 습관의 재미를 전수해주면 어떨까? 두 층을 교차 소개^{cross}하는 것이 어떨까, 하고 생각했습니다.

나아가 '기록하는 습관'을 평소 제가 어떻게 생각하는지 돌아보았습니다. 강박이 강한 저에게 기록이라는 건 평온함을 주는 행위였지요. 저는 할 일^{To-do list}, 한 일^{Done-list}, 가계부, 행복 일기, 감정 기록 일기, 성취 일기 등을 모두 메모지에 자주 씁니다. SNS에 여러 차례에 걸쳐 제 기록 습관을 소개하고 기록이 주는 이

로움과 즐거움, 평온함에 대해 구독자들과 덧글과 답글을 주고받았는데, 많은 분들이 '기록하는 습관'이 감정의 평온을 얻는 데 도움이 된다, 좋은 자기 성찰 수단이다, 또는 즐거운 취미라는 점에 공감을 해주셨습니다. 이런 점들을 토대로 저희는 7~8월, 메모지 구매율이 가장 낮은 시기에 기록하는 습관과 함께 메모지를 써보는 이벤트를 기획해 보자고 결정했지요. 무언가를 기록하는 것은 그 내용을 나중에 읽어볼 '나' 또는 '타인'에게 전승하는 것. 이에 착안해 이벤트의 이름을 〈전승자들〉로 정하게 되었습니다.

매일 의무적으로 기록하는 것은 어려운 일입니다. 이런 경우 인증이 도움이 됩니다. 함께 SNS에 인증을 하며 기록하는 습관을 같이 하면 혼자가 아니라 외롭지 않고, 성취감도 있고, 경쟁감도 있을 것이기에 주 3회 기록하고 인증하며 함께 4주를 달리도록 설정했습니다. 함께 각자의 기록을 12회차만큼 엮어내면서 완주하면 소소한 경품도 받을 수 있게 준비하였습니다. 개인의 기록은 일기, 필사가 대표적이라면 여러 명의 기록은 편지가 대표적이니 경품으로는 개인의 미적 취향에 따라 수집하기도 하고, 편지를 주고받을 때 실제로 사용할 수도 있는 실제 우표를 특별히 제작해 홍보해 보았습니다. 덤으로 〈전승자들〉 이벤트 테마로 만든 메모지의 A5 편지지 버전도 소량 제작해서 같이 보내기로 했지요.

〈전승자들〉 이벤트에 참여해주신 거의 모든 분이 12회차를 완주하면서, 보다 다양한 메모지 활용 방법을 접했습니다. 기록 습관을 처음 시작하면서 기록할 일이 많아지고, 더 자주 기록하게 되어 메모지를 소진하게 되는 분들도 많았고, 다 쓴 메모지를 그림이 보이게 접어 보관하는 방법을 소개한 후에는 인테리어 소품처럼 메모지를 함에 보관하거나 책자처럼 엮는 분도 계셨지요. 더불어 살랭의 은신처의 대표적인 수식어 중 하나인, '기록적이다'Recording'라는 브랜

드 정체성을 전달하는 데 큰 영향을 끼쳤습니다. '살랑의 은신처 메모지' 하면 화려한 빈티지풍 다꾸 메모지라는 것뿐만 아니라 특별한 기록을 하는 메모지라는 인식의 확장을 얻을 수도 있었습니다. 이처럼 이벤트는 팬층을 넓히고 공고히할 뿐만 아니라, 작가 스스로의 세계를 넓히고 공고히할 수도 있습니다.

세 번째 전략 이벤트 - <수집가들(The Collectors)>

COVID19로 한동안 오프라인 행사에 참여할 수 없었는데, 2022년 후반부터 방역 규제가 차차 완화되었지요. 이에 따라 소비자층과 작가를 불문하고 오프라인 행사에 대한 기대도 커졌습니다. 저 또한 큰 행사를 나간 지 몇 년이 지난 상태였으니 2023년에는 큰 행사를 나가 인지도를 올릴 생각이었습니다. 일러스트레이션 페어들 같은 큰 행사는 거의 개최 6개월에서 1년 전에 신청을 받습니다. 저는 올빼미 님과 상의 후, 2023년 2월에는 K-일러스트레이션 페어(이하 K일페)에, 7월, 12월에는 국내 최대 일러스트레이션 행사인 서울일러스트레이션 페어(이하 서일페)에 참여하기로 결정했습니다.

가장 먼저 개최되는 행사는 2023년 2월의 K일페. 약 2년 간 일러스트레이션 페어들은 굿즈 판매 부스들을 중심으로 운영되고 있었습니다. 저는 일러스트레이션 페어인 만큼, '일러스트레이션 전시'를 메인 포인트로 잡고 싶었습니다. 그러려면 부스가 굿즈 중심으로만 돌아가는 게 아니라, 전시와 매대 두 가지 포인트를 다 잡을 수 있어야 했지요. 온라인에서 저를 이미 알더라도 오프라인에 방문할 메리트가 필요했습니다. 단순히 원화 전시를 볼 수 있다는 것은 발걸음을 돋우는 요소가 아닙니다. 따라서 저는 행사 홍보 겸 행사장으로의 고객 유도를 위해 올빼미 님과 함께 <수집가들> 이벤트를 기획했습니다. 올빼미 님은 '부스 앞에 사람이 꼭 있어야 한다'는 점을 강조하셨습니다. 부스를 보러 오는 사

람이 항상 존재해야 저를 모르는 방문객들의 시선을 끌 수 있다고요. 정말, 아이러니하게도 행사장에서는 사람이 많은 부스일수록 방문객이 더 몰리는 경향이 있습니다. 이 점을 감안한 이벤트입니다.

〈수집가들〉 이벤트는 오프라인 베이스의 경품 교환 이벤트인데요, 온라인에서 저를 알고 오는 분들이 많은 만큼 온라인 구매 시 나가는 명함을 이용했습니다. 스마트스토어 구매 시 '올빼미의 명함', 예판 구매 시 '살랭의 명함'이 같이 증정되었지요.

이벤트 〈수집가들〉 모집 이미지

지난 〈전승자들〉 이벤트 때 완주자 기념 우표가 굉장히 인기가 많았습니다. 그래서 〈수집가들〉에는 명함을 모아 오면 〈수집가들〉 한정 우표, 씰링 왁스 헤드, 틴케이스, 실크 트윌리 스카프, 그리고 업사이클 빈티지(빈티지 제품을 재활용해 새로운 소품으로 만드는 것) 소품들을 교환할 수 있게 하였지요.

원래 취지는 스마트스토어에서 구매하신 분들에게 이벤트 안내문을 보내드리고, '스마트스토어에서 제 아트 상품 문구를 구매하셨다면 K일페도 보러 오세요! 한정 교환 이벤트를 준비하고 있어요' 였는데요. 한정 교환 물품의 희소성과 아름다움 덕분에 입소문이 나면서 매출이 크게 증가했습니다. 후술하겠지만, 행사장 제 부스에는 원화와 부스 전시를 관람하는 분들이 계속 있었죠. 비록 〈수집가들〉의 교환 물품 준비 비용은 많이 들었지만 행사와 스마트스토어 매출 면에서 큰 기여를 하고, 구매 고객들은 한정 상품을 얻고 K일페에서 심화 관람 경험을 하실 수 있게 한 이벤트였습니다.

산행의 순설지 연대기

5

팬, 작업, 브랜드로서의 사업을 넓히고 공고히 하기 (4) - 기획 행사

2023년 2월 열린 K일러스트레이션 페어는 이 해 예정된 세 번의 행사 참가를 여는 첫 행사였습니다. 오랜만에 나가는 행사이고, 행사 참가 비용이 비싼 만큼, 저와 올빼미님은 여러 차례 회의를 거쳐 행사를 준비했습니다. 다음은 행사 기획을 116p의 전략 계획에 이어 정리해본 것입니다.

저는 행사에 일러스트레이션 브랜드 참가자로서의 목표와 방안을 처음 시작하던 때와 같이 대략적으로 적어보았습니다. 여기서 살렝의 은신처가 보이고 싶은 이미지를 구체화하고, 마케팅 요소들을 적어나갔지요. 올빼미 님과 상의하며 여러 차례 의견 교환을 하기도 했습니다.

K일페 전략 책정 및 전개 계획

살랭의 은신처 미션	Seg. 시장의 세분화	4P. 마케팅 믹스(넓히기)

살랭의 은신처 미션

창작 빈티지 다꾸의
대명사가 된다.

↓

살랭의 은신처 목적, 목표

일상의 특별한 아름다움을 제공
꿈처럼 매끄러운 고객
경험 선사

↓

살랭의 은신처 전략 포트폴리오

넓히기	공고히 하기
오프라인 행사 프로모션 이벤트	전승자 수집가 탐미가

Seg. 시장의 세분화

빈티지 다꾸 시장

↓

Tar. 표적 고객 선정

20~30대 위주.
스트레스를 적은 시간 내에
다꾸로 푸는 워킹 비/미혼.
기혼 여성

↓

Pos. 포지셔닝

한 장의 아름다움을
간단하게 완성할 수 있는
굿즈를 만드는 창작 빈티지
일러스트레이터 브랜드

4P. 마케팅 믹스(넓히기)

제품	가격
메모지(대표) PET 테이프 마스킹테이프	스마트스토어 온고잉보다 조금 더 저렴
프로모션	채널 전략
수집가 이벤트 SNS 1일 1글 부스 차별화	현장에서만 볼 수 있는 한정품

살랭 **작가**

메모지는 대표 품목이므로 필수. 차
별화 포인트이기도 함

올빼미 **기획운영자**

PET 테이프와 금박 테이프는 시선
을 끌 수 있는 차별적 품목

살랭 **작가**

원화와 카탈로그는 인상적인 경험
형성

올빼미 **기획운영자**

DP의 차별화는 타 부스와 장르적
차이를 형성

행사에 저 혼자 참가하기는 역부족일 것 같아, 아르바이트생 '용병'들을 고용하기로 정했습니다. '용병' 두 분을 모시고, 행사 전 사전 미팅을 진행해 살랭의 은신처가 추구하는 이 행사의 목표와 보여지길 원하는 이미지를 설명하고, 계약서를 작성한 후 행사에서 지켜야 할 몇 가지 매뉴얼을 전달했습니다.

4P. 마케팅 믹스(넓히기)

제품	가격	프로모션	채널 전략
메모지(대표) PET 테이프 마스킹테이프	스마트스토어 온고잉보다 조금 더 저렴	수집가 이벤트 SNS 1일 1글 부스 차별화	현장에서만 볼 수 있는 한정품
• 메모지 200여 종 중 31종. 다꾸 및 기록 경험 강조 • 국내에서 최초로 들여온 차별화된 PET 테이프 선보이기 • 온라인과 오프라인 제품별 반응 비교(PET 테이프 실물 체험)	• 행사 오는 시간과 비용, 입장료를 고려해서 온라인보다 약간 더 낮게 측정 • 온라인 고객들이 불평 등하다 느끼지 않도록 온라인 이벤트 〈수집가들〉을 통해 가격 쿠폰이라는 메리트 제공 • 접근성이 낮고 충성 고객이 주로 모이는 예약판매가보다는 높게	• 시트지와 폼보드, 캐릭터 위주의 타 부스들과 차별점을 극대화 • 원화 전시를 통해 직접 그리는 창작 행위와 밀도감 강조 • 용병(아르바이트)를 둘고용, 한 명은 타 부스처럼 포장/계산, 한 명은 이 부스만의 차별점인 원화 관람과 큐레이션, 동선 통제를 통한 프로페셔널함을 강조	• 현장에서 진행하는 이벤트를 통해 현장의 메리트를 끌어올림 • 카탈로그, 디스플레이를 통해 브랜드 이미지—고아함과 화려함—을 극대화해서 각인시킴 • 하나의 세계로 들어갔다 나오는 마법 같은 부스 관람 경험 제공

살램 [작가]
올빼미와 상의

올빼미 [기획운영자]
살램과 상의

용병 [아르바이트]
상의 결과 전달(사전 미팅)
계약서, 매뉴얼 전달

페어에 사람들이 와 제 부스에 방문할 때 어떤 경험을 할 수 있게 설계할 수 있을까 고민하며 예상 단계들을 적어 보았습니다. 소비자 여정 지도[Customer Journey Map][1]는 대학 시절 수강한 UX/UI(User Experience, 사용자 경험) 디자인 수업 때 배운 마케팅 툴인데요. 소비자가 경험하는 각 단계별로 어떤 질문, 문제의식을 가지고 어떤 행동을 할 수 있는지, 문제가 발생하는 지점이 있는지 검토할 수 있습니다. 여기에 린 쇼스택[Lynn Shostack]이 80년대 제안한 서비스 청사진[Service Blueprint], 부스에 찾아온 고객 경험 프로세스, 그리고 만족스러운 여정을 위한 사전 준비 필요 단계들을 예상해 작성해 보았습니다.

1 제임스 캘박의 『Mapping Experiences: A Complete Guide to Creating Value through Journeys, Blueprints, and Diagrams(2016)』에서 더 자세한 툴의 내용들을 볼 수 있다.

K일페 소비자 여정 지도(CJM) 예상

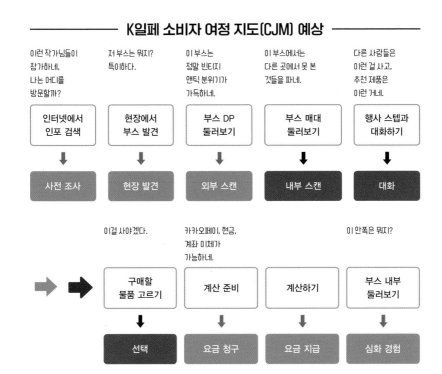

이런 작가님들이
참가하네,
나는 어디를
방문할까?

저 부스는 뭐지?
특이하다.

이 부스는
정말 빈티지
앤틱 분위기가
가득하네.

이 부스에서는
다른 곳에서 못 본
것들을 파네.

다른 사람들은
이런 걸 사고,
추천 제품은
이런 거네.

인터넷에서 인포 검색	현장에서 부스 발견	부스 DP 둘러보기	부스 매대 둘러보기	행사 스텝과 대화하기
사전 조사	현장 발견	외부 스캔	내부 스캔	대화

이걸 사야겠다.

카카오페이, 현금,
계좌 이체가
가능하네.

이 안쪽은 뭐지?

구매할 물품 고르기	계산 준비	계산하기	부스 내부 둘러보기
선택	요금 청구	요금 지급	심화 경험

153

K일페 서비스 청사진(SB)

인터넷에서 인포 검색	현장에서 부스 발견	부스 DP 둘러보기	부스 매대 둘러보기	→
↓	↓	↓	↓	
사전 조사	**현장 발견**	**외부 스캔**	**내부 스캔**	
			메모지/금박테이프/일반테이프	
↑	↑	↑	↑	
인포 등록	부스 DP 현장 DP	인사, 카탈로그 배부	카탈로그 펼쳐주기 테이프 풀어주기 샘플 안내 및 설명	

현장: 프런트

	상자 정리, 꺼내기 쉽게 재고 정리	안팎 동선 형성 및 유지	카탈로그 정리하기 테이프 감고 순서대로 쌓아 정렬, 재고 정리

현장: 백

컨셉 지정 행사 기획	품목 선별, 주문, 제작, 포장, 택배	부스 DP와 동선 미리 짜고 공유	매일 살랭과 올빼미 회의, 추천 품목과 노출 품목 미세 변경

현장 외 백업 기획 노출 분석

→	행사 스텝과 대화하기	구매할 물품 고르기	계산 준비	계산하기	부스 내부 둘러보기
	↓	↓	↓	↓	↓
	대화	**선택**	**요금 청구**	**요금 지급**	**심화 경험**
	↑	↑	↑	↑	↑
	계절, 취향, 인기도로 추천	DP 샘플 외 꺼내드리겠다 안내	계산 방법 안내	포장하고 계산	원화 체험, 더 알아볼 방법 설명
	고객의 눈·손이 가는 물건 미리 꺼내놓기		계산 합산	포장 프로세스	큐레이팅 준비

고용 '용병'들이 어떤 소비자 경험을 개선하는 데 도움을 줄 수 있는지도 체크
해 보았습니다.

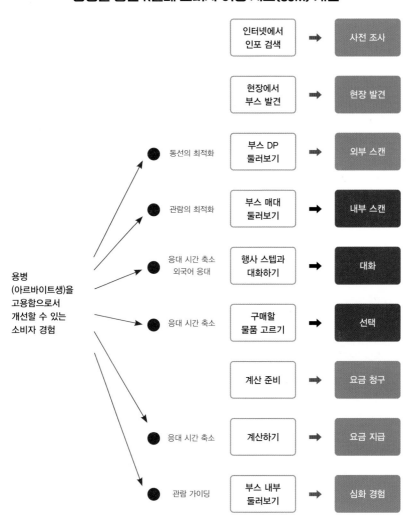

용병을 통한 K일페 소비자 여정 지도(CJM) 개선

부스를 어떻게 꾸릴지, 저와 용병들의 동선도 고민하고 용병 두 분의 역할과 동선이 조금씩 다르기 때문에 교대 방법에 대해서도 미리 논의했습니다.

─────── **K일페 부스 사진 및 역할 분담** ───────

용병 1 〔아르바이트〕

인사 및 호객, 브랜드 소개
계산, 포장, 응대(내국인, 외국인)
재고 실시간 정리 및 동선 최적화.
재고 일별 결산
명함, 스티커 배포
카탈로그 및 제품 상세 설명 제공

살랭 〔작가〕

일별 상황, 결산 올빼미와 공유

올빼미 〔기획운영자〕

일별 상황, 성과 분석 및 차일 응대 방향 제시

⬇ 업무 및 휴식 교대

용병 2 〔아르바이트〕

인사 및 호객, 브랜드 소개
줄 관리, 관람객 동선 관리
원화 및 원화 파일, 꾸밈 파일 큐레이션
명함, 스티커 배포
기업 또는 도매샵 아웃리치 매니저 심화 상담

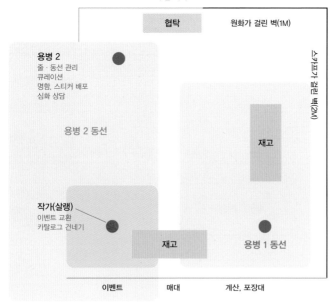

원화 파일,
꾸밈 예시

협탁　　　원화가 걸린 벽(1M)

스카프가 걸린 벽(2M)

용병 2
줄·동선 관리
큐레이션
명함, 스티커 배포
심화 상담

용병 2 동선

재고

작가(살랭)
이벤트 교환
카탈로그 건네기

재고　　　용병 1 동선

이벤트　　매대　　계산, 포장대

직원(올빼미)
재고 정리
성과 정리
노출도 우선 순위
상의하기

용병 1
계산, 포장, 응대
재고 정리
명함, 스티커 배포

156

꼼꼼하게 준비한 결과, K-일러스트레이션 페어를 잘 마칠 수 있었습니다. 오프라인에서만 볼 수 있는 원화들, 제가 꾸민 다이어리 예시들, 액자들과 다양한 소품들을 선보였지요. 현장에서 작품들에 대한 이야기를 나누고, 수집가 이벤트로 찾아온 팬분들과 소통하면서 더 많은 사람과 작업의 저변을 나누고 동시에 공고히 할 수 있었습니다. 원래는 저변을 넓히기만 생각했는데, 〈수집가들〉 이벤트를 통해 예상 외의 소득으로 공고히 하기까지 얻을 수 있었습니다.

7월, 12월에 열리는 서울일러스트레이션 페어는 국내에서 가장 큰 행사입니다. 서일페는 찾아오는 사람들이 아주 많다는 것이 도드라지는 행사이기 때문에, 그 다음 행사인 서일페에서는 공격적으로 팬의 저변을 넓히기 위해 기획하고 참가했습니다. 서일페는 지난 행사 리포트(통계)를 제공하고 있어서 이를 기획에 활용했는데, 이중 참가자 연령과 성별, 부스 수, 참가자 설문 결과 부스 수입 통계, 관람객 수 등을 활용해 전략 계획을 좀 더 구체적으로 수립했습니다.

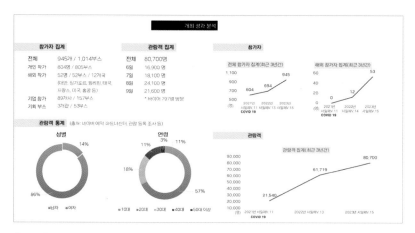

출처: 서울일러스트레이션 페어 2023 개최결과 보고서

이 때가 역대 서일페 중 부스도 가장 많이 받고, 예상 관람객 수도 가장 많았던 터라 부스의 홍수 속에서 좀 더 차별화된 기획을 고민하다가, 참가 예정 부스들의 계정들을 살펴보며 디스플레이(DP), 상품군, 현장 이벤트들을 분석하고 차별화된 전략을 취했습니다.

특히 많은 부스들이 조건성 증정 이벤트(SNS 팔로우 시 스티커 증정)나 랜덤 뽑기 이벤트(1~5등, 꽝이 적힌 뽑기판에 일정 금액을 내면 응모할 수 있는 것)를 실시했기 때문에, 이 둘은 피했습니다.

── SALEIGN'S LAIR SIF V15. 서일페 전략 책정 및 전개 계획 ──

살랭의 은신처 미션
창작 빈티지 일러스트레이션 및 아트 상품의 대명사 되기

↓

살랭의 은신처 목적, 목표
신규 고객 노출 및 유입

↓

살랭의 은신처 전략 포트폴리오

Seg. 시장의 세분화
빈티지 다꾸(문구) 빈티지 아트 상품(리빙)

↓

Tar. 표적 고객 선정
20~30대 위주의 여성(굿즈) 40~50대 예술 기획 종사자

↓

Pos. 포지셔닝
고아하고 화려한, 품위 있는, 전문적인 일러스트레이션과 아트 상품을 취급하는 일러스트레이터

4P. 마케팅 믹스(넓히기)

제품	가격
메모지(대표) TAPES(대표) 원화, 스카프	스마트스토어 온고잉보다 조금 더 저렴

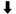

프로모션	채널 전략
SNS 마케팅 부스 차별화 체험 제품	현장에서만 볼 수 있는 DP, 카탈로그

살랭 **작가**

1. 메모지는 대표 품목이므로 '일러스트레이션 굿즈'를 취급하는 '일러스트레이터'로 정체화
2. PET 테이프와 금박 우표 테이프는 시선을 끌 수 있는 차별적 품목
3. 원화와 카탈로그, 액자와 DP는 인상적인 경험, 전문적인 인상 형성
4. 타 부스와 장르적, 애티튜드적 차이를 형성

4P. 마케팅 믹스(넓히기)

제품	가격	프로모션	채널 전략
메모지(대표) TAPES 테이프 원화, 스카프	스마트스토어 온고잉보다 조금 더 저렴	SNS 마케팅 부스 차별화 체험 제품	현장에서만 볼 수 있는 DP, 카탈로그
• 메모지 200여 종 중 32종 다꾸 및 기록 경험 강조 • 국내에서 최초로 들여온 차별화된 테이프 선보이기 • 소량씩 체험용으로 배부 활용 예시 비치하고 소개, 원화와 스카프로 입도하기	• 행사 오는 시간과 비용, 입장료를 고려해서 온라인보다 약간 더 낮게 측정 • 온라인 고객들이 불평등하다 느끼지 않도록 기존 고객이 찾아오면 덤 증정하고 환영하기 • 접근성이 낮고 충성 고객이 주로 모이는 예약 판매가보다는 높게	• 시트지와 폼보드, 캐릭터 위주의 타 부스들과 차별점을 극대화 • 원화 전시를 통해 직접 그리는 창작 행위와 밀도감 강조 • 용병(아르바이트)를 돌고용. 한 명은 타 부스처럼 포장/계산, 한 명은 이 부스만의 차별점인 원화 관람과 큐레이션, 동선 통제를 통한 프로페셔널함을 강조	• 현장에서 진행하는 이벤트들의 홍수 속 자신 있게 이벤트 진행 않기 사행성 뽑기 하지 않기 • 카탈로그, 디스플레이를 통해 브랜드 이미지—고아함과 화려함—을 극대화해서 각인시킴 • 전문적인 외국인 응대 매뉴얼 • 분기별 명함 로테이션

살랭 **작가**
기획운영자

용병 **아르바이트**
계약서, 매뉴얼 전달
브랜드 에티튜드 교육

K일페 때 부스 한 쪽에서는 판매를, 한 쪽에서는 원화와 관람을 도운 것과 달리, 서일페는 훨씬 더 산만하고 부스 수도 많은 행사임을 고려해서 용병들의 동선도 달리 설정했습니다. 원화들은 부스 양 옆 벽 앞쪽에 설치해 관람하며 자연스럽게 볼 수 있도록 하고, 큰 풍경을 만드는 스카프들을 뒤쪽에 배치해서 부스의 전반적인 분위기와 배경을 자아냈습니다. 꼼꼼한 기획과 준비로 서일페에서는 4일간 천만 원이 훌쩍 넘는 수익을 얻고, 성공적인 팬들의 저변 넓히기, 그리고 작품 활동을 위한 생활의 터전 수립을 할 수 있었습니다.

이처럼 일러스트레이션 소품, 굿즈(문구)와 연관된 활동을 통해 저는 제 활동의 저변을 점차 넓혀나갔습니다. 작업을 토대로 팬들과 상호작용을 주고받을 수 있는 판매 활동, 이벤트, 행사 활동을 하고, 일러스트레이션 브랜드로서의

특수한 위치를 강화하는 방식이지요. 이들을 통해 제가 안정적으로 생활할 수 있는 여유를 확보하고, 일러스트레이션 브랜드로서의 노출도를 강화해 여러 외주 작업도 병행하면서 다시 작업을 쌓아 나갈 수 있었습니다. 활동에 한계를 두지 않고 저변을 넓혀나가는 것은 지속적인 일러스트레이션 활동에 도움이 크게 됩니다. 두려워하지 말고, 어떻게 하면 나의 팬과 작품을 토대로 작용할 수 있는지, 소품이 생소하더라도 디지털 프린트와 같은 엽서부터 시도해보시는 건 어떨까요?

브랜드
바로세우기
**Firming the
Brand**

3부

일러스트레이터가 자라나는 법

1

적절한 거리

마이너 일러스트레이터 브랜드로서 홀로서기를 결심했다면, 하나 헷갈리지 말아야 할 것이 있습니다. 바로 사교성과 사회성인데요, 내 작품 활동에 있어 고집을 지킨다는 것이 사교성과 사회성이 없다는 걸 뜻하지 않습니다. 작품 활동을 안정적으로 이어나가려면 앞서 말했듯이 생계를 이어 나가야 하고, 작품을 보는 이(그리고 때로는 의뢰도 하는 이)가 있어야 하기 때문이지요. 나 자신은 사교적이지 않아도, 예술가는 사회성이 있어야 합니다. 왜냐하면 생계를 유지한다는 것은 산속에 틀어박혀 고립을 원하는 것이 아니라, 어쨌든 금전적, 물질적 재화를 획득하기 위해 사회 속에서 관계를 맺고 살아간다는 것을 의미하기 때문입니다. 마이너하다는 것은 작품과 작품 활동의 성향을 이야기하는 것이지, 사회에서의 완전한 고립을 의미하지 않습니다. 어쨌거나 작품—원화—소

The Growth of Illustrator

품을 판매함으로써 생계를 유지하여 더 많은 마이너 작품들을 지속하길 원한다면 일러스트레이터는 브랜드로서 최소한의 사회성을 갖춘 판매자가 되어야 합니다.

반대로, 사회적이라는 것은 사교적이란 것과 다르고, 판매자로서 사회성을 갖춘다는 것은 구매자와 사교를 맺는다는 것을 필요조건으로 하지 않습니다. 일러스트레이터로서 그림의 창조자로 존재한다는 것은 사교에 있어 몇 가지 층위(레이어)를 갖는다는 것을 의미하기도 합니다. 창조자들인 작가들끼리 사교 관계를 맺을 수도 있고, 팬 혹은 구매자, 클라이언트와 기업과 사교 관계를 맺을 수도 있습니다. 저는 이 파트에서 '거리'에 대해 말해보고자 합니다. 까다롭고 조심스러운 주제이지만, 마이너 일러스트레이터로서의 존속을 위해 스스로 고수하고 추천하는 거리의 측정 척도를 가지고 있습니다.

미학에서의 심미적 예술 이론

원론적인 부분부터 서술해 보겠습니다. 1부에서 칸트 미학을 기반으로 '예술가로서 예술의 영감 떠올리기'를 언급했는데, 이외에도 여러 유명한 이론 갈래들이 있지만 근대 그리고 현대 예술에 많은 영향을 준 이론은 취미 판단에서 나온 미적 경험론이 대표적이라고 생각합니다. 취미 판단은, 우리가 무엇을 보고 아름답다고 느끼는 판단, 즉 미적인 즐거움을 느끼는 인식의 판단입니다.[1] 칸트는 인간의 인식 능력에서 취미 판단 능력을 이야기하는데, 이는 인간 개개인 중 특수한 경우만 미적 판단을 하는 것이 아니라, 인간 보편적인 인식 기관에서 비롯한 여러 판단 능력임을 말합니다. 즉, 인식 기관을 지닌 인간이라면 보편적으로 미적 취미 판단을 할 수 있다는 말이지요. 따라서 미적인 즐거움, 쾌감은 완

1 임마누엘 칸트. 『판단력비판』. 『순수이성비판』, 『실천이성비판』과 함께 칸트의 3대 비판이라고 불린다.



일러스트레이터가 살아남는 법

전히 개인적인 게 아니라 공통적인 부분이 있고, 향유자들간의 소통, 일치 가능성이 있습니다. 우리가 '아름답다'라고 이야기할 수 있고 '너도 이것을 아름답다고 생각해?'하고 이야기 나눌 수 있는 것은 미적 취미 판단의 보편성 때문이지요.[2]

우리가 쾌적하다, 불쾌하다, 만족스럽다, 불만족스럽다고 이야기하는 취미 판단에는 두 가지가 있는데, 하나는 감관 취미 판단이라고 하고, 다른 하나를 미적 취미 판단이라고 합니다. 칸트가 짚은 인간의 인식 기관 중 감각 기관(오감)에 만족스러운 것을 감관 취미 판단이라고 합니다. 예컨대 목이 마를 때 물을 마시면 쾌적하다고 느끼는 것이지요. 미적 경험은 미적 취미 판단에 관련된 경험을 말합니다. 이는 감성적인 판단인데, 특이하게도 논리적 판단이 아니라는 특징을 갖고 있습니다.

논리적 판단이란 x라는 대상의 특징이 y 개념에 일치하는지를 판단하는 것입니다. 그러나 우리가 예술을 감상할 때 그런가요? 아닙니다. 칸트에 의하면 아름답다는 것, 미적 취미 판단은 x(대상)에 대한 판단이 아니라, 이것이 나에게 일으키는 관계, 영향, 쾌적하고 불쾌한 감정의 관계들에 대한 판단입니다. 대상이 어떤 개념과 일치하는지와는 상관이 없지요.

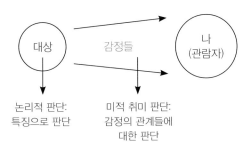

2 노엘 캐럴, 「예술철학」 3장 참고

우리가 무언가를 '선하다' 또는 '쾌적하다'라고 느끼는 것과 '아름답다'라고 느끼는 것은 다릅니다. 칸트에 의하면, 미적 판단은 무관심적Interesslossigkeit입니다. 이게 무슨 뜻이냐면, 아름다운 것은 내가 기대했던 개념, 목적, 필요가 충족되어오는 만족감이 아니라 어떠한 이해 관계와도 무관하다는 것을 말합니다. 예를들어 정원의 그림을 감상했을 때 '아름답다'라고 느끼는 것은 이 정원이 과학적으로 사실적인 표현을 하기 때문이거나, 건축적으로 유의미한 표현이기 때문일수도 있지만, 그 이전에 우리는 그런 개념에 대한 판단을 하기보다는 그저 '아름답기 때문에', '아름답다'라고 느끼지요.

보태니컬 아트와 식물세밀화는 그런 면에서 구분됩니다. 보태니컬 아트Botanical Art는 예술의 영역에 속하지만, 식물세밀화Scientific Plant Illustration는 식물분류적, 형태적 개념들을 논리적으로 보여주어야 하는 그림이죠. 식물세밀화는 논리적 판단이 우선됩니다. 이 식물의 특징을 잘 보여주고, 생애주기를 잘 보여주어 개념에 합당하다는 논리적 판단이 가장 큰 평가 기준이죠. 반면에 보태니컬 아트는 순수 예술 분야에 해당하기 때문에, 그런 논리적 이해관계가 없어도 '아름다우면' 그 자체로 충분합니다.

'정보 전달'이나 '논리적 이해관계'에 집중한 그림과 '미적 경험', '아름다움'에 집중한 그림.

때문에 미적 판단은 무관심적이면서 보편적 전달 가능성을 갖습니다. 즉 아름다움에 대한 판단은 어떤 관심, 개념, 규칙에 묶여 우리의 입장을 다르게 하는 지점과 관련되지 않고, 이 때문에 여러 사람과 소통, 공유, '너도 그렇게 생각해?' 등의 말을 나눌 수 있습니다. 근현대 미학에서 미적 태도론은 칸트론에 입각하여 진정한 미적 태도는 무관심적 관조이며, 이것이 예술 작품을 대하는 적절한 태도라고 주장합니다. 그리고 이것이 적절한 미적 경험이며, 경험 자체를 넘어선 다른 목적이 없는 집중, 몰입이라고 정의하지요. 나아가 예술을 정의함에 있어, 예술의 본질은 미적 경험을 제공하려는 의도이며, 미적 경험은 다른 목적이 있는 것이 아니라 예술 감상 자체에 몰입하고 집중하는 관조 상태라고 정의합니다.

The Growth of Illustrator

심미적 예술 정의 1

x가 미적 경험을 제공하는 능력(기능)을 가지게 하게끔 만들어졌다면(미적 경험을 제공하도록 의도적으로 만들어진 것이라면),
그때에만 x는 예술 작품이다.

심미적 예술 이론에 따르면, 어떤 것이 예술 작품이라는 것은 이것이 미적 경험을 제공하는 기능을 가지도록 의도적으로 만들어진 대상이라는 뜻입니다. 실제로 이 작품이 미적 경험을 일으키지 못해 수행하지 못하더라도, 미적 경험을 주도록 '의도'된 것이라면 예술이라고 정의합니다. 어떤 예술 정의 이론도 모든 예술 작품을 포괄하기에는 어려움이 있지만, 심미적 예술 정의를 살펴 보면 다음과 같이 다시 정리해 볼 수 있지요.

심미적 예술 정의 2

x가 **미적 경험(무관심적이며 보편성을 가진 미적 취미 판단)을 제공하는 능력(기능)을 가지게 하게끔 만들어졌다면**(미적 경험을 제공하도록 의도적으로 만들어진 것이라면),
그때에만 x는 예술 작품이다.

여러분의 예술에 대한 입장은 모두 다르겠지만, 적어도 저는 이 파트에서는 심미적 예술 정의에서의 관조성, 즉 거리두기에 대해 말해보고자 합니다.

무관심적 미적 경험의 필요성

앞서 말한 예술 이론은 반론이 많고, 현대에도 예술 정의 또는 정의에 반대하는 움직임은 아주 활발하기 때문에 예술은 어떠해야 한다, 어떠하면 안 된다 포괄적으로 말할 수 있는 정의가 있다고 생각하지는 않습니다. 다만 심미적 예술 이론에서 배울 점은 우리 사회가 과연 예술에서 어떤 역할을 기대하는가를 생각해볼 수 있다는 점 같습니다. 사회 참여적인 예술도 많고, 정치적인 예술(프로파간다)도 많습니다. 그런데 제가 느끼는 바로 많은 이들이 마이너 일러스트레이션에 푹 빠지게 되는 이유는, 작품을 보며 현실의 고난과 어려움을 잠시 뒤로하고 '아름다움'을 경험할 수 있기 때문입니다.

강박과 불안을 동력 삼아 예술을 수행하듯이 쌓아온 저에게 미적 경험의 무관심적 속성은 꽤나 중요한 속성이어서, 제 작품을 보는 이들에겐 관람 시간만큼은 다양한 개념, 조건들을 먼저 따지지 않고 감상하는 시간을 제공하고자 노력하고 있습니다. 물론 작품을 보면서 사회적인 이슈와 연관 지어 볼 수도 있고, 개인이 느끼기에 어떤 개념을 표현한 것으로 보일 수도 있지요. 하지만 일러스트레이션을 그리면서 제가 중요하게 생각하는 것은 잠시 불안하고 강박적인 현실 세계의 조건들에서 벗어나 그 어떤 전제 조건 없이 무관심적 관조를 하게 해주는 것입니다. 예술에도 여러 종류가 있지만, 적어도 제 작품은 '평온함', '휴식'을 수행자(작가)와 관람객 모두가 얻기를 바라면서 그리는 것입니다.

현대인은 빠르고 광활한 인터넷망 속, 정보 과잉의 시대에 살고 있습니다. 하

다못해 이동 시간에 지하철, 버스를 타서도 광고에 노출되고 여러 이해 관계에 관련된 콘텐츠에 끊임없이 무방비하게 열려 있습니다. 여러 SF 영화에서 다루기도 했듯, 이제는 노출되지 않을 권리, 개인의 시간, 감각에 집중할 수 있는 권리가 중요하게 떠오르곤 하지요. 유튜브에서는 영상을 볼 때마다 광고를 송출하는데, 이제는 '프리미엄'이라는 유료 서비스를 통해 광고를 보지 않을 권리를 구독하는 시대가 되었습니다. 게임에서도 추가 결제를 통해 광고를 보지 않을 옵션을 선택하게끔 되어 있지요.

일러스트레이터로서 살며 갈망하게 된 것은, 제 작품이 정치 등의 작품 외적 요인에 흔들리지 않길 바라는 것입니다. 작가도 얼마든지 사회적인 목소리를 낼 수 있지요. 하지만 제 작품은 저와 동일시되는 게 아니라 그 자체로도 존재합니다. 저는 작품이 여러 조건에 좌지우지되는 것을 원치 않습니다. 마이너 일러스트레이터로서 활동하는 것도 무관심적 미적 경험을 중요시하기 때문도 있습니다. 여러분이 어떤 예술을 추구하는지 저는 잘 모릅니다. 다양한 세계가 있지요. 하지만 적어도 저는 작품 그 자체로 일러스트레이션들이 미적 경험을 제공하길 바라지, 시대와 가치에 따라 흔들리고 싶지 않습니다.

저는 제 은신처에 다른 사람들을 초대할 때, 적어도 그때만큼은 은신처에서의 경험만 온전히 느낄 수 있도록 하고 싶습니다. 그로 인해 추구하는 몇 가지 태도가 있는데, 본격적으로 예시를 서술해 보겠습니다. 여러분께서는 제가 어떤 예술관으로 어떤 태도를 고수하는지 살펴보고, 자신만의 태도를 수립하길 바라요. 이 태도가 옳다, 그르다 논하는 것이 아닙니다. 다만 제가 바라는 제 예술의 범위는 이렇다는 것이고, 글을 읽은 후 자신의 예술에 대해 생각해 보길 권합니다.

2

긍지를 갖추다

일러스트레이터로서 사회성을 갖추면서 무관심적 미적 경험을 제공하기 위해 취하는 첫 번째 태도는, 마이너 일러스트레이터로서 스스로 긍지를 갖는 것입니다. 스스로 일러스트레이터임에 긍지를 갖는다는 것은 일러스트레이션 활동 외부의 조건 말고 내부가 견고하여, 내부 요인만으로도 충분한 설명이 된다는 것이라고 생각합니다. 내 작품과 그 내용에 대해 미적 경험을 일으키려는 의도를 가지고, 이 의도가 관철될 것이라는 자신을 갖는 것이지요. 제 작품을 걸고 충분한 큐레이션을 했을 때, 사람들이 지나칠 것이 아니라 들어주고 설득될 것이라는 것을 스스로 믿는 것입니다. 이에 관련된 제 브랜드 활동은 다음과 같습니다.

브랜드 계정과 개인 계정의 분리

저도 이 방법에 대해 많이 고민했었습니다. 기존에는 개인 SNS 계정 한 개를 오래 운영하며, 작품과 일상, 사회·정치적 입장과 활동, 여러 가지 저 자신을 이루는 모든 뉴스와 경험들을 한꺼번에 올려 왔습니다. 그런데 브랜드 계정을 분리하여 따로 운영하는 것을 추천하는 건, 미적 경험에 방해가 되지 않기를 원하기 때문입니다.

사회 참여적 예술 브랜드에 대해서도, 계정을 분리하여 브랜드 계정을 따로 운영하길 추천합니다. 소셜 미디어 서비스 계정은 하나의 뉴스 가판대와 마찬가지입니다. 브랜드와 결이 맞는 것을 선별하여 큐레이션하는 곳이지요. 충분한 미적 경험(앞서 말했듯이 무관심적이고 보편성을 가진)을 작품 외부의 과잉 정보로부터 분리해 보여주려면 '일러스트레이터 이전에 인간인 나'와 '일러스트레이터가 운영하는 작품관인 브랜드 계정'도 분리하는 게 효과적입니다. 계정을 하나의 전시관이라고 생각하세요. 전시관과 내 방이 같지 않은 것처럼, 전시관은 그 전시를 효과적으로 보여주고 경험할 수 있도록 기획, 설치되어 있습니다. '나'와 여러 주제 면에서 입장이 일치하지 않는 사람이라도, 내 작품에서 미적 경험을 할 수 있습니다. 정보가 넘쳐나는 사회 속에서 관객들의 순도 높은 미적 경험을 도와주려면, 공간의 분리가 필요하다는 것입니다. 페어에 나가서 부스를 꾸리고, 전시를 기획해 전시장을 채우는 것처럼, 사람으로서의 '나'의 관심사가 담긴 계정과, 일러스트레이터 브랜드로서의 전시장을 분리 운영하는 것을 적극 추천합니다.

동시에 이는 '나'를 보호하는 방법이기도 합니다. 우리는 SNS를 통해 너무나 실시간으로 긴밀히 연결되어 있어, 작가와 향유가 사이의 거리가 지나치게 짧은 경우가 많습니다. 사람 대 사람을 알수록 작품의 이해가 깊어질 수도 있지

만, 작품 외적 정보로 미적 경험이 오도되기도 하죠. '나'와 '브랜드'가 분리되지 않으면 외부 조건에 의해 브랜드가 손상되는 것은 물론이고, 사람들이 작가와 브랜드를 구분하지 않을(못할) 위험이 있습니다. 작가로서 행하는 일을 브랜드의 일로 치부하기도 하고, 브랜드의 가치관을 작가의 사회적 입장과 동일시하기도 하죠. 브랜드를 지나치게 선망하고 친근하게 여긴 나머지 작가와의 거리가 가깝다고 착각해 저도 모르게 선을 넘기도 합니다. 작가 스스로의 안전과 작품의 미적 경험을 온전히 의도 안에서 전달하기 위해서, 꼭 계정을 분리하는 것을 권합니다.

때로 충분한 설명은 필요 외적 조건을 배제했을 때 가능해집니다. '나'의 인간으로서의 성과와 무관하게 '일러스트레이터와 브랜드'로서의 자긍심이 높을 때 가능한 방법이지요. 관객에게 충분히, 적합하게, 필요한 만큼 설명한다는 것이 얼마나 많은 표현과 함축의 적절한 조절을 요하는 일인가요. 일러스트레이터로서 긍지를 갖는다는 것은 내가 얼마나 적절한 거리를 제3의 조건으로부터, 관객으로부터 유지하고 있는지에 관한 것이기도 합니다. 그로부터 스스로를 유지하고 보호할 수 있으니까요.

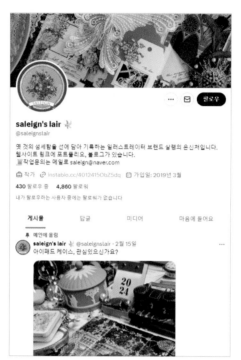

블로그: 정기적 뉴스레터와 정식 공지

인스타그램: 일상의 작업 소식들과 생활 모습들(스토리), 완결된 작업물 이미지와 사진(피드)

X(트위터): 완결된 작업 이미지와 사진들(게시물), 설문 및 팬들과의 교류

뉴스레터의 활용

저는 매주 화요일, 블로그의 〈새의 조언〉 카테고리에 살랭의 은신처 뉴스레터
를 올립니다. 일러스트레이터 브랜드로서 어떤 활동을 했고, 어떤 것을 준비하
고 있고 등, 한 주 동안의 소식들을 한데 모아 한 번 더 큐레이션합니다. 이것
은 팬의 편의를 위한 것이기도 하고, 스스로의 일러스트레이터로서의 반성 활
동에 도움이 되기도 합니다. 반성은 돌아보고 성찰한다는 것을 의미하죠. 예시
를 한 번 볼까요?

새의 조언

살랭의 은신처 3월 두번째 소식지

🐦 saleign 2024. 3. 12. 15:58 URL 복사 +이웃추가 ⋮

안녕하세요.
고아하고 화려한 이미지를 그려내는 saleign's lair (살랭의 은신처)입니다. 어느덧 3월 두번째 소식을 전하네요.

신작 문의가 많은데요. 요즘 저는 〈노래하는 상자〉 가방과, 롱합선물세트 프로젝트를 준비하면서, 바쁘게 지내고 있답니다. 이번 주에 화이트, 블랙 가방 샘플이 모두 나오고, 본격적으로 문구류들을 선별, 결정하며 네 가지의 테마 세트를 만들 준비를 하고 있어요. 오픈은 4월 2일 화요일 예경으로 잡고 있는데, 그동안 텀블벅 프로젝트 심사도 받아야 하고, 사진도 찍어야 하고, 두바이 전시지 작품을 4월 중순에 출국시켜야 해서 정신없이 바쁜 기간입니다. 큰 한 방(?)을 몇 개 준비하느라 신작이 몰렸지요. 조금 여유를 갖고 길게 보아 주세요!

먼저 예판 소식부터 전합니다.

1. 호랑이 담배피던 시절에 (1월 예판) 테이프 입하 & 〈앨리제와 디아나의 가구들〉 PET 테이프 재입고 준비중
정말 정말 오래 기다리셨습니다. 〈호랑이 담배피던 시절에(호담시절)〉 PET 테이프가 긴 설 연휴와 제작기간을 넘어 오늘, 한국에 입항합니다. 빠르면 이번 주, 늦으면 다음 주에 예판 테이프를 모두 발송해드릴 예정입니다. 오래 믿고 기다려주신 만큼 챙겨드리고 싶은 마음이 많은데, 엽서나 메모지를 증정해드리고자 시간을 내어 작업하고 있습니다. 금박은 〈공간의 노래〉 PET테이프와 같은 무광 금박을 써봤는데, 받으시고 즐겁게 사용해주시면 좋겠습니다. 〈호담시절〉과 더불어 〈앨리제와 디아나의 가구들〉 크림은, 페일 메탈 PET테이프도 재입고를 준비하고 있으니 한 주만 더 기다려 주세요.

2. 〈기록의 미학〉 스테디오 클럽 폐지 - 〈노래하는 상자〉 텀블벅 준비중
지난 주에 올린 〈기록의 미학〉 함께 기록하는 8주 챌린지를 취소했습니다. 아무래도 익숙한 플랫폼이 아니다 보니 SNS 참여로 돌려 달라는 문의가 많았어요. 기록하는 이벤트는 여름에 다시 하던 대로 블로그와 SNS에서 기약해보고자 합니다. 리워드인 활동 참(bag charm)은 미리 제작하고 있는데, 〈노래하는 상자〉 텀블벅 가방 &문구종합 선물세트 프로젝트에 흡수시킬 예정입니다. 이렇게 된 이상 더 아름답게! 제작하고자 합니다. 기대해주세요!

〈노래하는 상자〉 샘플이 금주 나오고, 다음주에 촬영 예정이라 무척 떨립니다.

정보 과잉의 시대에서 내가 세상에 내놓은 작품이 주목을 받지 못할 수 있는 것은 당연합니다. 너무 많은 알고리즘이 사람들의 전자 기기에 연결되어 있어, 소식들이 광대하게 쏟아지지요. 그래서 일주일 동안 열심히 올리는 작품, 소식들이 빛을 보지 못할 때가 많습니다. 그런데 일정한 요일과 시간, 장소를 정해두면 사람들이 만나기도, 찾아오기도 쉬워집니다. 인스타그램을 운영하는 작가들은 통계상 사람들이 제일 많이 접속하는 저녁 8~10시 사이에 게시글을 올리라는 팁을 주기도 하지요. 저는 이보다 〈새의 조언〉 소식지를 정해진 요일, 블로그에 게시했을 때 더 정돈된 효과를 보았습니다.

우선, 프리랜서의 자기-루틴은 한 주를 기반으로 굴러가는데, 요일 하나를 정해놓고 공지를 올리면 그에 따른 다른 요일의 스케줄을 쉽게 예측하고 수행할 수 있습니다. 예를 들어 화요일 소식지에 스마트스토어 업데이트 소식을 올려두고 새로 발표한 그림들을 모아 한데 놓는다고 합시다. 그러면 월요일에는 이를 준비하며 지난 한 주간 무엇을 했는지, 목표를 수행했는지, 일정에 어려움이 없었는지 검토할 수 있고, 화요일과 수요일에는 새로운 반응(피드백)과 주문을 집중적으로 모니터링할 수 있지요. 목, 금요일은 그림 작업에 집중하고, 토요일은 스케치에 집중, 일요일은 휴식을 취할 수 있습니다.

팬들도 소식들이 한데 정리되어 있는 소식지를 정기적으로 받아본다면 화요일 저녁에는 살랭의 은신처를 둘러 봐야겠다, 하고 자기 생활 속에 일러스트레이터를 초대할 수 있습니다. 삶, 루틴의 일부분이 되는 것이죠. 브랜드를 삶 속에 적용하게 만드는 것이 브랜드의 목표인데, 소식을 확인하는 활동을 향유자가 일상의 루틴에 포함할 수 있게 직관적인 형태로 준비한다면 목표를 달성하기 더 수월하겠지요. 요즘에는 뉴스레터를 이메일로 발송하는 등 다양한 형태가 있는데, 저는 자주 쓰는 SNS 플랫폼 하나를 잡아 뉴스레터를 운영하는 것을 추천합니다. 새로 유입되는 독자들도 뉴스레터를 몇 번 보면, 이 일러스트레이터 브랜드는 어떤 활동을 하고, 추구하는지를 더 쉽게 이해할 수 있습니다. 이것은 나아가 브랜드를 강화하고, 일러스트레이터의 루틴을 보존해주며, 루틴에 따른 감정 흐름을 만들어 주기도 합니다. 자기 효용감은 자긍심과도 연결되지요. 예측-적중에서 오는 효능감, 정기적으로 사이클이 되는 피드백을 모아 브랜드의 자긍심을 쌓아 보세요.

상품 상세페이지의 서술

의외로 많은 분들이 간과하시는 것이, 일러스트레이터 브랜드로서 일러스트레이션 소품을 판매할 때 상세페이지의 역할입니다. 상세페이지는 내 일러스트레이션 소품을 구매자의 일상에 넣길 권하고, 넣으면 어떤 일상의 변화를 마주할 수 있는지 설득하는 과정입니다. 상품 사진만 나열하고 주는 정보값이 충분치 않다면 그것은 잘 만든 상세페이지가 아니고, 구매자의 구매 욕구도 달아납니다. 상세페이지는 크게 이미지와 글로 나뉘어 있는데, 각각에 뚜렷한 설명 내용과 목적이 있어야 합니다.

상품 상세페이지는 일러스트레이션 소품의 화보가 아니라, 정보 전달의 목적을 가지는 카탈로그입니다. 판매 종류에 따라, 상품 종류에 따라, 플랫폼에 따라 적절한 정보를 서술해주어야 합니다.

예를 들어 장기간 펀딩(두 달 이상의 예약 판매나 크라우드 펀딩 플랫폼을 활용하는 것)에는 상품의 매력을 스토리텔링을 통해 납득시키는 것이 가장 중요합니다. 반면에 짧은 예약 판매는 상품의 사양과 예약 판매 단계, 최종 발송 예정일이 제일 중요하겠지요. 자사몰이나 스마트스토어에서 이루어지는 일반 판매(물건 재고를 갖추고 주문 시 바로 발송하는 것)에서는 효과적으로 상품 이미지를 구성하는 것이 중요합니다. 이미지의 수가 제한된 사이트도 있고, 너무 길면 이탈하는 구매자가 많아지기도 하니 한정된 이미지 안에 목적을 넣는 것이 중요합니다. 예시를 볼까요?

■ 크라우드 펀딩 플랫폼에서의 상품 상세페이지 예시 (스토리텔링)

크라우드 펀딩 플랫폼 텀블벅은 예술가의 일러스트레이션 소품에 관심이 많은 사람들이 모여 있습니다. 스토리텔링을 중요하게 생각하는 텀블벅 유저들은 예술가 자체를 궁금해하기도 하고, 왜 이런 작업을 하게 되었는지 설명을 듣는 것을 좋아합니다. 즉 충분히 납득 가능하다면 긴 글을 읽는 것에도 호의적이지요. 일러스트레이터로서 자기를 프로젝트와 연계해 설명하고, 왜 이런 소품을 만들게 되었는지 설명하는 것이 텀블벅의 주요 상세페이지 서술 포인트입니다.

일러스트레이션 소품(본 리워드)에 대한 작가 노트(짧은 해설)도 적어주고, 왜 이런 소품의 재질, 물성을 생각했는지도 충분히 설명해주는 것이 좋습니다. 크라우드 펀딩은 사람들이 나의 일러스트레이션 소품을 단순히 구매하러 오기보다는, 이 소품의 제작기와 존재 이유에 공감하고 마음에 남는 소품을 후원하는 플랫폼에 가깝기 때문입니다. 때문에 자사몰, 스마트스토어의 상세페이지와는 달리 많은 "왜?"를 한 단계마다 설명해주는 것이 중요합니다.

실크 스카프에 담아본 작은 세상

여러 패브릭 중에서 고민해 보다, 실크 스카프를 생각하게 되었는데요. 다음의 사항을 고려하다
보니 이렇게 실크로 시도해보게 되었습니다.

첫 번째, 플라스틱이 아닐 것. 저는 철학과 생명과학을 전공했는데요. 식물의 구조를 들여다보고
분류하는 것을 제일 좋아하지만 생태학과 보전생물학에 두 번째로 관심이 있습니다. 사실이 더
이상 생산하지 않고 줄어드는 것이 가장 친환경적이고, 이것이지와 현재 환경문제에 대해서는 사
후처방이겠지만, 예술이 생산에 기반할 때, 생산이라는 방법 외의 수단을 생각할 수 없을 때 적
어도 재활용불가능한 또는 생태계에 타격이 큰 재료를 피하는 것은 많은 분들이 알고
계실 테지요. 실크는 부드러운 촉감과 우아한 광택을 가지면서도 생산 과정에서 환경오염물질
을 거의 유발하지 않습니다. 디지털 프린팅(DTP)의 경우, 일반 나염 시 발생하는 폐수, 공해, 악
취가 나오지 않아 친환경적인 인쇄 방식입니다.

두 번째, 알러지 유발을 하지 않을 것. 결국 패브릭은 입거나 소지하는 것, 피부에 닿는 것을 기
본으로 합니다. 아무리 아름다운 세계라도 나 자신을 해하면서 구현한다면 의미가 없겠지요. 실
크는 천연 섬유질로, 피부에 알러지 반응을 유발하지 않아 착용에 불편함을 유발하지 않습니다.

세 번째, 계절에 구애받지 않을 것. 사계절의 기온차가 극심한 우리나라에서 계절별 옷차림 또한
차이가 큽니다. 무더운 여름 더위와 따가운 햇볕, 공해 물질이 오가는 때와 시리고 건조한 조건
하에 모두 기능하려면 통기성이 좋고 부드러우며 더위에도 부담스럽지 않은 정도의 두께를 가
져야 한다고 생각합니다. 거기에 인쇄 품질의 우수성을 같이 생각한다면, 다소 자재 가격이 나
가더라도 실크가 제일 나은 소재라고 결론을 짓게 되었답니다.

소품의 사양, 재질에 대해 자세히 설명한 다음, 전체 소개글과 어울리는 무드 사진과 일
상에서의 소품 활용 사진을 충분히 넣어 일러스트레이션 소품을 내 공간에 비치하고 싶
다는 욕구, 그리고 내 공간에서 이렇게 활용할 수 있겠다는 상상력을 충족시켜줍니다. 텀
블벅에서 프로젝트를 여러 번 열었었는데, 일러스트레이션 소품의 경우 이렇게 구성한
것이 가장 반응이 뜨거웠습니다.

소재: 실크 트윌 SILK TWILL 100% (전 공정 국내)

쁘띠는 12m/m, 까레와 트윌리는 14m/m로 제작됩니다.

바다의 현 숲의 결

쁘띠(Petite, 55X55cm)는 스카프를 가방에 착용하여 포인트를 주거나 목에 한 번 둘러 가볍게
착용하기 좋은 크기입니다. 실크 위 디지털 인쇄의 특성상, 뒷면이 앞면보다 흐리게 표현되는데,
제 그림은 나염을 할 수 없는 복잡한 그림이라 디지털 인쇄로 확정하게 되었습니다. 스카프를 착
용해보지 않은 분이시라면, 시작하기에 좋은 선택지입니다. 다양한 가방에 묶어 연출하기에 좋
은 사이즈입니다.

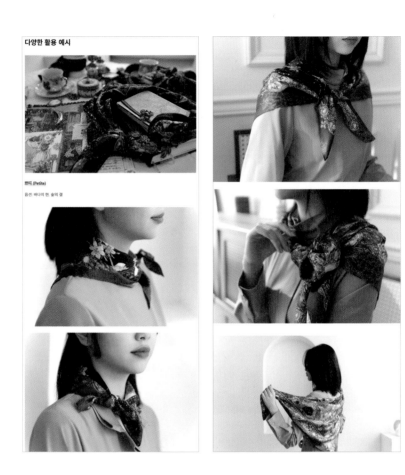

다양한 활용 예시

쁘띠 (Petite)

음선: 바다의 현, 술의 결

영상을 첨부할 수 있다면 15초 이내의, 눈길을 끄는 영상을 넣는 것이 좋습니다. 때로는, 아름답다는 것 그 자체가 너무나 강한 이유가 되기도 합니다. 아름다움을 확실히 보여주는 것이 이 소품을 들이지 않아도 될 외부 조건과 논리를 무마시키는 강한 무기가 됩니다.

모든 상세페이지가 그렇듯이 옵션별로 충분한 정보값을 줍니다. 그리고 화보집 자랑을 하는 것이 되지 않게 이미지에 의도를 넣어야 합니다. 예를 들면 왼쪽 이미지는 '스카프를 리본형으로 묶어 활용할 수 있다'는 정보값을, 오른쪽은 '절반으로 접어 목에 맬 수 있다'는 정보값을 갖고 있습니다. 상세페이지 촬영을 하기 전 어떤 의도가 들어가야 할지 메모하고, 이에 따라 사진을 찍는 것이 좋습니다. 이는 상세페이지 작성의 공통 조건으로, 부록에서 자세히 후술하겠습니다만 여기서는 제가 이 스카프의 연출 방법을 고심한 스케치와 실제 사용한 사진들을 보여드릴게요.

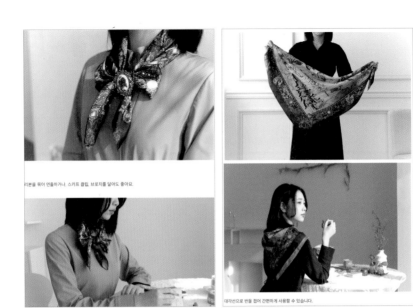

리본을 묶어 연출하거나, 스카프 클립, 브로치를 달아도 좋아요.

대각선으로 반을 접어 간편하게 사용할 수 있습니다.

마지막으로, 활용하지 않아도 소품 그 자체로 아름답다는 것을 다시 상기시켜 줍니다. 다른 플랫폼의 상세페이지와 달리, 크라우드 펀딩의 상세페이지는 한 편의 이야기—일러스트레이터의 소개, 일러스트레이터의 소품 제작기, 매 선택의 이유와 과정, 아름다움과 활용성 그리고 수미상관으로 아름다움을 극대화해 보여줄 수 있는 헤더 사진과 마지막 사진—형식으로 아름다운 소품을 일상에서 보유하길 설득하는 과정이 되어야 합니다. 자사몰이나 스마트스토어의 경우 들어오는 사람은 이미 무언가를 구매할 마음을 가지고 있지만, 크라우드 펀딩에서는 구매의 개념보다 마음에 맞는 이야기를 후원하길 소망하는 사람들이 모여 있기 때문입니다.

벽에 걸어 패브릭 포스터처럼 활용하거나, 소품처럼 쓸 수도 있지요.

일러스트레이션에 대한 일러스트레이터 본인의 긍지를 자세히 보여주세요. 탄탄한 숙고 끝에 나온 무수한 선택의 결과들은 근거 있는 자긍심을 만듭니다. 브랜드의 자긍심. 그 근거들을 아낌없이 표현하세요. 그리고 설득받는 관객을 통해 긍지를 재확인할 수 있습니다. 상세페이지는 나의 일러스트레이션 소품 제작기를 스스로 돌아볼 수 있게 하고, 이를 정리하면서 설득력 있는 이유를 관객에게 전달하며 긍지를 형성하고, 강화할 수 있습니다.

파이를 키우다

어떤 권리나 이익을 이야기할 때, 파이의 비유를 한 번씩 들어보신 적 있으시지요. 파이를 어떻게 나누느냐가 동종업계들의 논쟁거리가 되곤 합니다. 파이를 시장이라고 생각한다면, 우리는 파이를 나누는 것 말고도 하나를 더 떠올릴 수 있지요. 바로 파이 자체를 키우는 것입니다. 작은 파이를 여러 작가가 나눠 가지는 것이 어렵다면, 이 작은 파이를 어떻게 분배할지로 싸움을 하는 것이 아니라 큰 파이를 구하는 방법도 있지요. 예술계 내에서도 '파이 나눠 먹기'는 치열합니다. 특히, 마이너 일러스트레이터라면 더더욱 예술 수요층의 파이를 적게 분배받기 마련인데요. 메이저 감성으로 작업을 바꾸거나 다른 예술인과 치열한 경쟁을 하는 것 외에, 파이를 키우는 방법을 소개합니다. 저는 예술과 관련된 파이를 예술 생태계로 비유하곤 합니다.

예술 생태계의 존속과 발전

생물학에서 생태계란, 하나의 환경을 구성하는, 상호작용하는 생물과 비생물의 총집합을 나타냅니다.[3] 생물 다양성이 높을수록 생태계는 건강하고 조금 더 지속 가능한 생태계가 되며, 절멸하지 않고 오래 살아남을 수 있게 되는데요. 예술 또한 여러 예술 장르의 총합과 그의 상호작용의 총합으로 발전하거나 쇠퇴하는 하나의 생태계이며, 예술 제도론에서 언급하는 예술가 집단과 향유자들도 이 안의 상호작용에 포함됩니다. 다음은 예술을 하나의 생태계로 볼 때, 이를 도표로 나타낸 것입니다.

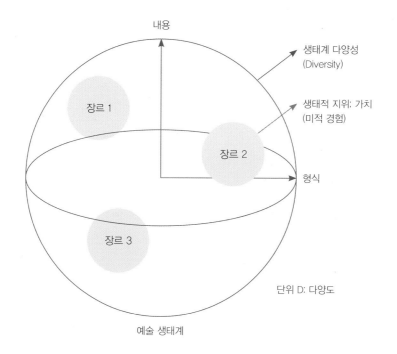

여러 예술 장르는 예술 생태계 안 좌표점에서 구성원들, 향유가들(창작자, 관람가, 구매자, 독자 등)이 많아질수록 팽창하는 작은 생태계입니다. 그리고 한

3 Peter Stiling, 『Ecology: Global insights and investigation 2nd edition』, McGraw–Hill Education (2015)

생태계는 내용과 형식이 다양한, 여러 생태적 지위를 가져 미적 경험으로서 가치를 주는 작품과 작가들, 그리고 향유가들로 구성됩니다. 생태계는 다양하고 풍부할수록 발전(구 형태가 팽창)하며, 다양하지 않을 때 쇠퇴(구 형태가 수축)합니다. 건강한 예술 생태계는 지속 가능하고 발전할 수 있는 성장하는 생태계로, 구성원들이 함께 성장할 때 이룩할 수 있는데요. 예술 생태계의 성장은 예술을 향유하는 사람들 자체가 많아질수록 다양도를 키울 수 있어 예술—경험자들이 보다 수가 많아지고 건전한 관계들을 맺을수록 일어납니다.

예술 시장 안으로 사람들이 많이 유입될수록 다양한 예술이 가능해지는 반면 예술 생태계를 좀먹는 악한 요소들도 존재합니다. 저작권을 지키지 않고 무단 복제, 게시하는 것이 대표적인 행동이죠. 창작자를 존중하고 건강하게 예술을 향유하는 것은 예술 생태계의 건강한 관계를 유지하기 위한 필수 조건입니다. 존중받지 못한 창작자들은 대거 예술계를 떠나기 마련이고, 다양도가 줄어들면 당연히 생태계도 쇠퇴하게 되지요. 따라서 예술 시장이라는 파이를 먹고 살려면 건강한 예술 향유가들이 많아져야 하고 (문화의 향유가들이 많아져야 하고) 또 건전한 관계로 이어져 있어야 합니다. 이러한 생태계를 권장하고 만드는 것 또한 마이너 일러스트레이터들이 파이를 키워 살아남는 방법인데, 다소 추상적으로 들린다면 예시를 보시지요.

캠페인 기획과 참여

예술가로서 저는 많은 캠페인에 참여했는데, 그중 주도적으로 참여한 두 개를 소개합니다. 하나는 불법 인스(인쇄소 스티커) 근절, 창작 문구 장려 캠페인이고, 또 하나는 생성형 AIgenerative AI를 이용한 문구를 보이콧하는 것입니다.

The Growth of Illustrator

186

2018년, 제가 처음 문구시장에 들어왔을 때, 저작권 의식은 무척 처참했습니다. 정당한 방법으로 예술 이미지를 구하지 않고 찍어내는 개인 문구 제작자들이 많았고, 이를 소비하는 사람들도 문제 의식을 느끼지 못했지요. 예를 들어 영화나 애니메이션의 장면을 가공하거나 그대로 스티커 판 위에 얹어 대량 인쇄를 하고, 개인 창작자들의 그림을 무단 수집해서 인쇄해 판매하는 행위가 만연했습니다. 이른바 개인 소품 제작의 시대의 개막이었지만, 말그대로 '시작'인 만큼 무질서하고 혼란스러운 생태계가 위태롭게 굴러 가고 있었습니다. 일러스트레이션 소품에 대한 사람들의 반응도 그닥 좋지 않았지요. 일러스트레이션 문구 하면 저작권과 라이센스를 어긴 불법 스티커들이 먼저 떠올랐고, 창작자들은 이 시장에 자기 그림이 들어갈까 봐 매우 경계했습니다. 이런 상황에서 일러스트레이션 문구 시장은 건강하고 지속 가능한 시장이 아니었지요.

〈문구온〉(앞서 언급한 문방구온리전) 행사가 열리면서(117p), 개인 창작자들이 창작 문구를 만들기 시작했습니다. 그러나 문구 시장의 병든 모습에 창작 문구를 포기하고 그만두거나 창작의 의욕을 잃는 일이 많았습니다. 소비자든 제작자든 창작을 하는 것보다 불법 이미지를 더 많이 소비하는 것을 보고 자기 효능감을 느끼지 못하는 창작자들이 많았고, 문구를 예술 활동, 예술-소품 활동의 일환이 아니라 창작자로서의 스스로를 포기하고 진행하는 일러스트레이터들이 많았습니다. '내가 하는 건 예술이 아니야! 어차피 시장이 건전하지 않으니까, 내가 하는 것은 예술 활동이 될 수 없어'라고 단언하는 이도 많았지요. 그래도 예술 소품 제작 활동을 건강하게, 지속적으로 하고자 욕구하는 창작자들도 있었습니다.

이런 생태계를 정화하기 위해 창작 문구 작가들끼리 2019년 문시티를 개최하면서 기획한 것이 불법 인스 근절, 창작 문구 장려 캠페인입니다. 캠페인 자체

는 단순했습니다. 불법 인스 OUT, 창작 문구 사용을 장려하는 글귀를 자기 그림 하나와 병치해 문시티에서 무료로 배포하고, 온라인에도 이미지를 게시하는 것이었지요. 이것은 하나의 단체 성명이었습니다. 그전까지 이건 아닌데, 저작권을 무시하는 불법 이미지를 소비하면 안 되는데, 불안한 생각에 그쳤던 것을 행동으로 옮긴 것입니다. 올바른 저작권 의식을 가지며 창작 이미지를 향유했으면 좋겠다는 바람이 슬로건으로 구체화되고 창작자들 간의 성명으로 강화되어, 문구를 향유하는 대중에게 공표되는 효과가 있었습니다.

이 캠페인은 단순했지만 문구 시장 생태계의 자정을 불러왔고, 많은 사람들의 의식 수준을 개선했습니다. 불법 인스가 저작권 위반 상품이라는 것을 모르는 사람들도 많았는데, 이를 문제화하면서 인식의 전환을 가져오기도 했습니다. 이후 일러스트레이션 문구 향유 커뮤니티(온라인 카페, 블로그)들에서 자정의 목소리가 많이 나오게 되었고, 지금은 불법 스티커를 적어도 공개적으로, 떳떳하게 파는 일은 없어졌습니다. 대신 창작 일러스트레이션 문구들을 소비하고 향유하는 사람들이 훨씬 많아졌으며, 생태계가 건강해짐에 따라 새로운 작가와 소비자들이 많이 유입되어 생태계 자체의 성장을 불러왔지요.

또 하나의 캠페인은 2023년에 진행한 AI 문구 보이콧 호소문입니다. 이것은 제가 블로그에 게시하고, 각 SNS에 공유한 글의 전문입니다.

AI로 만든 이미지로 문구 제작을 하면 안 되나요?

안녕하세요,
살랭의 은신처(saleign's lair)입니다.

인스타그램을 하다가 추천 계정에 몇 가지 계정이 뜨게 되어 고민 끝에 글을 조금 작성해 보게 되었습니다. 얼마 전부터 AI로 이미지를 생성^{generate}해서 문구를 만드는 계정들이 눈에 띄더라고요? AI로 소품 스티커나 인물 인스를 만드는 계정들이 몇 개 보였고, 이에 대해 고민하다 글을 작성하고 있어요.

AI로 만든 이미지로 문구 제작을 하면 안 되나요?

네. 그렇습니다. 이 글을 작성하는 시점인 2023년 7월 16일까지, 저작권 문제에서 자유로운 AI 모델은 어도비 스톡^{Adobe Stock}을 사용한 어도비 자체 AI 하나뿐이고[4], 이 외에는 모두 문제 되기 때문입니다.

AI를 둘러싼 여러 가지 논쟁이 있지요, 특히 저 같은 경우 'AI로 생성한 이미지는 독창적인가?'에 집중을 하고 있는데요. 아무튼 다방면으로 논쟁이 많고 찬반 입장이 치열한 요즘인데요. 현행 문구 시장에서 이 한 가지는 자신 있게 말씀드릴 수 있습니다. 현재 저작권을 침해하지 않고, 기존 작가들의 이미지를 무단 학습하여 짜깁기 하지 않은 상업 AI는 없기 때문에, AI 생성 이미지로 만든 문구를 제작, 판매하는 것은 저작인격권, 저작재산권, 그리고 도의적 관례에 어긋납니다.

이는 AI가 정보를 수집하는 과정에서 기존 저작권자 artists/copyright holders의 허가를 받지 않고 인터넷 상의 정보를 무단 수집했기 때문인데, 이 과정에서 저작권 만료 이미지만 수집한 것이 아니라 저작권이 엄연히

4 2024. 06 현 시점에 와서는 어도비 사의 자체 생성형 AI의 학습 자료 또한 정당한 방법으로 수집되었는지에 대해 의문이 제기되고 있다.

존재하는 이미지를 무차별적으로 수집했기 때문입니다. 적어도 이미지를 무단 수집하지 않고 최소한의 동의를 받은 AI는 어도비사의 자체 AI 말고 한 건도 현존하지 않습니다.

여러분은 여러분의 SNS 사진이 상업적으로 이용될 수 있거나 신문기사에 인용될 수 있음을 허락하신 적이 있나요? 별도로 허락을 구하지 않았음에도, 많은 플랫폼들이 AI의 정보수집망에 무차별적으로 노출되어 있고, 카페, 블로그, 인스타그램과 같은 많은 소셜 서비스도 은근슬쩍 업데이트 방침에 이것에 동의하지 않으면 서비스를 이용할 수 없게 필수 사항으로 집어넣고 있습니다. 이미지 AI는 사람처럼 이미지의 개념과 구조를 이해하고 학습하지 않습니다. 예시로 손가락이 이상하다던가 손에 들고 있는 물건의 각도를 이해하지 못하는 AI 이미지의 예시들이 인터넷상에서 화제가 된 것을 보신 적 있을 겁니다. 젓가락을 활용하지 못한다던가, 머리카락을 자르는 개념을 이해하지 못해서 목을 자른다던가, 손을 포개 기도하는 이미지에서 손가락이 여섯 개가 된다던가 하는 것이 예시이죠. 다만 비슷한 '프롬프트(명령어)'가 태깅된 다른 이미지들을 참고하여 짜집기할 뿐입니다. 그렇지 않고 자기 작품만 학습된 AI가 있다고 주장할 수도 있지만요, 그것은 불가능합니다. 데이터 입력과 수집, 태깅 및 분류, 생성 작업은 에너지가 많이 들어가기 때문에 환경 문제가 거론될 정도로 개인이 설립할 수 없고 대기업의 기반이 필요한 작업이기 때문입니다.

많은 이미지 AI 모델이 있지만 가장 대표적인 Midjourney, Dall-E조차도 이미지 수집 과정에서 저작권 문제에서부터 자유롭지 않다는 것이 지적

되어 왔습니다. 저작권자의 동의를 받고 이미지의 개념을 이해해서 적용하는 엔진이 현재 존재할 수 없다는 것입니다. 오히려 AI는 특정 작가들의 이미지를 학습시킨 후 이들을 짜집기 해서 비슷한 이미지를 추출해 내는 용도로 악용되고 있습니다.

2018년 문구를 시작할 때, 2019년 문시티를 거치면서 불법 인스, 저작권이 있는 애니메이션이나 영화 인스를 제작, 판매하지 말자는 캠페인을 진행했던 기억이 납니다. 지금은 불법 인스 제작이 한국에서 양지에 올라오지 못할 정도로 많은 분들이 저작권 인식을 잘 갖추고 계시지요. AI 그림으로 문구를 제작해서 판매한다는 것에 대해서 어떻게 생각하시나요? 적어도 작가들의 동의를 얻고 자체 데이터베이스를 구축, 수집하거나 저작권 만료 이미지들만 '학습'한 AI가 등장하고, AI 관련 저작권법이 등장하기 전까지 저희가 이런 제품을 소비하는 것은 도의가 아니지 않을까요?

저는 AI가 겁나지 않습니다. 그림을 그리고 독창적 작업을 해내는 것은 생각보다 복잡한 인식과 감각의 작용이고, 개념들의 연관고리를 지어 내는 논리적 과정이기 때문에, 논리 과정이 확실한 제 그림이 AI의 피해를 입을 것이라고 생각하지도 않습니다. AI 프롬프트로 한 작가의 작가노트를 아직까지는 따라하고 짜집기할 뿐, 창작을 하지 못한다고 생각합니다. 그리고 그럴 만큼 작품 논리 구조가 단순하거나 해킹될 수 있는 작품들을 만들고 있다고 생각하지도 않고요. 그러나 저는 회색지대를 노리는 업자들의 AI 악용이 두렵습니다. 이는 많은 작가들의 창작 활동을 저해시키고 그림을 그만두게 할 만큼 지대한 영향을 끼칠 수 있습니다. 작가들이 활동을 그만둔다면, 더 이상 수집할 수 있는 신규 데이터가 없는 AI는 새로운 이

미지를 생성해낼 수 없습니다. 결국 AI 그림이 시장을 장악하는 것은 이미지-예술 시대의 끝을 향해 자멸하는 길뿐이지요. 여러분은 예술 시장의 자멸을 앞당기고 많은 작가들의 창작을 그만두게 만들 AI 이미지 생성기로 만들어진 제품을 옹호하시겠습니까, 아니면 작가들을 도와 더 많고 다양한 예술을 오래 보고 싶으십니까?

호소합니다.

1. 적어도 현존하는 상업 AI 이미지 생성기는 저작권자의 동의를 받지 않은 생성기입니다.

2. 현존하는 AI 이미지 생성기는 독창적인 창작활동을 하는 것이 아닌, 대상에 대한 몰이해와 겉핥기, 짜집기에 기반한 조각-기우기 작업을 할 뿐입니다.

3. 특정 작가의 화풍을 학습하여 AI-인물, 소품 인스를 만들어 제작, 판매, 유통하는 것에 참여하는 것은 따라서 저작권 위반 이미지 생성기를 옹호하는 것입니다.

AI가 편리하게 내가 좋아하는 화풍의 그림을 단시간에 많이 만들어주네? 하고 지나칠 일이 아닙니다. 이것이 계속되면 작가들과 함께하는 독창적인 예술의 미래가 사라집니다. 여러분은 AI 이미지를 소비하시겠습니까? 적어도 이 글을 작성하는 이 시점까지 문제점으로부터 자유로울 수 없는 AI 생성기를 옹호하시겠습니까? 소비하지 말아 주세요. 이 글을 공유해 주십시오.

saleign's lair

2023. 07. 16.

이 글은 많은 문구 작가들, 향유가들 사이에서 공유되었습니다. 본문에서 말했듯이 이 책을 작성하는 시점에서 생성형 AI를 이용한 문구는 저작권을 위반하는 결과물입니다. 몇몇 AI를 이용한 문구 제작자들이 아직 사라지지는 않았지만, 많은 사람들이 경각심을 갖게 되었고, 무엇이 문제인지 토론하고 대화할 수 있게 되었다는 점에서 더 건강한 예술생태계를 만드는 데 일조했다고 생각합니다.

여러분은 예술 생태계를 위해 어떤 일을 할 수 있나요? 문제 의식을 느끼는 점이 있다면 캠페인을 진행해보시는 건 어떨까요? 동료 작가들과 함께 할 수도 있고, 의견을 내는 것만으로도 일조할 수 있습니다. 건강한 생태계를 만들어 우리의 파이를 키워나갑시다.

주요 저작물 저작권 등록

개인 일러스트레이션 소품 제작도 불법 복제 이슈가 심각합니다. 세계 각국으로 연결된 인터넷망은 이미지 형태가 한 번 퍼지면 끝이 없는 복제 문제의 표적이 될 수 있지요. 뿐만 아니라 지류 소품은 이미지를 스캔해 재편집, 재인쇄하는 경우도 많이 나오고 있습니다. 한국 일러스트레이션 소품들도 국내, 국외 가리지 않고 불법 복제, 유통, 판매되기도 합니다. 이것은 파이를 좀먹는 행동이지요. 불법적이지만, 해외에서 시도한다면 막기가 어려운 현실입니다. 그렇다면 최소한의 파이 안전장치로 무엇을 하면 좋을까요?

저는 주요 일러스트레이션을 **한국저작권위원회**에 등록해두는 것을 추천합니다. 파이를 보호하는 방법에 크게 두 가지—저작권 등록, 상표권 등록이 있는데, 상표권은 본격적으로 브랜딩하기 전에는 시간도 자본도 많이 필요해 처음부터 권하기 어려운 현실입니다. 그래도 최소한의 안전장치를 걸어두기 위해, 주요 일러스트레이션들을 저작권위원회에 등록해두세요. 등록 개수만큼 비용이 발생하기 때문에 모두 등록해둘 순 없지만, 대표 이미지들을 등록해두는 것으로도 큰 제방을 만들 수 있습니다.

당장 저작물을 등록해 둘 여유가 없다면 차선책으로 공개된 사이트에 저작물을 등록하는 것을 추천합니다. 포트폴리오 사이트 비핸스^{Behance}, 노트폴리오^{Notefolio}에는 내 작업물을 포트폴리오 형식으로 올릴 수 있게 되어 있습니다. SNS에 간단하게 올려도 괜찮습니다. 확실한 건, 내가 어느 시기에 무엇을 창작했는지 확실하게 공표하는 것입니다. 차후 저작권 분쟁 문제가 발생할 때 내가 원저작자라는 입증을 할 수 있는 것은 매우 중요합니다. 그리고 이것은 누가 더 먼저 그림을 올렸냐로 싱겁게 판가름 나기도 하죠. 반드시 창작연월일이 드러나도록 증거를 남겨두는 것이 중요합니다. 수작업이라면 원본을 가지고 있는 것이 도움이 되고, 디지털 작업이라면 작업 레이어를 분리, 정리해서 원본임을 입증할수 있어야 합니다. 작업 과정을 촬영해두는 것도 하나의 방법입니다. 무엇이든, 저작물이 인터넷을 떠돌 가능성이 있는 방식으로 공표, 판매하게 된다면, 아예 선제 공격을 해버리세요. 최선의 방어는 공격인 법, 내 작업물을 판매하기 전 또는 판매 동시에 인터넷에 당신의 저작물임을 올리는 것이 중요합니다.

언더스트레이팅가 진화하는 법

예술 생태계

Art
Ecosystem

4부

'나'와 일러스트레이터의 관계 정립

1

예술은 문화,
문화는 생태계,
생태계는 다양성

이전에, 저는 예술을 예술 생태계라는 개념으로 이해한다고 서술했지요. 예술은 혼자 하는 것이 아니라 예술이라는 문화를 만들어가고, 누리는 사람들 간의 마을 차원에서 바라보았을 때 이야기가 가능합니다. 생물학에서는 생태계 Ecosystem와 생명다양성Biodiversity의 예시를 들 때 핵심종인 비버 이야기를 자주 하니, 비버의 비유를 시작으로 이 파트를 열어봅니다.

비버와 생태계 다양성

미국 캘리포니아 야생 생태계에서 비버는 생태계를 구성하는 데 아주 중요한 역할을 하는 핵심종Key Species입니다. 비버는 나무를 씹어 물길을 조절하는 댐을

만드는데, 이 작은 동물이 댐을 형성하면서 생성되는 연못, 습지들은 많은 물고기와 다양한 물뱀들의 서식처가 됩니다. 오리, 거위, 백조 등 다양한 새들의 먹이를 제공하고 포식자로부터 쉴 수 있는 안전한 공간을 만들어 주기도 하죠. 비버의 댐이 만든 습지에서는 개구리, 두꺼비, 샐러맨더 등 양서류가 번식하고 살아갑니다. 물길로 인해 형성된 수생태계^aquatic habitat는 이를 먹는 왜가리, 물총새들의 식탁을 만들어 줍니다. 수달과 사향쥐도 습지와 연못으로부터 생존에 필요한 다양한 자원을 조달하고, 하물며 잠자리를 포함한 곤충들이 유년 시기를 보내는 공간이 되기도 합니다. 곤충의 서식은 포식자의 생존을 가능케 하고, 긴 먹이사슬 끝의 여우, 늑대 등을 먹여 살리는 기둥이 되기도 하지요. 비버가 나무를 갉아 쓰러트리고 댐을 만들면, 식물의 생장을 촉진하기도 합니다. 습지의 습도가 높아지면 수생태계를 따라 다양한 물가 식물들이 자라고, 이를 서식처로 이용하거나 먹는 동물의 생활을 가능케 하고, 동물의 이동을 통해 식물 씨앗을 널리 퍼트려, 식물 분포에 큰 영향을 주기도 하죠.

비버는 마치 예술 생태계에서 매개가 되는 예술품을 만들어내는 창작자와도 같습니다. 예술의 매개는 작품이죠. 작품은 화랑과 에이전시들, 플랫폼들을 만들고, 작품을 향유하는 사람들이 이끌려 다양한 시장을 만듭니다. 작품을 어디에 올리냐에 따라 온·오프라인 생태계가 변화하기도 하고, 도시의 거리 문명이 만들어지기도 하죠. 많은 예술 딜러들과 소비자, 향유가들, 애호가들이 예술 생태계를 이루는데, 여기서 생태계의 핵심종은 창작자들이라고 생각합니다. 그리고 창작자는 두 축을 오가는 스펙트럼으로 설명할 수 있다고 봅니다.

기술과 예술을 합쳐 기예라고 합니다. 영어로 번역하면 Art and Technology가 되지요. 창작자는 예술적 면모와 기술적 면모를 갖춰야 창작품을 완성해낼 수 있기에, 저는 이 둘이 창작자 성격의 양 극단이라고 생각합니다. 이 둘을 어

떻게 섞느냐에 따라 각 창작자가 예술 생태계에서 어떤 역할(niche – 생태적 지위)을 하느냐가 정해지죠. 기술로 대표할 수 있는 시각예술 창작자의 예시로는 인쇄소와 물감 공방, 최근에는 전자 기기 제조사들까지가 가장 적합하지 않나 싶습니다. 예술의 도구를 만들고, 물질을 가능케 하는 이 기술 중심의 창작자들은 예술에 좀 더 방점을 찍는 이들과 성격이 다르지요. 일러스트레이터는 기예 중 예술에 특화된 창작자층으로, 기술 직군의 협력을 통해 작품을 물화합니다. 특히 소품을 만들고 싶다면, 인쇄소나 굿즈 제작처 등과 연계해서 작업을 세상에 내놓게 되지요.

기술	예술

창작자 스펙트럼

소품이란 건, 제작자뿐만 아니라 사용자가 있어야 유의미한 것이고, 생활 속 지위를 가질 수 있습니다. 사람들은 서로 교류하고 생활에 대해 이야기하는 것을 좋아하며, 공동의 미의식에 대해 논하는 것을 좋아하기에(예술의 정의에 대해 말했듯이) 혼자 향유하지 않고 여러 명이 나누는 것을 좋아합니다. 한 예술가와 한 기술자가 창작해내고 만들어내는 작업량은 아무래도 한정적입니다. 아무리 자동화된 기계들도 하루의 생산량이 정해져 있고, 재정비의 시간이 필요하지요. 창작자가 떠올릴 수 있는 아이디어는 무한하지 않고, 적절한 페이스가 필요합니다. 문화는 한 가지의 작품만으로도 나올 수 있지만, 여러 개의 작품들이 많이 나왔을 때 더 커집니다. 비버가 한 마리 있는 것과 두 마리 있을 때 캘리포니아 생태계의 규모가 달라지는 것처럼, 창작자인 예술가와 기술자가 여럿일수록 문화는 다루는 사람들도 늘어나고, 관련된 업종도 늘어나게 되지요.

문제는 예술가들이 기술자를 독점하려고 할 때 발생한다고 생각합니다. 소위

말하는 '업체 공유'를 안 할 때 기술자 집단은 생계를 꾸려나가지 못해 기술 실천을 펼쳐나가지 못하지요. 결국 제가 예술의 생태계와의 유사성을 통해 말하고 싶은 것은, 예술 생태계의 핵심종인 예술가와 기술자(합해서 창작자들)들이 하나만 잘 된다고 해서 생태계가 유지, 팽창하지 않는다는 것입니다. 다양한 예술가와 다양한 기술자가 있어야 예술은 문화로서, 생태계로서, 더 발전할 수 있습니다. 예술이 존속되려면, 예술 생태계의 다양성이 유지되거나 증가하여야 합니다. 일러스트레이터의 입장에서는, 일러스트레이터와 소품 제작 업체들 둘다 다양하고, 상호 발전함으로서 문화의 향유자를 늘릴 수 있다는 것을 기억해야 합니다.

생물학적 생존Survival의 입장에서 원론적인 부분을 설명해보았는데요, 마케팅 이론에서도 비슷한 주장을 찾아볼 수 있습니다. 헨리 체스브로Henry W. Chesbrough의 오픈 이노베이션(개방형 혁신)[1]에 대해 잠시 살펴 보겠습니다.

오픈 이노베이션(개방형 혁신)

헨리 체스브로가 2003년 발표한 이 이론은 많은 기업들의 경영 방식을 두 가지로 나눠 설명하는데요. 하나는 클로즈드 이노베이션(폐쇄형 혁신 이론)Closed Innovation이고 다른 하나는 오픈 이노베이션(개방형 혁신)Open Innovation입니다. 한 회사가 연구를 통해 얻은 성과를 혼자 간직하고 개발하는 것을 클로즈드 이노베이션이라고 하고, 연구의 성과를 일부 또는 전부 외부에 공개해 활용할 수 있게 하는 것을 오픈 이노베이션이라고 간단하게 축약해볼 수 있는데요. 예를 들어 회화에서 나의 기법을 꽁꽁 감추고 혼자 작품에 쓰는 것은 일종의 클로즈드 이

1 Henry W. Chesbrough, 『Open Innovation : The New Imperative for Creating And Profiting from Technology』, 2003

노베이션이라고 할 수 있겠지요. 반면 기법을 일부 공개하고 다른 작가들로 하여금 적극적으로 활용해 다른 작품을 만들어보게 하는 것을 오픈 이노베이션이라고 할 수 있습니다.

이 문제는 분야를 막론하고 굉장히 민감한 주제입니다. 기술과 예술은 곧 창작자로서의 지위를 만들어줄 뿐만 아니라 이득profit과 직결되기 때문입니다. 그럼에도 제가 오픈 이노베이션을 창작자에게 권장하는 이유는 이것이 예술계 전체의 존속과 성장과 관련이 있기 때문입니다.

만약 한 예술가가 한 작은 기술자를 만났다고 가정해 봅시다. 예술가 A는 기술자 X와 협업해 혁신적인 소품을 선보여 예술계에서 하나의 지위를 얻게 됩니다. 이 협업이 만들어 낸 소품을 좋아해 주는 구매자들은 재구매도 할 것입니다. 이때 A와 X는 하루에 한정적인 양이기는 하지만, 최대한의 생산을 통해 이득을 얻을 수 있습니다. 실제로 많은 일러스트레이터들이 파트너쉽이나 독점 계약을 통해 이 같은 방식으로 활동하기도 하지요.

그런데 오픈 이노베이션으로 운영 방식을 바꾼다고 해볼까요. 예술가 A가 기술자 X를 예술가 B, C에게 공개하고, 함께 일하게 됩니다. B, C 작가의 소품을 구매하고 싶은 소비자들이 X가 만들어 낸 작품을 구매하면서 X에 대한 전체적인 수요가 늘어납니다. X는 증가한 이익으로 A, B, C 작가와의 신제품 개발에 더 신경을 쓸 수도 있습니다. 또한 A, B, C 작가는 경쟁을 통해 더 다양하고 좋은 제품들을 만들어볼 수 있겠지요. X는 원래 가지고 있는 기술을 더 많은 작가와 공유하면서 발전시켜, 다른 기술로 새로운 상품군을 낼 수 있습니다. 그러면 공급할 수 있는 품목이 더 다양해지고, 새로운 품목들에 수요층이 날아들면서 하나의 제품군에 대한 생태계가 형성되게 되겠지요.

요는, 다양한 요인을 비공개에서 공개로 바꿈으로서, 시장이 성장할 수 있는 여지가 더 커진다는 말입니다. 그래서 꼭 좋은 업체를 찾는다고 꼭꼭 숨기기보다는, 일러스트레이터로서 기술을 가진 한 업체가 다른 동료들을 만나 성장할 수 있도록 돕는 것이 필요하다고 생각합니다. 생태계 다양성으로 보나, 마케팅 이론으로 보나, 또한 사람으로서 도의적 측면으로 보나, 우리가 일러스트레이터로서 다양한 업체와 상생하기 위해서는, 좋은 업체를 공유하고 장려해야 한다고 생각합니다. 물론 신의를 가진 업체들과 서로 도와야 하겠지만, 일러스트레이터들은 예술을 생태계로 생각하기보다 각자도생으로 오해하는 경우가 많은 것 같습니다. 일러스트레이터로서 그림을 소품화하여 살아남으려 하신다면, 저는 좋은 업체를 찾았을 때 모두는 아니어도 좋으니 일부라도 꼭 동료들이나, 연관된 시장에 소개해주는 것을 추천합니다. 같은 차원에서 이번 파트에서는 제가 주로 협력하는 두 개의 협력사를 소개하고자 합니다. 그리고 이것을 책으로 엮음으로서, 다양한 일러스트레이터들이 이 업체들을 앎으로써 제 주문이 밀릴 수도 있을지언정, 예술 생태계의 성장을 꾀하고자 합니다.

나의 일러스트레이터와의 관계 설립

진주의 비단에
유려한 패턴을 얹어 선보이다,
국내 실크 프린팅 업체 <해인디자인>

HAEINDESIGN
해인디자인

Homepag https://haeintex.modoo.at/
E-mail haeindsn@naver.com
Tel 0507-1452-9648

2022년, 저는 텀블벅 크라우드 펀딩 사이트에서 <작은 세상 실크 스카프> 1, 2
차 펀딩을 진행했습니다. 이전 파트에도 언급했지만, 연초에 오픈한 <작은 세
상 실크 스카프 1> 펀딩은 텀블벅의 대표 기획전, <이세계 탐방>에 선정되면서

과분한 관심을 받았지요. 그런데 세계 정세가 불안정한 탓에 실크 프린팅 업체를 찾기가 어려웠던 기억이 납니다. 그러나 저는 여러 가지 이유로 면이나 폴리에스테르가 아닌 꼭 실크에 그림을 인쇄하고 싶었지요. 이때 각고의 서치를 거쳐 지금까지 협력하고 있는 **해인디자인**을 만났습니다.

해인디자인은 진주와 부산을 중심으로 자체 디자인팀과 생산 공장을 가지고 있는데요. 다양한 패브릭, 품목을 취급하지만 실크, 넥타이와 스카프가 주 품목입니다.

'작은 세상' 실크 스카프

해인디자인과는 텀블벅 〈작은 세상 실크 스카프〉 시리즈뿐만 아니라 공공사업도 같이 했습니다. 서울 서대문자연사박물관에 납품한 면스카프가 그 주인공인데요. 경력이 오랜, 노련한 직원들이 모인 회사인만큼 국가사업에도 무척 밝아도움을 받았습니다.

서대문자연사박물관 기념품으로 제작한 면손수건(2022)

또한 도안을 꼼꼼히 점검하고 간단한 수정 지시, 제안도 해 주어 도움이 많이되었습니다. 다양한 연식의 작가들과 많이 협업해 본 경험을 바탕으로 작가에게 적절한 조언과 가이드를 제공해주는 업체입니다. 친절한 상담과 진심 어린과정을 거쳐 보장된 품질을 구현하기 위해 노력하는 곳이지요.

해인디자인이 취급하는 패브릭 인쇄 방법은 두 가지입니다. 하나는 종이에 디지털 인쇄를 하듯 인쇄하는 디지털 프린팅(DTP)이고, 또 하나는 판화처럼 틀을 잡아 원단 위에 찍는 날염입니다. 디지털 프린팅은 소량 제작도 가능하며다양한 색상을 자유자재로 쓸 수 있다는 장점이 있고, 날염은 원단에 색상이더 깊이 스며들어 양면에 인쇄한 듯한 연출이 가능합니다. 다만 조판이 어렵고사람이 직접 판별로 색을 잡아 찍기 때문에 최소수량이 100장, 그리고 제작도

100장 단위로 진행됩니다.

최소수량이 높은 날염 작업은 진입 장벽이 있기 때문에 개인 작가가 호기롭게 도전하기 어려운 방식인데요. 다행히 저는 좋은 기회를 만나 비건 화장품 브랜드 탈리다쿰의 외주를 받아 날염을 시도해 볼 수 있었습니다.

탈리다쿰의 'Heart of Dandelion'와 'Dandelion Artichoke Fantasy' 날염 스카프

탈리다쿰 브랜드의 스카프를 만들 때 해인디자인에서 8가지 색상을 사용하는 것을 추천받아, 두 가지 스카프를 납품하게 되었는데요. 해인디자인에서 날염을 처음 해보는 저를 위해 제 그림에 맞추어 상세한 도움을 주셨답니다. 매번 샘플을 제작하거나 일 관련해서 찾아뵐 때마다 최선을 다해 조언을 해주시는 것이 마음에 남아, 저도 자주 협력하고 패브릭 인쇄에 관심이 많은 작가님들께 추천드리는 업체입니다.

박 테이프^{Foil Tape} 의 세계적 강자

대만 인쇄소 <i-Tami Print Company>

E-mail tain5031@ms35.hinet.net
Instagram @itami.print

저의 대표 품목인 PET 박 테이프에 대해 많은 작가님이 궁금해하셨지요, 이에

오래 고민하다 2023년 12월, 저는 대만 협력사 I-Tami Print Company를 서

울에 데뷔(?)시키기로 결정했습니다. 제작 업체가 잘 성장하고 오래 존재해야

작가 또한 살 수 있는 법. 그리고 업체를 성장시키는 가장 좋은 방법은 주문할 수 있는 고객을 많이 연결해주는 것이지요. 일러스트레이션 페어들에는 대부분의 부스를 작가들이 꾸리지만, 기업 부스도 참여합니다. 페어 기간 동안 작가들이 시장 조사차 다른 부스를 둘러보면서 기업들을 살펴보기도 하지요. 한국에서 볼 수 있는 온라인 사이트가 딱히 없는 I-Tami Print Company가 작가들 사이에서 유명해지기 위해서는 오프라인 일러스트레이션 페어에 기업 부스로 참가하는 것이 좋은 방법이라고 생각했습니다.

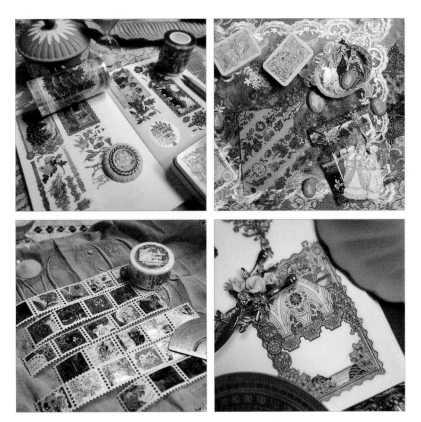

그림이 더 잘 돋보이게 해 준 I-Tami의 화려한 박

I-Tami Print Company는 대만에서 박 테이프 제작으로 유명한 두 업체 중 하나이며, 애프터서비스가 확실하기에 둘 중에 선택해 오래 같이 일하고 있는 협력사입니다. 중국의 테이프 업체들이 아웃리치를 시도할 때, 보통 메일로 자기네 테이프를 써 봐라, 샘플을 해 봐라 하고 권유하는데 이 업체와 계약해서 진행하고 있다고 하면 모두가 군말 없이 그 업체는 정말 잘 한다고 물러나는 신기한 곳입니다. 일본, 대만, 중화권, 동남아시아권에서 유명해 시장을 주름잡고 있는 큰 대감 격이지요. 원래는 중국어로만 문의를 받았지만, 대만의 팬분이 통역을 자처하고부터는 조금씩 더 소통할 방법을 찾다가 영어를 하는 직원을 통해 더 정확한 소통을 하고 있습니다.

I-Tami와 소통하던 사진

이 업체의 강점은 아주 얇고 고운 박 인쇄가 가능하다는 점입니다. 화지washi paper 라고 부르는 일본식 수제 종이와 PET 재질 위에 얹는 박이 한국에서 개인 작가가 쉽게 접근할 수 있는 인쇄소에 비해 열 배는 얇습니다. 처음 인쇄를 맡길 때

도 꽤나 놀랐는데, 점점 더 기술을 개선해 지금은 0.38mm 두께의 박까지 인쇄가 가능할 정도로 발전했습니다. 계속해서 새로운 박의 형태를 개발하는 업체로 시장에 대한 공부와, 정기적 중화권 일러스트레이션, 문구 페어 참여를 통해 발전하는 업체입니다.

디자인당 샘플비를 지불하면 소량 샘플이 가능하고, 테이프 수량치고 적은 50개부터(한 디자인당) 주문이 가능한 점이 개인 작가들에게 매력적인 이유이기도 합니다. 100개, 1000개 단위로 제작해야 하는 업체보다는 개당 비용이 높지만, 퀄리티가 확실하고 파본 재제작 처리도 확실합니다. 12월 서울일러스트레이션 페어에 이 협력사의 부스를 차리고, 중국어 통역 아르바이트생 두 명을 붙인 후, 한국 부스들에 판촉물을 돌리고 SNS를 연계해 홍보하기도 했습니다. 이 업체를 사용하는 국내 작가는 거의 없어서 보통 이 업체가 만든 제 테이프는 '살랭 님네 테이프'라고 불렸지요. 제가 나서서 업체를 공개하고, 업체의 인스타그램을 소개하고, 제 그림으로 다양한 박 샘플을 제작해 자체 카탈로그를 만들어 사진과 영상으로 공유하고 작가들이 모인 단톡방 등에 공유한 후로, 국내 박 테이프에 관심 있는 개인 작가들의 뜨거운 관심을 받게 되었습니다.

I-Tami Print Company는 대만, 일본, 중화권과 동남아권에 자체 오픈마켓인 Shopee와 Pinkoi를 보유하고 있습니다. 저 스스로도 이 두 오픈마켓에 입점해 있지만, 홍보와 마케팅은 이 업체에서 하는 것이 쌓인 노하우도 있고 훨씬 활성화되어 있기 때문에 위탁 판매 계약을 제안해서 진행하고도 있습니다. 여기서 한발 더 나아가, 2023년 12월 이후 한국 작가들이 제작을 시도할 수 있도록 한국어 주문서 양식과 위탁 판매 국제계약서를 만드는 중입니다. 필요하신 분들은 사용할 수 있도록 양식을 공유합니다. 양식의 2차 가공 및 판매는 금지되어 있습니다.

	ORDER SHEET for TAIWAN TAMI-PRINT INDUSTRY	
	saleign's lair - TAIN	01-Jul-24
No.	File Name (파일명)	Quantity(수량)
1	(3) Horticultural Celebration 2 (5cmX10m, gold foil on PET)	50
2	(6) Song of Lacuna (5cmX10m, gold foil on PET)	90
3	(7-1) Mendibles d'Elise et Diana CRIMSON (5cmX10m, gold foil on PET)	80
4	(7-2) Mendibles d'Elise et Diana PALE METAL(5cmX10m, silver foil on PET)	80
5	(9) Major Collectors (10m, gold foil on washi)	50
計		400 PET + 50 washi
MEMO	Please ship together with my last order	
注文者	SALEIGN'S LAIR (saleign@naver.com)	
通關	Yoon Chae Ryoung (saleign@naver.com, SALEIGN'S LAIR)	
住所	South Korea (ROK)	
	OOO APT, OOOO-RO, Songpa-gu, Seoul	
	OOO-OOO	
擔當者	Yoon Chae Ryoung (+82-010-0000-0000)	
	PET tape with foil or varnish (PET 테이프 + 박 또는 코팅)	
	washi tape with foil or varnish (화지 테이프 + 박 또는 코팅)	
	stamp die-cut tape with foil or varnish (우표 화지 마스킹테이프 + 박 또는 코팅)	
	tatoo-able sticker (프린트온 스티커)	
	PET tape, Washi Tape 박과 코팅의 종류	
1	一般金(일반 유광 금박)	
2	一般銀(일반 유광 은박)	
3	玫瑰金(로즈 골드 금박)	
4	古銅金(앤티크 골드 금박)	
5	雷射銀(레이저 실버 은박)	
6	霧粉金色(미스트 핑크 골드 금박)	
7	淺古銅金(연고동 금박)	
8	霧金(포그 골드 금박)	
9	布紋雷射黑(레이스 블랙 흑박)	
10	細沙雷射(모래알 은박)	
11	珍珠光(진주 광택 코팅)	
12	透明碎鑽(투명 레이저 드릴 코팅)	
13	透明中沙(투명 레이저 중사 코팅)	
14	透明布紋(클리어 레이스 코팅)	

	GUIDE FOR KOREAN CUSTOMERS 한국 주문자 가이드	
	주문자(사업자)명 - TAIN	주문 날짜
No.	File Name (파일명)	Quantity(수량)
1	파일(폴더)명을 적어주세요. (도안 넘버) 이름 (폭cmX길이m, 박 또는 바니쉬 on 재질) 횟대로 적어주세요	도안별 수량
2	디자인 2 파일(폴더)명	도안별 수량
3	디자인 3 파일(폴더)명	도안별 수량
~	…	…
N	디자인 N 파일(폴더)명	도안별 수량
計		총 주문 개수
MEMO	주문 특이사항, 메모를 적어주세요 (ex. 주문건 합배송)	
注文者	주문자(사업자)명 (주고받을 메일 주소)를 적어주세요.	
通關	통관 시 필요한 성함과 메일, 사업자명을 적어주세요.	
住所	South Korea (ROK)	
	주소 영역 1을 영문으로 적어주세요. (도로명 주소)	
	주소 영역 2를 영문으로 적어주세요. (상세 주소)	
擔當者	물류 담당자 명을 영어로 적고, (전화번호)를 적어주세요.	
주문 방법	tain5031@ms35.hinet.net	
	itami.print (instagram)	
1	인스타그램을 참고해 원하는 느낌의 박 참고사진을 스크린샷합니다.	
2	제작할 도안을 화이트 레이어(後面백색인쇄) - 일반 CMYK인쇄 - 박 또는 코팅 세가지 레이어로 분리해 PSD로 보냅니다.	
3	LINE 을 통해 어울리는 박을 문의하여 샘플을 받거나 추천 받을 수 있습니다.	
4	샘플 스티커를 받아보거나 샘플 제작을 해 본 후 본제작에 들어갑니다.	
5	왼쪽 페이지는 예시 페이지이니 A~C열은 삭제 후 오른쪽 시트 부분을 주문서로 사용해 주세요.	

한국어 주문서 양식 다운로드

4

문화로의 초대
- 포트폴리오와 세계

프레젠테이션presentation이란 '선보이다'라는 뜻이지요. 회사원이 많이 하는 일이기도 합니다. 그런데, 회사원이 아닌 프리랜서 일러스트레이터에게도 프레젠테이션 능력은 꽤나 가산점이 됩니다. 서류화의 일부인 프레젠테이션은 나의 작업을 정리해 둔 포트폴리오portfolio가 될 수도 있고, SNS 운영이 될 수도 있고, 행사 부스를 운영하는 일이 될 수도 있지요.

사소하게는 행사 때 명함을 나누어 주는 것부터 프레젠테이션이라고 해볼 수 있겠습니다. 작가명, 찾아볼 수 있는 SNS, '이 작가가 이 그림을 그린 작가구나!'하고 알아볼 수 있는 그림이 들어간 명함을 내밀어 권하는 것은 작가의 세계로 초대장을 주는 것과 같습니다. 행사 때마다 명함을 나누어 줄지, 가져갈

수 있게 비치해 둘지 작가들끼리 고민이 많은데요. 명함을 권하는 것은 사소하지만 적극적인 프레젠테이션이라고 할 수 있을 것입니다.

좀 더 큰 범위의 프레젠테이션은 포트폴리오가 되겠습니다. 그림 작업, 또는 프로젝트마다의 이야기를 담은 책자형 서류를 만들고 배부하거나 인터넷에 올리는 것은 이 작가가 어떤 고민을 하며 작업하고, 무슨 과정을 거쳐 작업하는지 보여 주기도 하지요. 작가의 신뢰성을 높이는 아이템이 되는 셈입니다.

제가 조금 더 강조하고 싶은 방식은 바로 분기별 프레젠테이션입니다. 저는 매년 상, 하반기에 두 번 정도 포트폴리오를 작성합니다. 각 포트폴리오가 프로젝트나 그림, 시리즈 단위로 끊어진다면, 분기별 보고서는 끊김 없이, 시간 순서대로 작가 개인이 이룩한 다양한 활동을 보여줍니다. 이른바 포트폴리오가 작가 프레젠테이션의 '주제별 정렬'이라면, 분기별 보고서는 '날짜별 정렬'이지요. 그림 작업의 세계는 연속성이 있어, 비슷한 작업을 해나가면 좀 더 수월하게 작업이 가능하고 확장되며, 작가 세계의 저변을 넓혀나갈 수 있지요. 팬 또는 클라이언트들은 작가가 무얼 해왔는지 문화사를 펼쳐보는 것처럼 흥미를 가지고 분기별 보고서를 읽어보기도 하고, 이런 업무를 과거에 해왔으니 내가 새로운 프로젝트를 맡길 수 있겠다 기대하기도 하지요. 무엇보다, 분기별 보고를 할 수 있다는 것은 작가의 자신감입니다. 쉬지 않고 계속 작업 활동을 한다는 증거이지요. 반짝 활동하다 사라지는 게 아니라 늘 그 자리에서 작업을 계속하는 작가라면, 좀 더 안심하고 지켜보거나 일을 맡길 수 있을 테니까요.

이 파트에서는 나의 그림 활동 세계로 사람들을 초대하는 프레젠테이션 방법을 설명하겠습니다. 일반 프로젝트 보고서와 분기별 보고서를 비교해 보고, 어떤 점을 작성할 수 있는지 설명하겠습니다. 꼭 누군가에게 보여주지 않더라도 프

레젠테이션을 작성하는 것은 작가 스스로 자신의 작업을 되돌아보고 점검할 수 있는 자기 반성의 계기가 되기 때문에, 일 년에 두 번이라도 작성해보기를 추천합니다.

프로젝트 보고서(프로젝트 포트폴리오)

2023년 10-11월, 저는 사우디아라비아 왕립예술원에서 주최하는 한국-사우디 문화교류전 〈엘티카(만남)〉의 행사 센터피스 일러스트레이션 작가로 초청되었습니다. 〈엘티카〉는 한 달이라는 짧은 시간 내에 가로 1.2M, 세로 2.4M의 대형 작품 네 점을 빠르게 완성해야 하는 데다 한국과 사우디아라비아의 역사적, 문화적 맥락이 한데 어우러져 꼴라주되는 형식인 고난이도 작업이었습니다. 〈엘티카〉의 프로젝트 매니저 한나 씨는 제 SNS 계정과 연결된 포트폴리오들을 보고 이 복잡한 작업을 진행할 작가로 저를 선정했다고 해주셨지요. 이에 포트폴리오의 중요성을 다시 한번 깨닫고, 〈엘티카〉 행사가 마무리된 후 프로젝트를 포트폴리오로 남기기로 마음먹었습니다.

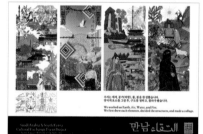

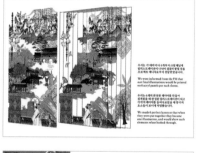

프로젝트와 제가 한 작업을 잘 설명할 수 있도록, 프로젝트의 개요, 목표로 한 주제, 한국과 사우디아라비아의 두 대표 작가의 만남, 작업 기획과 과정, 완성본과 해설 일부를 한국어와 영어로 작성했습니다. 한국어본은 제 블로그와 한국 포트폴리오 사이트 노트폴리오Notefolio에, 영어본은 영미권 대표 포트폴리오 사이트인 비핸스Behance에 공동저자로 올렸습니다. 아랍어로 된 설명은 사우디의 대표 작가 바얀Bayan이 자신의 웹사이트에 번역해 올렸지요. 우리는 해설을 일부만 첨부하여 전체 해설을 각 작가의 개인 SNS 계정과 홈페이지에서 모두 확인할 수 있도록 계획했습니다.

이처럼, 프로젝트별 포트폴리오에는 프로젝트의 여정과 작업 과정이 들어갑니다. 관람자에게 이 프로젝트의 중점이 무엇이었는지, 핵심 이야기가 무엇이었는지 스토리텔링을 하고, 프로젝트 수행에 관련된 과정을 주어 작가의 전문성과 신뢰성을 보여 줄 수 있습니다.

분기별 포트폴리오

반면 분기별 포트폴리오를 작성하길 권장하는 이유는, 작가의 작품 활동 지속 능력과 시간 엄수 철칙을 보여주어 주어진 자원(시간, 프로젝트의 지원, 크기) 내 작가가 발휘할 수 있는 역량을 총체적으로 보여줄 수 있기 때문입니다. 작가 작품 활동의 흐름도 볼 수 있을 뿐더러, 한 분기에 얼마나 작업할 수 있는지 알 수 있으니, 클라이언트들로 하여금 이 작가와 업무를 함께 할 수 있는 스케줄을 계산해 보고 구체적으로 제안하는 데 도움을 줍니다. 또, 이 작가는 그림을 한 번 그리고 그만두는 게 아니라, 그림 활동을 계속 할 것이라는 신뢰를 줍니다. 클라이언트 입장에서도 일회용 작가보다는 오래 활동하는 작가와 협력하는 게 좋기 때문에, 롱런하고 싶은 일러스트레이터에게는 분기별 포트폴리오가 도움이 될 것입니다. 다음은 저의 2023년 포트폴리오입니다.

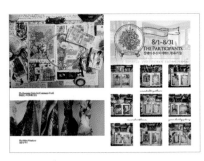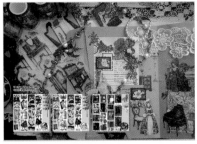

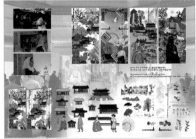

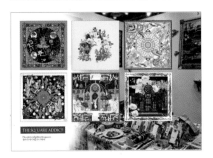

이처럼 분기 포트폴리오에는 일 년동안 진행한 개인 프로젝트, 이벤트, 오프라인 행사, 참여한 외부 프로젝트, 집중하고 있는 물질에 대한 설명을 넣었습니다. 한 해에 집중한 분위기mood의 일관성을 보여주고, 새로 도전한 폰케이스 제작과 스퀘어 스카프에 대해서도 보여주고, 새로운 기획 상품군도 보여주고, 팬들과 진행한 이벤트도 간략하게 넣었습니다. 〈엘티카〉에 대해서도 두 장 들어가 있지요? 앞의 단일 프로젝트 보고서와 달리, 여기서는 〈엘티카〉에서 새로

경험한 다른 작가와의 콜라보레이션, 작업 방식(요소별 작업), 과정과 결과물을 짤막히 넣어 요소의 규격별 조합과 레이어링-꼴라주에 집중한 2023년의 작업 흐름을 보여주었습니다. 시간 순서대로 배열해서, 팬과 클라이언트들이 제가 그려 낸 한 해의 그림 생활을 같이 밟아나가게 했지요. 물론 공개할 수 없는 비공개 프로젝트 또는 엠바고가 걸린 프로젝트는 포함하지 않았습니다.

여러분의 작업 세계나 작업 스타일에 따라, 그리고 매년 구성 요소는 달라질 수 있겠지만 이렇게 분기 포트폴리오를 만들어 나의 세계를 더 단단히 하고 관람자 —혹은 잠재적 클라이언트—를 끌어들일 수 있습니다. 단일 프로젝트 보고서와 중첩되는 부분이 있음에도 관람자들이 분기별 보고서에 매력을 느끼는 것은 우리가 문화사 책을 읽으면서 작가의 여정을 따라가듯 단계별로 어떤 상승과 하강 곡선을 밟아나가는지 한눈에 볼 수 있기 때문일 것입니다. 그리고 작가 자신에게도 이 포트폴리오는 중요합니다. 그림을 그리다 보면 '내가 잘 하고 있는가?', '내가 미래에도 이 직업을 계속할 수 있나?' 등의 막연한 불안과 두려움에 사로잡힐 때가 있는데, 내가 걸어온 길을 확인하고 여정의 향수를 느끼며 돌아볼 수 있기 때문입니다. 어디 보여주지 않더라도, 거창하지 않더라도 분기별로 자신이 한 일, 그린 그림의 연대기를 만들어보세요. 과거의 성취는 미래의 나에게 용기를 줄 것입니다.

✦

나의 가치관 사고 실험

1장에서 설명한 쇼펜하우어의 세 가지 가치관 사고 실험에 대해, 다른 작가의 인터뷰를 실었습니다. 여러분에게 가장 중요한 것, 포기할 수 없는 것을 먼저 파악해야 장기적인 일러스트레이터로서의 생활을 길고 안정적으로 꾸려나갈 수 있을 것입니다. 여러분이 매긴 세 가지 가치의 순서는 어떤가요?

Q1 쇼펜하우어의 세 가지 가치—소유, 표상, 자아—를 나에게 중요한 순서대로 배열한다면 어떤 순서일까요? 세 가지 가치가 최소 0, 최대 100, 평균 30일 때, 모든 가치가 0인 상태라면요.

 익명

문구 작가 / 동물 캐릭터와 풍경을 주제로 그리는 작가

모든 가치의 현재 단계가 0일 때, 중요한 순서: 소유 > 자아 > 표상

사람의 욕구 중 가장 기본적인 것은 생존에 필요한 욕구라고 생각해요. 생존이 어려운 상태에서 자아실현을 하긴 어렵습니다. 소유가 어느 정도 충족이 되어 뒷받침이 되어야 다른 것도 추구할 수 있다고 생각합니다.

그 다음이 표상과 자아인데, 개인적으로 저의 작업에서는 표상과 자아가 비슷하다고 느꼈습니다. 자아가 충족되는 그림이 표상을 충족시킬 때가 많지요. 그래도 나눠보자면, 표상은 나에게 달린 것이 아니라 상대적인(남이 누구냐에 따라 달라지는) 가치이기 때문에 자아실현이 더 안정적인 가치이고, 저 스스로도 자아를 더 추구하는 것 같아요.

 비비드소다, 예원타투

자연물, 여성, 여러 문화의 전통소재에 관심이 있는 일러스트레이터 IG & TW

모든 가치의 현재 단계가 0일 때, 중요한 순서: 소유가 뒷받침되지 않으면 나머지 두 가치도 충족 불가능하다.

저는 자아를 중시하는 사람이지만, 아무것도 없는 상태에서라면 소유가 제일 중요합니다. 소유의 뒷받침이 없는 상태에서라면 자아실현을 위해 노력해도 자아가 깎여나갈 것 같습니다.

Q2 그렇다면, 세 가지 가치의 현재 지표가 각각 30일 때 (즉 사회 평균적인 수준일 때), 답변이 달라질까요?

 익명

모든 가치의 현재 단계가 30일 때, 중요한 순서: 자아 > 표상 > 소유

인간의 욕구 중 여러 단계의 욕구가 있다는 도표를 봤던 기억이 납니다. 아랫단계, 생존에 직결된 욕구가 해결이 되면 그보다 더 고등 단계의 욕구를 추구할 수 있지요. 소유가 0이 아닌 30 정도라면, 당장 내일의 생존을 걱정하지 않아도 되기 때문에 지금 현재에 집중할 수 있을 것 같아요. 예를 들어 지금은, 외주 작업들을 거절하고 제가 하고 싶은 개인 작업부터 하고 있습니다. 표상이 자아보다 중요했다면, 사회적으로 더 명예롭게 받아들여지는 '사'자 직업으로 불리는 직종을 택했을 것 같아요.

 비비드소다, 예원타투

모든 가치의 현재 단계가 30일 때, 중요한 순서: 자아 > 표상 > 소유

저는 창작자입니다. 무언가를 만들어 내는 사람이지요. 모든 지표가 30일 때는, 생활고를 당장 걱정하지 않아도 되겠지요? 그런 경우에는, 자아가 성장해야 표상, 소유 또한 성장할 수 있다고 생각합니다. 내 자신을 스스로 믿어줄 때 나는 더 좋은 작업 결과물을 낼 수 있고, 표상과 소유를 또한 충족시켜줄 것이라고 생각합니다.

부연 설명을 하자면, 제가 타투 작업을 한 지 4~5년이 되었는데요. 생각해 보면 초반에 굉장히 혼란스러웠었어요. 내가 그리고 싶은 그림(자아)이 확립되어 있지 않았고, 끊임없이 제 그림에 의심이 들었던 때였지요. 자아가 혼란스러운 와중에 표상도 신경 썼던 것 같아요. 이런 걸 그리면 좋아할까? 다른 걸 그려야 할까? 많이 고민했어요. 내가 좋아하는 그림과 사람들이 좋아하는 그림이 다른가 생각도 많이 해 보았고요. 그런데 그 고민을 오래 하며 작업을 쌓다 보니, 저도 좋고 사람들도 좋은 그림에 대한 대략의 기준점이 명확해지면서 스스로도 좀 더 안심하고 자신 있게 작업들을 할 수 있게 된 것 같아요. 마음이 탄탄해지고 스스로의 작업에 대한 신뢰가 커지며 제 작업의 퀄리티도 올랐고 손님들도 만족도가 높아졌고요(표상).

이렇게, 자아가 확립되고 자아를 따르며 자신감이 생기니 표상이 따라온 것 같아요. 그래서 문구 브랜드(세컨 브랜드)를 낼 자신도 생겼고요. 지금이라면 일관된 스타일을 가지고 작업을 하며 먹고 살 수 있을 것 같았어요. 또, 그리고 싶은 그림(자아) 중 타투 도안으로는 인기가 없지만, 문구로는 인기를 살릴 수 있는 것들을 해 보고 작업을 확장하며 자아와 표상 두 가지 가치를 두 가지 브랜딩을 통해 균형 있게 맞춰 볼 수 있어서 세컨 브랜딩을 해본 것 같아요. 따라서, 자아를 최우선으로 보고 확립했을 때, 표상과 소유도 따라온다고 생각합니다.

Q3 질문을 바꿔볼까요. 여러분께 어떤 일이 들어왔을 때, 소유, 표상, 자아 중, 두 가지는 충족되지만 나머지 하나는 그렇지 못할 때, 여러분은 어떤 일을 선택하시겠어요?

익명

세 가지 중 두 가지는 충족되지만 나머지 하나는 그렇지 못할 때: 자아 > 표상 > 소유

모 가챠 브랜드에서 아트토이 콜라보레이션 제안이 들어왔는데 수익배분율이 너무 작았어요. 이 일로 현재도 고민하고 있는데, 이 제안을 수락하면 표상과 자아를 충족할 수 있어요. 하지만 재고해 보기로 한 이유는 염가에 계약을 하면 소유가 충족이 덜되는 것은 첫째고, 둘째로 표상이 하락한다고 생각하기 때문입니다. 작가로서 합당한 재화를 대가로 받는 것 또한 1차적으로 소유, 2차적으로 표상에 걸맞다고 생각해요. 그래서 재협상을 도전해보려 합니다.

자아는 실현되기 어려운데 큰 액수(소유)와 표상이 충족되는 일의 예시라면, 명품 브랜드와 컬래버레이션을 하는데, 나의 자아와는 관련 없는 일일 때인 것 같아요. 재화를 정말 많이 준다면, 이를 자양분 삼아 제 자아를 충족시키는 일을 할 수 있는 여유를 얻기 때문에 수락할 것입니다.

다만, 표상이 충족되지 않는 일은 하지 못할 것 같아요. 명예롭지 못한 일은 하지 못할 것 같고, 작가는 타인의 인기를 먹고 사는 직업이기 때문에 다른 가치에도 타격을 줄 것이라고 생각합니다.

생각해 보니, 세 가지 가치가 유기적으로 연결이 되어 있기 때문에 딱 잘라서 생각하기에는 어려울 것 같습니다. 또한 현재 자아를 충족하는 일을 충분히 하고 있기 때문

에, 이에 대한 밑거름. 투자가 될 소유와 표상을 얻을 수 있는 일이라면 부수적인 일로서 해보고 싶어요.

 비비드소다, 예원타투

세 가지 중 두 가지는 충족되지만 나머지 하나는 그렇지 못할 때: 자아 > (표상, 소유)

자아가 없는 일과, 표상이 없는 일. 그리고 소유가 없는 일이 있을 때 3번은 모든 가치가 0일 때랑 똑같은 이유로 받지 않을 것 같아요. 앞의 둘 중에서는 두 번째 일을 우선적으로 받고 싶습니다. 장기적으로 저의 취향인, 일관적인 작업을 해야 브랜드라는 일관성을 유지할 수 있다고 생각해요. 자아가 없는 일은 받는다고 해도 그를 통해 나를 알게 된 사람들 또는 업체들이 나에게 내 자아와 맥락을 달리 하는 작업을 기대할 것 같아서, 부담이 되고 행복하지 않을 것 같아요. 그러면 장기적으로는 소유에도 도움이 되지 않을 것 같고, 오래 활동할 수 있는 커리어가 아니라 1회성 외주에 그칠 거라 생각합니다. 저는 장기적으로 일관성 있게 작업을 해나가고 오래 가고 싶습니다.

그렇지 않아도 지금 브랜드를 두 개 운영하고 있어요. 하나는 타투이고, 하나는 문구/굿즈 브랜드인데, 브랜드 분리에 대해 오래 고민했었어요. 제가 브랜드를 분리한 이유는 자아를 충족하는 두 가지 관점에서 각각 작업의 일관성을 가져가고 싶기 때문이에요. 일관적인 브랜드는 자아를 충족하면서, 장기적으로 완성도를 높일 수 있어 커리어, 나아가 명예(표상)와 재화(소유)를 얻을 수 있지요. 하지만 자아가 보장되지 않는 1회성 외주들이 쌓이면, 장기전에서는 프리랜서로 활동하기 어렵지 않을까요.

Q4 마지막으로, 작가님들의 일과 화풍이 세 가지 가치의 영향을 받는다고 생각하시나요?

익명

그럼요. 원래는 게임 업계에 취직하려고 준비했었어요. 한국식 게임 원화 수업을 받았는데, 화풍이라던가 여성을 묘사하는 방식이 자아에도, 주변 사람들의 표상에도 그닥 맞지 않았던 것 같아요. 재화(소유)는 확실히 많이 얻을 수 있었겠지만요. 그런 이유로 기존에 쌓던 화풍과 업계 취직을 포기하고 동물과 풍경 그림으로, 주제도 화풍도 달리 선택해 확립했어요. 현재 그림을 그리는 이유는 자아가 충족되기 때문인 것이 가장 큽니다.

아까 제 자아를 충족시키는 그림이 표상도 대체로 충족시킨다고 말씀드렸는데, 제 취향은 대중적인 편인 것 같아요. 스스로 좋아하는 그림은 더 심플합니다. 그런데 대중에게 더 사랑받으려면 묘사와 귀여운 요소를 더 넣어야 하지요. 그럴 때, 저는 대중이 원하는 그림을 그릴 거예요. 자아와 큰 맥락을 달리 하지 않을 뿐더러, 타인에게 제 그림이 사랑받는 것을 보면서 제 자신의 자아가 충족되기도 하거든요. 아무도 보지 않는 그림을 그리는 것은 너무 힘들 것 같아요. 다시 생각해도 세 가치가 유기적으로 연결되어 있고, 소유가 생존에 부족한, 아주 극단적인 상황이 아니라면 자아〉표상〉소유 순으로 일과 화풍을 고민해 볼 것 같아요.

 비비드소다, 예원타투

네, 물론이죠. 자아를 가장 중시한다고 생각하고 싶은데. 곰곰이 되짚어 보니 저는 대표 캐릭터라는 게 없거든요. 그래서 표상을 얻으려면 더더욱 일관성을 유지해야 해요. 타인이 인식을 해야 제가 그림 생활을 할 수 있거든요. 생각해 보면 일관성이란 게 자아가 말하는 일관성이기도 한데. 그 이유가 표상이 되기도 하네요. 세 가지가 완전히 떨어져 있기보다는 연결되어 있겠죠? 완전히 순서를 정하기엔 어려워도, 세 가지 가치를 되돌아보며 스스로 기준을 확립하는 경험을 해 볼 수 있었어요.

이미지에 의도 담기

주변의 동료 작가들에게 이미지(사진)에 의도를 담으라고 조언하면, 보통 어떻게 하는지 모르겠다는 답변이 돌아오는 경우가 많습니다. 그래서 제가 사진 찍기 전 작성하는 콘티와 함께 실제 상세페이지를 비교해 보며 설명하겠습니다.

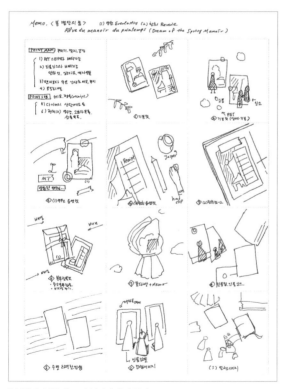

'봄 별장의 꿈' 메모지 상세페이지 콘티

스마트스토어에서 일반 판매하고 있는 일러스트레이션 소품으로 예시를 들어보겠습니다. '봄 별장의 꿈' 메모지 2종 시리즈입니다. 위에 '메인 포인트'와 넘버링된 구절들이 보이지요? 이것부터 작성해 보고, 사진으로 표현할 이미지를 구상하여 스케치합니다.

MAIN POINT: 꾸미기, 쪽지, 포장

1) PET 스티커와 배치 가능
2) 인물 인스와 배치 가능 / 만화 컷, 일러스트, 액자 연출
3) 간단한 메모, 쪽지(편지보다 小)
4) 포장 라벨

일러스트레이터 본인이 생각하기에 이 소품의 주요 정보값이 무엇인지 먼저 글로 정리해 봅시다. 저는 〈봄 별장의 꿈〉 메모지 시리즈에서는 ① (PET) 스티커와 배치 활용이 가능한 것, ② 인물 스티커와 배치가 가능한 것, ③ 간단한 메모나 쪽지로 활용 가능한 것, ④ 선물 포장의 라벨처럼 활용할 수 있는 것을 주요 포인트로 삼았습니다. 이외에 부차적으로 ⑤ 다이어리의 상단에 붙여 주간, 월간 목표 등 짧막한 메모가 가능한 것, ⑥ 영수증처럼 활용 가능한 것을 꼽았습니다. 그리고 이미지에 필수적으로 들어가야 할 것으로 위에서 내려다 본 메모지의 전체샷, 옵션별 상세 사진을 설정했습니다.

이를 메모해 놓고, SNS 규격 중 가장 제한적인 인스타그램의 1:1 비율의 사진이 들어갈 정 사각형을 스케치했습니다. 촬영할 때 초점을 잡기 쉽게 그리드를 연하게 잡아 그려주고, 미리 메모하고 생각한 포인트들을 사진 10장 안에 대응시킨다고 생각하며 계획합니다. ① 처럼 제 다른 제품인 PET 스티커와 잘 어울린다는 점을 보여주기 위해 사진 배경 소품으로 스티커 조각들을 활용하였고, ②를 보여주기 위해 인물 스티커와 배치해 사진을 찍기도 했지요. 이미지의 필수 사항인 항공샷, 옵션 상세 사진에도 하나 이상의 의도를 담아, ③~ ⑥의 특성을 효과적으로 보여주기 위해 최선의 구도를 생각해보고, 스케치해본 다음 사진

을 찍었습니다.

사진을 찍을 때 즉석으로 생각할 수도 있고, 생각과 달라질 수도 있지만 스케치를 하며 한 번 더 사진에 담아야 하는 의도를 생각해보는 것은 차이가 확 납니다. 아래 콘티와 실제 상세페이지를 일부 비교해 보았습니다. 이미지에 의도를 담아 효과적으로 전달하는 연습을 해 보세요. 아래 QR코드로 전체 상세페이지를 보며 위에 보여드린 콘티와 비교해 보아도 좋겠지요.

'봄 별장의 꿈' 상세페이지 자세히 보기

❶ 기본 상세: 소품을 소개하는 기본 샷입니다.

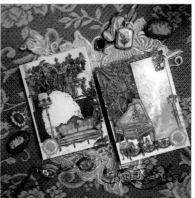

❷ BASIC: PET 스티커, 인물 스티커와의 배치를 보여주기 위한 사진입니다.

❸ 옵션: 간단한 메모, 쪽지 가능하다는 것을 보여주기 위한 사진입니다. 따라서 위의 배치
 장면과는 다르게 공간이 비어 있지요.

'네 가지 함' 틴케이스도 마찬가지입니다.

먼저 메인 포인트와 정보값을 적은 후 콘티를 짭니다. 케이스이니 물론 보관용이며, 한편으로는 그 자체로 디스플레이할 수 있는 아이템이라는 것을 보여주려고 합니다.

〈네 가지 함〉 상세페이지 콘티

❶ 데코를 이용한 분위기: 여러 소품과 같이 나열하고 틴케이스를 상조하는 구도입니다.

❷ 영상: 실제 보관함으로서 사용하는 영상도 넣어 봅니다. 콘티와는 다르게 손으로 집어 보았어요.

나가는 말

이 글을 쓰는 건 이른 겨울눈이 하나씩 피어날 준비를 하고 있는 늦겨울입니다. 혹독한 기후 변화에 꽃들의 질서도 어지러워졌지만 착실히 절기를 지키고 있는 것을 보며 조금의 안심을 느끼는 요즘입니다. 주변 환경이 불안할 때는 스스로의 심지가 단단해야 흔들리지 않고 살아내기를 지속할 수 있습니다. 격변하는 주위 상황과 어려운 사회 관망 속에서 제가 가진 몇 가지 심지가 있는데, 그림-굿즈를 만드는 것이 그중 하나입니다. 문구류를 만드는 것은 특히 더 그렇지요. 규격에 맞춘 가지런한 종이들, 유선 또는 무선의 노트들, 일정한 각도와 힘으로 사용해야 하는 펜과 연필, 만년필들 그리고 일상을 잡아주는 철근인 다이어리의 '오늘의 할 일^{To Do List}', 그리고 종이 봉투를 꾸미며 하나씩 완성해내는 일이 저에게 일상의 의미를 재확인하도록 돕고 특별한 성취의 순간을 선사합니다.

저는 고전적이고 화려하며 세밀한 그림을 그려내며 일상 속의 경이를 선물하고자 그림을 그립니다. 문구류 굿즈로는 메모지, 롤스티커(테이프), 포장지(랩핑지), 마스킹테이프 등을 규칙적으로 만들어내고 있는데요, 품목을 점점 늘려나가며 실험하고 있지만 기본적으로 한 장만 집어 들어도 완성도가 높은 고밀도의 펜화 베이스 일러스트레이션을 그리고, 이를 다양한 물질^{materia}(material의 복수형)로 만들어 내고자 합니다.

삶이 강박적이고 불안감을 줄 때 스스로를 지탱할 수 있는 것은 수도사의 노동, 장인의 고뇌처럼 고주의를 요하고 온 신경의 몰입을 필요로 하는 경험의 순간들이기에 그렇습니다. 그림을 그리면서 저 스스로 몰입의 안정감을 가질 수 있고 그 그림 물질들을 보면서 안정감을 상기할 수 있기에 이러한 화풍과 활동을 추구하고 있습니다.

그리고 제 그림−물질의 관람객, 구매자분들 또한 제가 그림을 그릴 때 느꼈던 몰입감과 고양감과 같은 미적 경험을 통해 잠시 일상에서 멈춰 서서 스스로를 다잡는 시간을 얻길 원합니다. 그래서 그림을 혼자 그려 간직하지 않고 장기적으로 물화materialize해 다양한 굿즈로 판매하고 있습니다.

근대Modern 규모의 경제는 편리하지만, 과거 하나 하나 물건을 만들던 장인의 시대가 그리울 때가 많아 옛 것들의 향수를 불러오는 그림들을 자주 그리고, 식물에서 삶의 의미를 배우기에 식물, 특히 꽃을 관찰하고 기록하는 편입니다. 오랜 강박과 불안을 인정하고 그림으로 감정의 균형을 맞추게 되기까지는 오래되었지요. 처음에는 그림을 피지컬physical, 즉 원화로만 그리다가, 다이어리 꾸미기라는 분야의 문구용품에 발을 들여놓은 지 이제 거의 7년 차가 되었습니다.

많은 분들이 제 그림으로 된 다이어리 용품으로 '다이어리 꾸미기'를 해 주시는데요. 디지털 시대에 아날로그 물성을 가진 종이와 스티커 재질들을 손으로 탐험하며 콜라주collage하는 것이 일종의 그라운딩grounding (상담에서 '지금 현재'에 집중할 수 있도록 현재의 지면과 연결된 감각을 느끼게 돕는 것) 효과를 자아낸다는 것을 알게 되었습니다. 많은 분들이 즐기는 다이어리 꾸미기는 불안정하고힘든 시기에 '지금 현재'의 시간과 감각에 집중할 수 있게 도와서일까, 많은 마니아들을 끌어모았습니다.

많은 분들이 제 그림을 일상 속에서 사용해주시는 것의 본질은 아름다움을 기록하고 향유하고자 하는 욕망이라고 생각합니다. '지금 현재'에 집중하고, 그시간을 온전히 누리고, 다시 미래에 그 시간을 열어 기록을 살펴보는 것이, 정

신없고 힘겨운 현실 속에서 이미지와 개념 속 순간의 경험에 온전히 집중하고 스스로를 다지기 위한 것. 저 또한 불안하고 혼란스러운 시간을 견디고 살아내며 평안을 좇고자 미궁 속 우물 안을 헤매고 있는데요. 저와 함께 일상의 아름다움을 경험하고, 경이로움을 찾아내고, 당신의 여정에 닻을 내리고자 하신다면 앞으로의 그림, 그리고 그림-굿즈 활동들도 지켜봐 주시길 바라요.

여러분은 왜 그림을 그리기 시작했나요? 앞으로 어떤 그림을 추구하던, 그리던, 전업으로 그림을 그리고자 결심했던 그 순간의 다짐을 잊지 마세요. 어떤 환경과 조건 때문에 전업 일러스트레이션을 선택했다면, 분명히 이미지가 넘쳐나는 세상에서 자신의 그림이 살아남을 수 있는 가치를 보았기 때문일 것입니다. 그렇다면 그 소신을 잊지 마시고, 그대로 간직하고 지켜나가도 충분히 항해해 나갈 수 있다고 말씀드리고 싶어요. 휩쓸리는 것을 주의하면 충분히 대양의 등대를 설립할 수 있을 것입니다.

2024년, 살랭

일러스트레이터 생존기

1판 1쇄 발행 2024년 8월 30일

저　　자 | saleign
발 행 인 | 김길수
발 행 처 | ㈜영진닷컴
주　　소 | (우)08512 서울특별시 금천구 디지털로9길 32
　　　　　갑을그레이트밸리 B동 1001호
등　　록 | 2007. 4. 27. 제16-4189호

©2024. ㈜영진닷컴

ISBN | 978-89-314-7723-8

YoungJin.com **Y.**
영진닷컴